KB073331

02

VISUAL NOVEL SERIES

PRINCE OF STRIDE

ORIGINAL WORK & DESIGN WORKS
SHUJI SOGABE [FiFS]
TEXT
NARUKI NAGAKAWA
CHARACTER DESIGN
KANAKO NONO [FiFS]

up the wind and
drive your emotions

STEP 05

VISUAL NOVEL SERIES
PRINCE OF STRIDE 02

TRY TO STAR

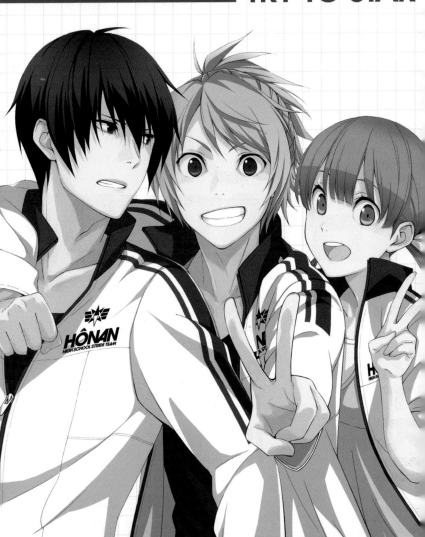

HÔNAN이라는 글자가 들어간 runruly의 ^{런 루 리} 하얀 트레이닝복과 새 러닝슈즈. 옷이나 디자인의 힘은 굉장하다. 착용품을 바꾸기만 했는데도 달리기가 즐거워지니 말이다.

들뜬 마음을 품고, 방과 후의 로드워크 훈련으로 길을 달려 나아갔다. 물론 스트라이드부의 모두와 함께!

학교 근처에 있는 하천 근처의 산책로를 적당한 페이스로 일렬이 되어 달렸다. 맨 뒤로는 단 선생님이 자전거를 타고 따라왔다. 이 길은 차가 들어오지 않아서 조깅하는 사람도 많다.

"시합 봤다! 힘내!"

개를 데리고 가던 아저씨가 우리에게 외쳤다.

"감사합니다!"

모두 합창이라도 하듯 대답을 했다. 발걸음이 더욱 가벼워졌다.

키치죠지 스트라이드 페스가 끝나고 나서 호난 학원 고등학교 스트라이드부는 살짝 유명해졌다. 지역 주민들도 호난 스트라이드부의 부활을 기뻐해 주고 있었다.

"히스!"

하천 건너편에서 하교 중인 여학생들이 하세쿠라 선배를 보고 크게 손을 흔들었다. 선배도 손을 흔들어 주었다. 평소에도 느끼는 것이지만, 하세쿠라 선배는 나 이외의 여자애들한테는 정말 애교가 넘친다.

"다들 조심해! 히스의 외모에 속으면 안 돼!"

작게 외치는 코히나타 선배에게 하세쿠라 선배가 가볍게 몸통박치

기를 했다.

"후지와라!"

후지와라까지 부르는 소리에 깜짝 놀랐다. 후지와라는 손을 흔들어 주지도 않고 묵묵히 뛰기만 했다.

야가미는 하교하는 동급생을 보고 자기가 먼저 손을 흔들었다. 그런 야가미를 후지와라가 앞질러 가자…… 야가미가 뚱해진 얼굴로 다시 따라잡으려고 했다. 그러자 후지와라는 더욱 달리는 속도를 올렸다.

"거기 1학년! 페이스를 흐트러뜨리지 마라!"

단 선생님의 엄한 꾸중에 야가미가 마지못해 후지와라의 뒤로 갔다. 일정한 페이스로 달리는 것도 연습의 일환이다.

"……5삼각성(角成), 6일옥(玉)."

카도와키 선배는 머릿속에서 외통 장기라도 하는 모양이었다. 달리기 중에는 신기하게 좋은 수가 떠오른단다.

콘크리트로 막힌 좁다란 하천가를 잠시 달리다 보니, 곧이어 하천 폭이 넓어지며 하천 부지에 있는 녹지 공원이 보이기 시작했다. 교내

에 연습 장소를 확보하지 못했을 때는 이 공원 운동장을 대신해서 사용하곤 한다.

가벼운 달리기로 덥혀진 몸을 풀면서 운동장에 집합했다.

"오늘 연습은 인터벌 러닝이다."

모두를 둘러보며 단 선생님이 말했다.

"이, 인터벌 러닝?! 그 훈련 한다는 소리는 못 들었다고요!"

카도와키 선배가 항의했다. 인터벌 러닝은 전력 질주와 발을 멈추지 않고 천천히 달리면서 체력 회복을 반복하는 상당히 힘든 훈련이다.

"인터벌 러닝이라고 하면 넌 안 올 테니까."

하세쿠라 선배의 대답은 싸늘했다.

"당연하죠."

"인정하지 마……."

"아유무한테 가장 필요한 연습이니까 잘해 보자."

코히나타 선배의 말에 단 선생님이 고개를 끄덕였다.

"달리기 위한 엔진이라고 할 수 있는 심폐 기능을 강화하는 트레이닝이지."

"엔진……."

카도와키 선배가 중얼거렸다. 키치죠지에서의 시합을 떠올렸나 보다.

"힘들겠지만 견뎌 봐라. 다 자신을 위해서니까."

단 선생님이 카도와키 선배를 바라보며 말했다.

"아, 네……."

카도와키 선배가 순순히 그 지시를 따랐다.

"그 귀신같던 단 코치 선생님도 성격이 많이 유들유들해졌네."

"응, 예전 같았으면 선생님이 아유무를 넥 행잉 트리로 매달아 버렸을 텐데."

하세쿠라 선배와 코히나타 선배의 속닥거리는 소리가 들려왔다. 나는 단 선생님의 지금 모습밖에 모른다. 무슨 넥 어쩌고 하는 것이 무엇인지 잘 모르겠지만, 코히나타 선배의 제스처를 보건대 아주 무시무시한 프로 레슬링 기술인 것 같았다.

단 선생님은 코치를 하기 전에 어떤 선수였을까. 엄격한 옆얼굴을 보면서 문득 그런 의문이 들었다.

♕

"GO!"

내 신호에 맞춰 다섯 명이 일제히 달려 나갔다. 손에 든 태블릿이 다섯 명의 타임을 기록하기 시작했다.

나 혼자서 다섯 명의 타임을 재는 것은 힘든 일이지만, 카도와키 선배가 좋은 어플리케이션을 알려준 덕분에 지금은 태블릿이 대신해 주고 있다. 러너가 인터컴을 차고 있으면 자동적으로 기록을 해 주는 것이다.

오늘의 인터벌 러닝은 400미터를 달리면 휴식을 반복한다. 첫 400미터에서는 야가미가 기세 좋게 튀어 나갔다. 역시 대단한 순발력이다.

"사쿠라이."

운동장 트랙 옆에서 멍하게 야가미의 달리기를 바라보고 있던 내게

갑자기 단 선생님이 말을 거는 바람에 태블릿을 떨어뜨릴 뻔했다.

"실제 모습과 수치, 양쪽 모두 확인해서 저 녀석들의 스피드가 어떤지 감을 잡도록 해라. 이건 릴레이셔너의 연습이기도 하니 말이다."

"아, 네!"

단 선생님의 말대로다. 나는 정신을 바짝 차리고 모두의 달리기를 지켜보았다.

첫 400미터를 다 달리기 전에 야가미는 후지와라와 하세쿠라 선배에게 뒤처졌다.

"페이스 낮춰서, 200미터!"

인터컴에 대고 외쳤다. 러너들이 조깅할 때보다 낮은 페이스까지 속도를 떨어뜨리며 다음 400미터에 대비해 체력을 회복했다.

인터컴을 통해 모두의 거친 호흡 소리가 들려왔다.

그런 중에 야가미 혼자 스피드를 높였다.

《어이, 야가미!》

하세쿠라 선배가 야가미를 나무라는 소리가 들려왔다. 야가미는 그걸 무시하고 후지와라와 거리를 좁혀 옆에 나란히 섰다.

"다음 400미터, 전력으로!"

내 구호에 다시 전력 질주가 시작되었다. 모두가 스피드를 올렸다. 그러다 또 야가미가 재빨리 튀어나갔지만…… 중간에서 후지와라가 제치고 앞서 나갔다. 야가미가 필사적으로 쫓아갔지만, 차는 좁혀지지 않았다.

전력 질주와 휴식을 위한 달리기를 반복할 때마다, 확연하게 모두의 스피드가 저하되었다. 모두의 달리는 위치도 제각각이 되었지만,

야가미와 후지와라 둘만은 나란히 달리는 중이었다.

하지만 결국은 야가미는 로켓 스타트로 후지와라를 앞지르지 못하게 되었다. 분해서 어쩔 줄 모르는 표정이었다…….

"좋아, 카도와키. 이제 그만해도 좋다."

다소 긴 회복 기간을 중간에 끼워가면서 여섯 번의 전력 질주를 끝낸 후, 단 선생님의 지시로 카도와키 선배가 빠져나왔다.

《여기는 내가 막겠다! 다들 먼저 가!》

선배는 무슨 이야기의 한 장면 같은 대사를 외치면서 페이스를 떨어뜨렸다.

"기운이 넘치네요……."

"다음부터는 여덟 번까지 늘려야겠군."

단 선생님이 눈살을 찌푸리며 말했다.

"네."

단 선생님의 지시를 태블릿에 기록했다. 이전만 해도 카도와키 선배는 네 번 즈음에 체력이 소진되었으니까 엄청난 성장력이라고 볼 수 있다.

거기에 다시 두 번의 전력 질주. 이제 러너들의 손도, 발도 뻣뻣해졌을 거다.

"코히나타, 야가미, 이제 됐다."

여덟 번의 전력 질주를 끝낸 후에 단 선생님이 지시를 내렸다.

페이스를 떨어뜨리는 코히나타 선배. 그렇지만 야가미는 페이스를 낮추지 않았다. 앞서 나아가는 후지와라를 따라잡으려고 애를 쓰고 있었다.

《……아직, 더 할 수 있어요!》

거친 호흡과 함께 야가미의 쉰 목소리가 들려왔다. 페이스를 떨어뜨리지 않고 계속 달려, 후지와라와 나란히 선 야가미가 옆을 흘끔 쳐다보았다.

"안 된다. 페이스를 낮춰라."

《……하…… 할 수 있다고요!》

듣고 있는 쪽이 더 괴로웠다.

"고집 그만 부려."

조용한 어조로 그렇게 말한 단 선생님의 목소리에는 깜짝 놀랄 만큼 박력이 담겨 있었다.

《…….》

숨을 삼키는 소리. 야가미가 페이스를 떨어뜨렸다.

키치죠지 스트라이드 페스 시합 이후, 야가미는 더욱 후지와라에게 라이벌 의식을 갖게 되었다. 두 사람이 서로 경쟁을 해서 더욱 빨라지면 좋겠다는 생각은 든다. 하지만 후지와라는 야가미를 신경조차 쓰지 않는다. 지금 역시 야가미한테 눈길도 주지 않고, 그저 같은 페이스로 달리고 있을 뿐이다.

그리고 후지와라와 하세쿠라 선배는 추가로 네 번의 전력 질주를 했다.

"……저건 인간도 아니야."

트랙 옆에 있는 잔디밭에 드러누운 코히나타 선배가 중얼거렸다.

"좋아. 하세쿠라, 후지와라, 이제 됐다. 갑자기 멈추지는 말고."

결국 후지와라와 하세쿠라 선배는 열두 번, 합계 7,000미터를 달

리게 되었다. 굉장하다!

하지만 후지와라 역시 잔뜩 녹초가 된 상태였다. 쿨다운 후에 온몸을 내던지기라도 하듯 잔디밭에 쓰러졌다. 크게 가슴을 들썩이며, 온몸으로 공기를 들이쉬려고 애를 쓰는 중이었다.

하세쿠라 선배는 이런 상황인데도 여전히 웃음기 어린 표정이었다. 오른팔을 번쩍 치켜들었다.

"이 무슨 미친 체력……. 저 자신감 넘치는 포즈는 대체……."

"몬스터다! 몬스터가 나타났다!"

코히나타 선배와 카도와키 선배가 바들바들 떨었다.

하세쿠라 선배는 많이 지쳤을 텐데도 힘찬 걸음걸이로 야가미에게 다가갔다. 오른손 주먹으로 왼 손바닥을 때리자 땀방울이 사방으로 튀었다. 맹수 같은 거친 숨을 내쉬면서 야가미에게 주먹을 날렸다.

힘이 빠져서 그런지 무슨 슬로우 모션 같은 펀치였다.

야가미의 뺨이 움푹 들어갔다. 위력은 크게 없었다.

"초조해…… 해도…… 아무…… 소용도…… 없…… 다고……."

몸 깊은 곳에서부터 쥐어짜내는 듯 말한 하세쿠라 선배도 결국 뻗어 버리고 말았다.

"괜히 무리를 해서 다치면 죽도 밥도 안 되니까."

코히나타 선배가 야가미와 하세쿠라 선배를 번갈아 바라보며 말했다.

"그래……. 다치기라도 하면…… 큰일이니까."

하세쿠라 선배는 그렇게 말한 후, 뭔가가 떠올랐는지 얼굴을 찡그렸다.

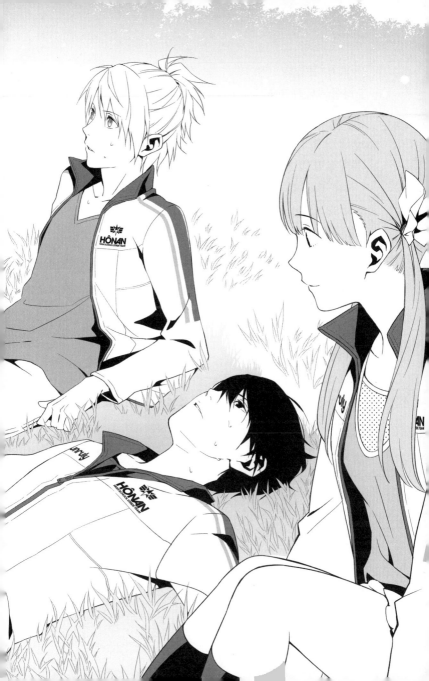

야가미는 숨을 헐떡이면서 묵묵히 있을 뿐이었다.

타임 기록을 끝낸 나도 함께 풀밭 위에 앉았다. 푸르고 진한 풀밭에서 잔디의 향기가 솟아올랐다. 하천에서 불어온 돌풍 때문에 땀에 젖은 후지와라의 검은 머리칼과 야가미의 밝은 색 머리칼이 흩날렸다. 몸에서 땀 냄새가 났다.

봄이 끝나려는 계절이었다. 만남의 계절은 끝나고 이제부터 새로운 무엇인가가 시작될 거라는 예감이 들었다.

"그대로 있어도 되니까 설명을 듣도록."

단 선생님이 다가왔다. 검은색 가죽으로 된 작은 수첩을 들고 있었다. 선생님은 항상 태블릿과 수첩 모두를 사용한다.

"이 며칠간의 트레이닝을 통해 너희의 몸은 심한 피로로 엉망이 되어 있을 것이다."

"너무해!"

카도와키 선배의 외침에 풀밭에 누워있던 모두가 동의했다.

"금방 회복된다. 그리고 한 번 파괴된 몸은 회복할 때 이전보다 더욱 강해지지."

"초회복……."

후지와라가 나직하게 중얼거렸다.

"그렇지."

딱 감이 왔다.

"사람은 상처를 받아야 더욱 강해진다는 그거네요?"

그런 가사의 노래를 누가 불렀던 것 같다.

"넌 그런 부끄러운 소리를 잘도 하는구나."

또 하세쿠라 선배가 딴죽을 걸었다!

"아무튼 시험 기간 직전에는 공부에만 집중하고, 몸을 회복시키도록 해라."

단 선생님의 말에 애써 잊으려고 했던 것이 파도처럼 밀려왔다. 그렇지……. 중간고사!

야가미와 하세쿠라 선배가 한껏 벌레 씹은 표정을 지었다.

"주의할 점은 세 가지다. 첫째, 동아리 활동은 일단 쉰다. 단독 훈련도 금지. 하려면 조깅 정도로만 할 것. 둘째, 부모님과 상의해서 충분한 영양을 섭취하도록."

그 말을 듣자, 후지와라의 프로테인으로 범벅된 도시락이 머릿속에 떠올랐다. 자취한다는데 괜찮을까.

"셋째, 수면 부족은 회복을 더디게 하니 밤은 새지 말고. 이상이다."

"저어, 밤 안 새면 도저히 시험 범위까지 다 못 보는데요……."

야가미가 힘 빠진 소리로 항의했다.

"리쿠도 참, 입학하자마자 벌써 그런 버릇을 들인 거야?!"

코히나타 선배가 눈을 동그랗게 떴다.

"……."

단 선생님은 질문에 대답도 하지 않고, 눈을 꾹 감아 버렸다. 미간이 확 좁아졌다.

"싸우고 있는 게야……. 코치로서의 단 유지로와 교사로서의 단 유지로가……."

카도와키 선배가 어르신 같은 어조로 요상한 해설을 시작했다.

"……낙제만 면한다면 괜찮다. 단, 낙제가 확실하다 싶으면 자지

말도록."

　이윽고 단 선생님이 그렇게 대답했다.

　""타협하고 말았어!""

　카도와키 선배와 코히나타 선배가 함께 외쳤다.

♛

　중간고사 준비 기간이 시작되면서 야가미 리쿠는 일과 중에 하나이던 러닝 통학을 그만두고 버스 통학으로 바꾸었다.

　조깅 이상의 페이스로 달리지 말라고 단 선생님이 엄격한 주의를 주었기 때문에…… 라는 것도 이유이긴 했다. 하지만 그 외에도 '사쿠라이랑 같이 등교할 수 있을 거야!' 라고 내심 기대를 했기 때문이었다.

　그리고 중간고사 첫날, 마침내 그 기회가 찾아왔다.

　"야가미, 안녕."

　버스 계단을 올라가니 사쿠라이 나나가 밝게 웃으며 인사를 했다.

　'왔구나!!'

　나나는 2인석에 앉아 있었다. 바로 옆자리에 앉는 건 좀 부끄러워서 리쿠는 근처에 있는 손잡이를 붙잡았다.

　"안녕, 사쿠라이. 일찍 등교하는구나."

　"빨리 가서 공부 좀 하려고. 야가미도?"

　"정기 휴일 빼고는 일찍 일어나. 아, 우리 집은 제과점을 하거든."

별 뜻 없이 꺼낸 리쿠의 말에 나나는 얼굴을 빛냈다.

"집에서 직접 빵을 구워? 매일 갓 구운 빵이 나오는 거야?"

"응, 맞아."

집이 제과점이라는 말에 이 정도로 질문 공세를 받아본 적은 없었다. 어쩐지 기뻤다.

"좋겠다. 다음에 놀러가도 돼?"

"물론이야! 우리 가게의 빵은 꽤 맛있거든. 특히 야키소바 빵이 최고야."

그렇게 말하며 리쿠는 자신과 나나가 가게에서 빵을 굽는 장면을 상상했다.

서로 똑같은 앞치마를 두르고……. 분명 귀여울 거야.

근데 너무 부부 같잖아! 마음속에서 자신에게 태클을 걸며, 고개를 절레절레 저었다.

"앗! 사쿠라이, 근데 오늘 짐이 좀 많네?"

리쿠는 화제를 바꾸려고 그렇게 질문을 던졌다.

"이거, 도시락이야."

"그렇게 많이 먹으려고?"

"설마."

나나가 웃으며 말했다. 그 미소가 리쿠는 참 좋았다.

"후지와라한테 주려고 만들어 왔어."

수줍어하며 한 그 말에 리쿠의 행복한 기분은 싹 날아가 버렸다. 단번에 빙하 지대에 내던져지고 말았다.

"후지와라한테?"

어느 틈에 벌써 그런 사이가 된 건가 싶어 리쿠의 목소리가 바짝 굳어졌다.

"너무 참견하는 걸지도 모르지만. 후지와라는 자취를 한다잖아? 영양가 있게 챙겨 먹는 것 같지는 않아서."

이게 다 러너의 건강관리를 위해서 그런 거라고 리쿠는 자신을 다독였다.

"그렇구나."

태연하게 대답했다. 그래도 내심 '――왜 걔한테 그렇게까지 해 주는 건데?' 라는 물음이 목구멍까지 튀어나왔지만, 리쿠는 애써 말을 삼켰다.

자신이 봐도 너무 예민하게 군다는 걸 알고 있기에.

하지만 후지와라 타케루가 나나를 이전부터 알고 있었다는 건 틀림없었다. 그걸 물었을 때. 후지와라는 "……너하고는 상관없

는 일이야."라고 말했다. 상관없는 일인 건 맞다. 그래도…… 혹시 사쿠라이도 후지와라를 예전부터 알고 있었던 거라면. 자신이 모르는 곳에서 둘이 이어져 있었던 거라면.

바로 물어보면 될 일인데도 나나를 앞에 두면 말이 좀처럼 나오지를 않았다.

이렇게 사쿠라이랑 둘이서 같은 버스에 탔는데…….

무거운 마음만 품고, 버스는 학교로 향했다.

02

"끝났다!"

드디어 시험의 마지막, 영어 시험이 끝났을 때 나와 야가미는 서로 마주 보면서 싱긋 웃었다. 시험 후반부에 계속 졸기만 했던 후지와라와 시선이 마주쳤다. 아직도 졸려 보였지만, 눈으로 '동아리 하러 가자'고 재촉한다는 것을 알았다.

셋이서 힘차게 운동장으로 뛰어나가니 쾌청한 푸른 하늘이 우리를 맞이해 주었다. 시험 기간 중에는 계속 비만 내렸기 때문에 오래간만에 보는 밝은 햇살이다.

아직도 질퍽한 운동장을 가로질러 우리는 부실로 향했다.

마침내 엔드 오브 서머를 목표로 스트라이드부가 활동을 개시할 때가 왔다!

"이제 트라이얼 투어 시작이다!"

집합한 부원들 앞에서 하세쿠라 선배가 파란색 팸플릿 표지를 치켜들었다.

"와아─!" "좋았어!" "시험 결과는 잊을 거야!" 하는 모두의 환성이 동아리 건물에 울려 퍼졌다.

팸플릿에는 EOS 2017 참가 요강이라고 적혀 있었다.

EOS는 그 이름대로 늦여름 즈음에 개최되는 고교 스트라이드 대회.

내가 스트라이드를 하겠다는 계기가 된 동영상은 바로 이 엔드 오브 서머 결승전의 것이었다. 이제부터 그 동경했던 무대를 향해 달려 나가는 거다.

하지만 EOS에 출전하기 위해서는 일단 그 전 단계에 해당하는 트라이얼 투어에서 우승을 거두어야 한다.

"트라이얼 투어는 동일본 각지에서 개최되지. 그러니까 대부분 원정 시합을 치르게 될 거야.."

하세쿠라 선배가 말했다.

"동일본이라면⋯⋯ 즉, 하코네부터 나고야 성, 오호츠크 해의 유빙까지⋯⋯."

코히나타 선배가 진지한 얼굴로 덧붙였다.

"그야말로 익스트림 스포츠에 어울리는 이름이로구나!"

카도와키 선배도 즐거워 보였다.

"유빙 위에서까지 뛰라는 거냐!"

깨알 같은 하세쿠라 선배의 태클.

"전반적으로 온천 지역이 많네요."

팸플릿에는 작년의 개최지가 실려 있었다. 나도 들은 적이 있는 유

👑 엔드 오브 서머 결승 토너먼트 ▶▶▶

EOS 본선, 동일본 지역 고등학교 스트라이드 팀의 정점을 가리는 토너먼트 전. EOS 그룹 리그에서 각 그룹 상위 두 팀만이 진출하여 시합을 치른다.

8▶1팀

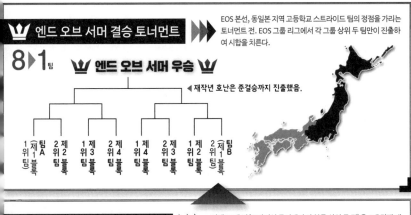

👑 엔드 오브 서머 우승 👑

◀ 재작년 호난은 준결승까지 진출했음.

| 1위 팀 제1블록 | 팀A | 2위 팀 제1블록 | 1위 팀 제3블록 | 2위 팀 제4블록 | 1위 팀 제4블록 | 2위 팀 제3블록 | 1위 팀 제2블록 | 2위 팀 제1블록 팀B |

👑 EOS 그룹 리그 ▶▶▶

전체 16개 팀(트라이얼 투어에서 각 블록 상위 두 팀)을 4개 팀씩 네 블록으로 나누어 각각 리그(전원 시합제)전을 치른다. **각 블록 상위 두 팀만이 EOS 본선 토너먼트로 진출**할 수 있다.

16▶8팀

제1블록		A	B	E	F
	팀A		○	○	○
	팀B	✕		○	○
	팀E	✕	✕		○
	팀F	✕	✕	✕	

→ **완승** … EOS 결승 토너먼트 진출!
→ **2승 1패** … EOS 결승 토너먼트 진출!
→ **1승 2패** … 그룹 리그 탈락
→ **0승 3패** … 그룹 리그 탈락

※그룹 리그에서의 팀 조합은 추첨으로 결정.

👑 EOS 트라이얼 투어 ▶▶▶

전체 32개 팀을 3개 팀씩 여덟 블록으로 나누어, 각각 리그(전원 시합제)전을 치른다. **각 블록 상위 두 팀만이 그룹 리그로 진출**할 수 있다.

32▶16팀

제1블록		A	B	C	D
	팀A		○	○	○
	팀B	✕		○	○
	팀C	✕	✕		○
	팀D	✕	✕	✕	

→ **완승** … EOS 그룹 리그 진출!
→ **2승 1패** … EOS 그룹 리그 진출!
→ **1승 2패** … 트라이얼 투어 탈락
→ **0승 3패** … 트라이얼 투어 탈락

명 온천 지역 이름이 즐비했다.

"아, 홋카이도에서도 하는구나. 사쿠라이, 구경하고 그랬어?"

야가미의 말에 나는 고개를 저었다.

"더 일찍 알았더라면 분명 보러 갔을 텐데."

내 고향에서도 했다니, 작년의 나는 이런 사실을 전혀 몰랐다.

"전부 머네."

후지와라가 나직이 말했다.

"원정 경비는 D's 인터내셔널이 다 대 줄 테니까 그 부분은 걱정하지 마."

D's 인터내셔널은 우리의 스폰서다. 하세쿠라 선배의 누나가 경영하고 있다.

하세쿠라 선배의 말에 "오, 역시 스케일이 달라!"라고 카도와키 선배가 장난스럽게 외쳤다.

원정 시합이라……. 다 함께 여러 지역을 가 보는 것도 즐거울지도 몰라!

"트라이얼 투어는 참가하는 32개 학교를 여덟 블록으로 나누고, 각 블록에서 전원 시합제로 리그전을 치러."

하세쿠라 선배가 설명을 이었다.

"승자 진출 토너먼트는 아니네요."

야가미가 확인하자, 카도와키 선배가 고개를 끄덕였다.

"전원 시합제니까 한 경기 졌다고 풀 죽어 있을 수는 없지."

"그래도 한 리그에서 네 팀의 전원 시합제. 거기서 상위 두 팀만이 EOS에 진출한다는 게 규칙이니까. 그러니 진출할 수 있는 건 리그

전 완승 아니면 한 경기만 져야 한다는 뜻이야."

"결국 우승까지는 험난하다는 거네요."

야가미의 눈에 투지가 불타올랐다.

"엔드 오브 서머의 예선에 갈 수 있는 건 16개 학교. 그리고 본선인 결승 토너먼트에 갈 수 있는 건 다시 절반인 8개 학교뿐이야."

그 8개 학교가 스트라이드의 정점을 놓고 경쟁을 한다.

엔드 오브 서머의 결승.

호난의 흰 트레이닝복을 입고 출전하고 싶다……. 이쪽을 보고 있던 후지와라, 야가미와 동시에 눈이 마주쳤다. 두 사람 모두 같은 마음이라는 것이 전해져 왔다.

부실 문을 열고 단 선생님이 들어왔다.

"다 모였군."

두꺼운 봉투를 내밀었다. 받는 사람은 호난 고교 스트라이드부. 보낸 사람은 일본 스트라이드 협회였다.

"트라이얼 투어의 등록 내용이다. 중간고사 기간 중에 도착했지."

"그런 건 빨리 알려 주셔야죠!"

야가미가 입을 비죽였다.

"알려 주면 넌 분명 공부에 집중도 못할 테니까."

"원래 집중 못 해요!"

야가미의 대꾸에 숨을 깊게 내쉰 단 선생님이 봉투 안에서 서류를 꺼내 펼쳐 놓았다.

"올해 호난은 제2블록. 투어 첫 경기의 개최지는 나스 온천으로 결정됐다."

"상대 학교는…… 어디 보자. 니가타, 나가미네 고등학교…….'

야가미가 서류 내용을 소리 내어 읽었다.

"알아요?"

"으음, 들어본 적이 없는데."

카도와키 선배가 고개를 갸웃거렸다.

"아유무도 몰라?"

코히나타 선배가 놀라서 외쳤다.

"적어도 작년의 베스트 8에는…… 아니, 베스트 16에도 못 들어간 것 같은데."

작년 베스트 16을 다 기억하고 있다니, 역시 카도와키 선배의 기억력은 굉장하다.

"너 사실은 장기보다 스트라이드를 더 좋아하지?"

하세쿠라 선배가 어이없다는 식으로 말했다.

"무무무, 무슨 그런 말씀을! 그럴 리가 없소이다."

무슨 영문인지 필사적으로 부정하는 카도와키 선배. 그런 두 사람을 코히나타 선배가 웃는 얼굴로 지켜보았다.

"신규 참가구나. 저희랑 똑같이 공백이 있었던 걸지도 모르겠네요."

"그럼 이기기 쉬울지도!"

내 말에 야가미가 발랄하게 외쳤다.

"방심하지 말도록."

단 선생님의 주의에 야가미는 몸을 움츠렸다. 단 선생님은 진중한 눈빛으로 우리를 바라보았다.

"고교 스트라이드 팀은 1년도 채 안 돼서 몰락할 수도 있고, 1년 만에 놀라울 정도로 강해지는 경우도 있지. 그건 너희 자신이 제일 잘 알고 있을 거다."

단 선생님의 말 그대로였다.

호난 스트라이드부는 작년에 거의 다 무너져가다가 이제 번시 한번 그 정상을 목표로 하고 있으니 말이다.

03

그리고 트라이얼 투어 원정 당일이 되었다!

토요일 아침, 우리는 도쿄역에 집합했다.

"저, 신칸센에 타는 건 처음이에요!"

홋카이도에서 올 때 비행기를 탔기 때문에 신칸센이 무척 기대되었다.

"어, 그래? 그러면 사쿠라이는 승차 연습을 해야겠구나."

카도와키 선배의 진지한 표정에 나는 불안해졌다.

"그, 그런 거예요?"

코히나타 선배도 카도와키 선배처럼 미간을 좁혔다.

"신칸센은 엄청 빠르니까. 역에는 3초 정도밖에 정차를 안 해."

"맞아, 맞아. 그래서 모두 빛의 속도로 얼른 타야 해……."

"마, 말도 안 돼! 그런 말에 제가 속을 줄 알고요!"

웃으며 받아치자, 카도와키 선배는 더욱 진지한 표정을 지었다.

"코히나타 씨가 스트라이드를 시작한 계기가 바로 신칸센을 못 타

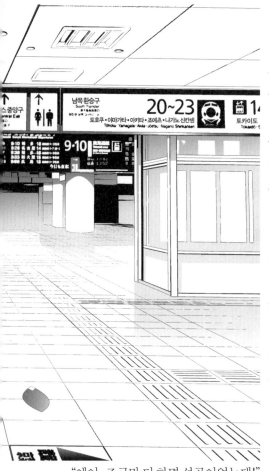

고 놓친 사건이라는 건 매우 유명한 일화……."

"그래. 중학생이었던 나는 정차 중인 신칸센에 타지 못해서 수학여행을 갈 수 없었어……."

저 멀리를 보며 그리운 눈빛을 보이는 코히나타 선배.

"교토…… 가고 싶었는데……."

두 사람의 심상치 않은 분위기에 휩쓸려 있을 때, 하세쿠라 선배가 카도와키 선배와 코히나타 선배의 머리에 알밤을 먹였다.

"너희, 작작 좀 해라!"

"에이, 조금만 더 하면 성공이었는데!"

카도와키 선배가 불평했다.

크, 큰일 날 뻔했다……. 하마터면 속을 뻔했네.

단 선생님에게서 표를 나눠 받은 우리는 승강장으로 향했다. 곧 신칸센이 들어왔다. 녹색 바탕에 분홍색 선이 들어간 화려한 차량.

"내가 알고 있던 신칸센이 아니네!"

흰색과 파란색의 둥그스름한 전철을 상상했기에 매우 의외였다.

"사쿠라이가 상상했던 건 0계나 200계야. 둘 다 지금은 달리지 않지만."

후지와라는 의외로 신칸센에 대해 잘 알고 있었다.

"이건…… 히카리 호야?"

"나스노 호야."

그렇게 말한 후, 차량 안으로 바로 들어갔다. 나도 그 뒤를 쫓았다. 혹시라도 차량에서 헤매게 되더라도, 후지와라를 잘 쫓아다니면 별 문제 없을지도 모른다.

"나나."

그때 뒤에서 누군가가 찰싹 달라붙었다.

"꺄악."

뒤를 돌아보니 그곳에 있던 건 같은 반 친구인 리코였다. 호난 고등학교 신문부라고 크게 적힌 카메라 가방을 맨 차림이었다.

"리코! 여긴 어쩐 일이야?!"

"취재 겸 감시하러 왔지! 스폰서님이 취재 비용까지 내주셨다 이 말씀."

"다이안 씨는 정말 통이 크구나!"

리코가 같이 간다니 매우 기뻤다.

후지와라가 얼른 창가 자리에 앉았다.

"후지와라, 다리 좀 들어 봐."

리코가 그렇게 말한 후, 후지와라의 앞좌석을 회전시켰다. 그러자 서로 마주 보는 형태의 박스형 좌석이 완성되었다.

"이런 것도 할 수 있구나."

내가 감탄하고 있자, 리코는 생긋 웃으며 후지와라의 맞은편 창가 자리에 앉았다. 나도 그 옆에 자리를 잡았다.

"그럼 난 옆에……."

그때 좌석에 앉으려던 야가미를 밀치며 키 큰 여자 한 명이 다가왔다.

"저기! 나나가 누구니?"

살랑거리는 긴 머리에, 긴 속눈썹. 굉장한 미녀였다! 내가 깜짝 놀라 굳어 버리니 하세쿠라 선배의 신음 소리가 들려왔다.

"쇼 누나……. 너 뭐 하러 온 거야?"

"누나한테 너라니!"

늘씬한 미녀가 따악! 하고 하세쿠라 선배를 때렸다.

"당연히 일하러 왔지. 다이안을 대신해서 온 거야. 그리고 나 같은 절세 미녀가 있어야 현장의 사기도 올라가지 않겠니?"

"저어, 쇼 누나라면, 혹시……."

"안녕. 하세쿠라 쇼나라고 해."

생글생글 웃으며 쇼나 씨

가 손가락으로 브이를 만들었다.

"잘 부탁드립니다. 사쿠라이 나나예요."

허둥거리면서 쇼나 씨가 내민 손을 잡았다. 다이안 씨도 굉장한 미인이었는데, 쇼나 씨도 참 예쁘구나.

"근데 하세쿠라 쇼나라면, 완전 유명한 모델이잖아?!"

리코가 귀띔해 주었다.

"?!"

그러고 보니 D's의 카탈로그에서 본 적이 있는 듯한……

"여기 앉아도 되니?"

"무, 물론이에요!"

내 옆에 쇼나 씨가 앉았다. 살짝 가슴이 두근거렸다.

"쇼나 씨, 안녕하세요. 오랜만이에요."

코히나타 선배가 고개 숙여 인사하며 내 맞은편에 앉았다.

"얼마 전에 모델이 돼서 촬영한 광고 괜찮더라. 그 천사의 첫사랑 말이야!

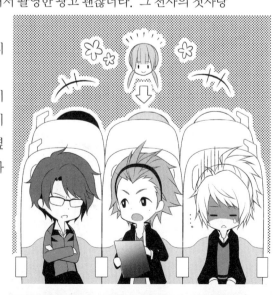

"으, 그 얘기는 꺼내지 마세요……"

코히나타 선배와는 이미 아는 사이인 모양이다. 그 코히나타 선배 옆에 카도와키 선배가 자리를 잡았다.

"아얏!!"

갑자기 야가미가 괴성을 내질렀다.

"엇, 리쿠, 왜 그래?"

코히나타 선배가 물었다.

"아, 아무것도 아니에요."

"어, 혹시 여기 앉고 싶었어?"

"아니, 딱히……."

야가미가 왜 저러지? 결국 야가미는 하세쿠라 선배와 단 선생님과 함께 뒷좌석에 앉았다.

차량 안내 방송과 함께 신칸센이 미끄러지듯 움직이기 시작했다.

목적지는 나스시오바라 역!

한참 찾아다니던 화장실에서 돌아오던 도중, 나는 특실인 그린차 쪽으로 발을 들이게 되었다.

전부 사용 중인지라 결국 선두 차량까지 여행을 하는 꼴이 되고 말았다…….

그린차는 좌석 수도 적고, 편히 쉴 수 있는 분위기였다.

"어어?"

앉아 있던 손님들 중에 낯익은 사람이 보였다. 혹시…… 스튜디오 촬영 때 만났던 사람들 아닌가! 사이세이 학원 스트부의 부장과 부부장.

눈이 마주쳐서 고개 숙여 인사를 했다. 하지만 저쪽은 나를 알아보지 못한 듯했다. 나는 살짝 부끄러워서 얼른 통로를 되돌아가려고 했다.

툭.

뭔가가 머리에 부딪쳤다. 얼른 붙잡아 보니 귀여운 모양의 사탕.

"아, 미안."

뒤에서 목소리가 들렸다. 돌아보니 장난스러워 보이는 남자애가 윙크하면서 내 바로 앞에서 손을 모아 사과하고 있었다.

"아, 아니에요."

"다른 승객한테 폐 끼치지 마라, 아스마."

낮은 목소리를 듣고 다시 돌아보니 그곳에 있던 이는 부부장이었다. 엄한 얼굴로 장난기 가득한 남자애…… 아스마라는 사람을 바라보는 중이었다.

"……실례했습니다."

그렇게 말하며, 나에게 머리를 숙였다.

"아, 아니에요……."

손에 든 사탕을 어떻게 하나 고민하던 중에 옆에서 손이 뻗어 나오
더니 사탕을 살며시 쥐여 주었다.

"미안해. 가도 좋아."

부장이었다.

"아, 네……."

얼른 그 자리를 뜨려고 하는데, "잠깐만." 하는 소리가 들렸다.

"?"

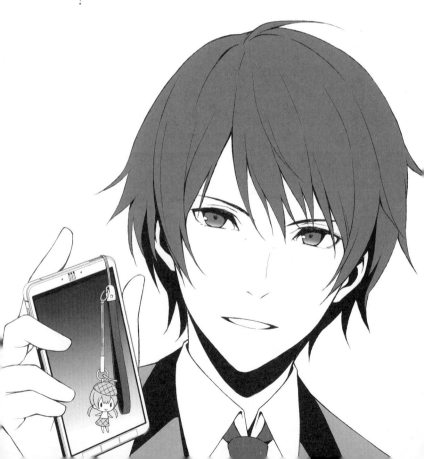

"그 스트랩…… 혹시 그때 만났던 홋카이도 아가씨?"

그렇게 말하며 부장은 내 주머니를 가리켰다. 주머니에서 튀어나온 스마트폰의 멜론코 스트랩이 흔들리고 있었다.

"봐."

부장이 자신의 스마트폰을 얼굴 높이까지 들어올렸다. 그 스트랩에 매달린 건…….

"멜론코!"

"똑같네."

그렇게 말하며 깜짝 놀랄 정도로 환하게 웃었다.

"정말로 홋카이도에 간 거예요?"

"물론이지."

내 물음에 활짝 웃으며 답했다.

신칸센 특실까지 잡아타고 가는 거 보니 분명 부자인가 보다.

반대쪽에서 멜론코 스트랩이 달린 또 다른 핸드폰이 쑥 튀어나왔다.

"저도 똑같죠."

부부장이었다.

"저 애는 누구고?"

칸사이 지방 억양. 뒷좌석에서 얼굴을 내밀며 퉁명스럽게 물음을 던지는 사람이 있었다. 이 사람도 얼굴이 굉장히 단아했다.

"어어."

뭐라고 답하면 좋지…….

"호난 고등학교의 릴레이셔너, 사쿠라이 나나…… 맞죠?"

부부장이 갑자기 내 이름을 말하는 바람에 놀라서 심장이 멈추는

줄 알았다.

"아, 네."

제대로 대답조차 할 수 없었다.

"그렇구나. 네가 그때의 릴레이셔너구나."

부장의 눈이 슥 하고 가늘어졌다.

"키치죠지의 시합은 잘 봤어."

"감사합니다!"

깊게 머리를 숙였다. 설마 그 시합까지 봤다니…….

그때였다.

"뭘 그렇게 송구스러워해? 근데 너 여기서 뭐하냐."

익숙한 목소리. 고개를 드니 하세쿠라 선배가 보였다.

"하세쿠라……."

부부장이 중얼거렸다. 스트라이드를 하는 사람들 사이에서 하세쿠라 선배는 꽤 유명하다.

"같은 신칸센이었네? 전용 열차 정도는 준비할 줄 알았는데."

"오늘은 헬기 파일럿이 쉬는 날이거든."

부장이 생글거리며 대답했다. 어디까지 진심으로 대답하는 건지 통 알 수가 없었다.

"오랜만이야, 하세쿠라. 작년에는 시합에 나오지 않아서 참 외로웠는데."

"뭔 소리래."

하세쿠라 선배가 부장을 째려보았다.

왜 남자들은 툭하면 이런 치고 박고 싸울 듯한 분위기로 돌입하는

거지…….

슈트를 입은 건장한 남자가 걱정스럽게 이쪽을 쳐다보았다. 혹시 고문 선생님인가.

"진정해, 야마네 씨."

몽실몽실한 헤어스타일을 한 남학생이 그 거한을 달랬다.

이럴 때 내가 뭔가 좋은 분위기로 유도할 수 있는 말을 해야 하지 않을까……!

"저어, 여기에 계신 분들은 모두 스트라이드부이신가요?"

잠시 침묵. 사이세이 쪽 사람들이 전부 웃음을 터뜨렸다.

"어? 으응?"

황급히 돌아보니 하세쿠라 선배는 머리를 감싸고 있었다.

"홋카이도 아가씨는 꽤 재밌네—."

고문 선생님(?)과 이야기하던 그 남학생이 돌아보며 웃었다.

"치요마츠 씨, 잠깐 좀 비켜 봐요. ……실례하겠습니다!"

작은 체구의 남자애가 하세쿠라 선배 쪽으로 끼어들었다.

"호난도 제1시합이 나스죠? 그럼 쿠가 씨도 왔나요?"

"아니."

하세쿠라 선배의 대답은 간결했다.

"어째서요! 왜 키치죠지 시합 때도! 이번에도! 쿠가 씨가 없는 건데요!"

남자애는 따지듯 외쳤다.

"카에데, 그렇게 무례하게 굴지 마."

아스마 씨가 나무랐다.

"보세요!"

'카에데' 씨가 그 말을 무시하고 태블릿을 꺼내 들었다. 거기에 있던 건…….

"아!"

"best_stride_ever.mp4"

나의 호난 입학의 계기가 된 바로 그 동영상이었다.

"전 쿠가 씨를 동경해서 스트라이드를 시작했다고요. 보세요, 이 망설임 없는 달리기. ……아아, 멋있다아~."

"그럼 이 사람이…….."

"쿠가 씨예요."

그 말을 듣고, 난 가슴이 벅차올랐다.

그 동영상 속의 사람들 중 한 명은 쿠가 선배였던 것이다.

놀라움보다 아아, 역시나, 하는 기분이었다.

알게 되어서 정말 다행이다. 하지만 쿠가 선배는 이제 호난 스트부를 떠나고 말았다. KGB라는 단어가 머릿속을 지나갔다.

"쿠가가 없어도 우리는 충분히 강하거든?"

하세쿠라 선배가 도도하게 웃었다.

하지만 그건 선배의 허세로만 보였다. 선배도 사실은 쿠가 선배와 함께 뛰고 싶은 게 아닐까. 선배는 쿠가 선배를 어떻게 생각할까…….

차량 안내 방송의 벨 소리가 울렸다.

《잠시 후, 나스시오바라에 도착합니다…….》

"가자, 사쿠라이."

선배는 발길을 돌렸다.

"아, 네."

하세쿠라 선배의 뒤를 쫓았다.

"열심히 해, 호난."

뒤에서 부장의 응원이 들렸다.

"그래, 너희도."

하세쿠라 선배는 돌아보지도 않고 답했다.

04

나스시오바라역에 내리자 고원의 차가운 공기가 우리들을 감쌌다.

홋카이도의 공기를 떠올리며, 잠깐 할아버지의 목장이 그리워졌다.

할아버지, 할머니는 잘 지내실까……. 역을 나가자마자 나의 감상
은 쨍한 환성으로 다 날아가 버리고 말았다.

"레이지!"

역 앞에 수많은 여자들이 진을 친 모습이 눈에 들어왔다. 사이세이 팬들이었다. 「환영, 갤럭시 스탠더드」라고 쓰인 커다란 현수막까지 들고 있었다.

"갤럭시 스탠더드가 뭐야?"

그 물음에 리코가 눈을 동그랗게 떴다.

"넌 정말 현대 일본에 사는 15살이 맞니? 사이세이 스트부의 유닛 이름이잖아!"

"아, 그렇구나……."

그리고 보니 사이세이 학원에는 연영과가 있어서, 연예인들이 많이 재학 중이라고 선배한테 들은 적이 있다.

준비된 미니 밴에 타는 사이세이 스트부를 보면서, 연예인도 하고 스트라이드도 하다니 정말 힘들겠다는 생각이 들었다.

역 앞에서 버스를 타고 이리저리 흔들린 지 30분. 우리는 이번에 묵게 될 호텔에 도착했다. 버스에서 내리니 온천 특유의 냄새가 났다.

"이거라고. 이게 바로 온천의 향기지!"

리코와 마주 보며 싱긋 웃었다.

"정말 좋은 곳이네요!"

"다이 언니가 인정하는 곳이야."

내 감탄에 쇼나 씨가 생긋 웃으며 답했다.

호텔 입구에는 「환영합니다! 호난 고등학교 스트라이드부」라는 간판까지 보였다.

"우와, 우리를 환영한대!"

야가미가 신이 나서 외쳤다.

"손님이니까."

후지와라는 평소처럼 냉정했다. 야가미가 그런 후지와라를 복잡한 얼굴로 쳐다보았다.

"너무 떠들지 말도록."

단 선생님의 말에 자세를 고쳤다. 로비로 들어가니 호텔 사람들이 한꺼번에 인사를 했다. 기쁘기도 하고, 부끄럽기도 했다.

나는 리코와 쇼나 씨랑 같은 방이었다. 1인실이었으면 좀 재미없을 뻔했는데, 두 사람이 있어서 참 다행이다.

쇼나 씨는 일이 있다면서 바로 외출했다.

"나나! 집합 시간까지 아직 시간이 있으니까 방에 짐 놔두고 바깥에 좀 나가 보자. 밖에 사람들이 많더라."

"응! 갈게!"

우리는 귀중품만 작은 가방에 넣고, 바로 바깥으로 향했다. 여관 주변에는 기념품 가게 말고도 키치죠지 스트라이드 페스 때처럼 노점이나 연예인 관련 상품을 파는 가게가 즐비해서 매우 떠들썩했다.

"키치죠지 때보다 더 굉장한 것 같아……."

내가 중얼거리자 옆에서 리코가 내 어깨를 탁 때렸다. 매우 들뜬 기색이었다.

"당연하지! EOS의 예선이잖아. 본선은 더 대단하다고. 저기 좀 봐."

리코가 가리킨 쪽을 보니 「EOS TRIAL TOUR」라고 적힌 텐트가

있었다. 팸플릿이나 티셔츠를 파는 모양이다. 티셔츠를 입고 스트라이드 관전 준비를 하려는 사람들도 참 많았다.

리코는 사진을 찍기 바빴다. 역시 신문부원이다.

"코우 삼촌과 사쿠라 언니한테 줄 선물이나 살까."

"나스에도 지역 마스코트가 있으니까."

리코가 기념품 가게 앞에서 걸음을 멈췄다. 간호사 옷을 입은 소녀 인형의 배에는 「나스링」이라고 적혀 있었다.

"아, 귀엽네. 이거 꽤 끌리는데!"

"어? 그, 그러니?"

리코의 평은 별로였지만, 나는 나스링 스트랩과 나스링 만쥬를 사서 밖으로 나갔다.

호텔 부지로 돌아오니 뒤편에서 키이잉, 하고 울리는 소리가 들렸다. 이어서 마이크 테스트를 하는 소리까지 울려 퍼졌다.

"리코, 무슨 이벤트라도 하나 봐."

"당연히 가야지! 재밌을 것 같아."

우리는 북적이는 인파에 섞여 소리가 나는 방향으로 갔다. 도대체 무슨 일이 일어나고 있는 걸까.

호텔 뒤편의 좁은 길을 빠져나가자 시야가 확 트였다. 넓은 주차장 같은 곳에 설치된 거대한 스테이지. 그리고 수많은 사람들.

"어라? 여기는 트라이얼 투어의 오프닝 세리머니 회장 아니야?"

리코가 의아해했다. 운동회 개회식 쯤 같은 걸 상상했던 나는 이렇게나 엄청난 군중들이 모여 있는 것 자체가 의외였다.

두리번거리며 둘러보니, 모두가 Galaxy Standard라고 적힌 타월

을 목에 감고 있었다.

어느새 리코는 웬 낯선 여자와 대화를 하는 중이었다.

"갤럭시 스탠더드가 게릴라 콘서트 형식으로 라이브를 한다는 소문이 있다지 뭐야. 그래서 사람들이 이렇게 많이 모였대."

역시 리코, 놀라운 취재 능력⋯⋯. 리코는 카메라를 꺼내들고 "전망 좋은 곳을 찾으러 갔다 올게!"라면서 뛰어가 버렸다.

"리코, 힘내!"

내가 리코에게 손을 흔들어 주니, 리코도 크게 손을 흔들었다.

"사쿠라이!"

저편에서 폴짝폴짝 뛰며 손을 흔드는 코히나타 선배 뒤로 우리 스트부의 부원들도 따라오는 모습이 보였다.

"코히나타 선배! 다들 여기 있었네요."

다행이다. 모두와 합류했네.

"혼자서 괜찮았어? 주변을 막 이리저리 둘러보던데."

"아까까지 리코와 같이 있었는데, 얘가 촬영하겠다면서 바로 자리를 떴어요."

"들었어? 도착하자마자 바로 무대라니. 그 녀석들도 참 바쁘다."

하세쿠라 선배가 얄밉다는 듯 투덜거렸다.

코히나타 선배는 아이돌의 따위가 스트라이드랑 무슨 관계가 있냐며 불만스러워했다.

"스트라이드를 하든지, 아이돌을 하든지 제발 하나만 하면 좋겠다니까."

"선배도 참, 우리도 모델 일 했잖아요."

"키치죠지에 간판까지 내걸렸잖아~."

야가미와 카도와키 선배의 말에 코히나타 선배가 따지고 들었다.

"그건 어쩔 수 없었다고!"

그때 코히나타 선배의 목소리를 지워 버리기라도 하듯 흐르던 음악 소리가 커졌다. 관객들의 웅성거림이 파도처럼 번져 나갔다.

스피커에서 귀에 익은 목소리가 흘러나왔다.

《 눈동자에 비치는 별들…….나의 안드로메다. 너의 빛은 여기까지 닿고 있어.》

싱그러운 목소리. 사이세이의 부장, 스와 레이지 씨였다. 동시에 회장은 엄청난 환성에 휩싸였다. 여자들은 모두 꺄아악, 하는 비명을, 남자들은 우오오, 하며 주먹을 번쩍 치켜들었다.

"안드로메다라니요?"

야가미가 옆에 있던 카도와키 선배에게 큰 목소리로 물었다.

"여자 팬들을 그렇게 부른대!"

카도와키 선배의 설명을 듣고, 코히나타 선배는 "우와, 소름 돋아—." 라면서 팔을 문질렀다.

《 우리들은 은하에 부는 바람…….사랑의 시를 담아 여행을 떠나지.》

폭발하는 환성. 갤럭시 스탠더드의 멤버 여섯 명이 무대 위에 나타났다.

《자, 시작하자! 빛나는 생명, 희망의 빛으로 칠흑의 어둠을 가르는 거야.

너와 함께 세상 끝까지!

그게 우주의 진리.

그게 우리들……

갤럭시 스탠더드!》

여섯 명이 다 함께 외쳤다. 그리고 자주 듣던 곡이 들려왔다. 이게 그 사이세이 멤버들이 부르는 곡이구나!

빠른 박자의 음악에 맞추어 노래하고 춤을 췄다. 눈이 빙글빙글 돌 정도의 화려한 라이브 퍼포먼스에 우리의 시선도 못 박히고 말았다.

"괴…… 굉장해!"

현장에서 직접 보는 라이브가 이렇게 굉장할 줄은 전혀 몰랐다.

"이게 아이돌이라는 거구나……. 굉장하다……."

야가미가 중얼거렸다.

"너, 입에서 침 떨어지겠다."

하세쿠라 선배의 지적에도 코히나타 선배의 입은 떡 벌어져 있기만 했다.

"코히나타 씨! 후, 후지와라 씨를 보시게나!"

"아아아! 타케룽의 몸이 절로 흔들리다니!"

갤럭시 스탠더드의 음악에 맞춰 몸이 흔들리고 있는 후지와라…….

"지, 지금 이쪽을 봤어! 레이지 씨가 나를 봤다고!!"

"야가미, 일단 진정해!"

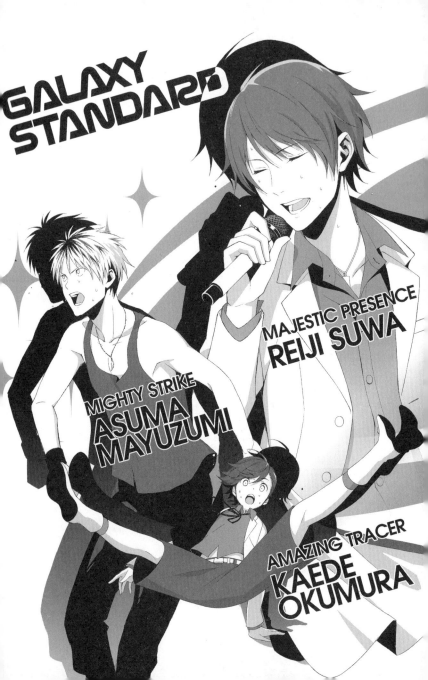

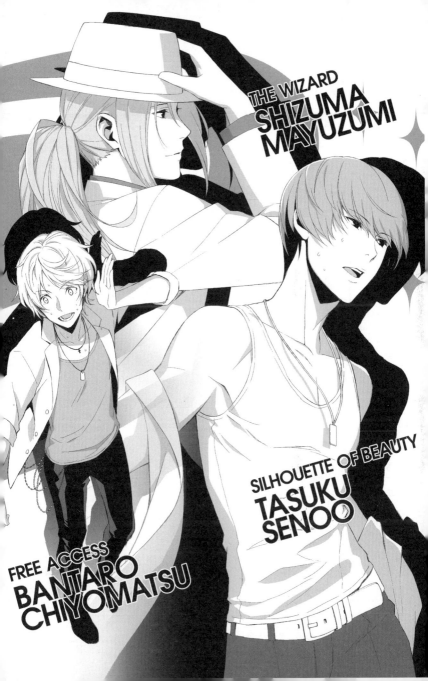

THE WIZARD
SHIZUMA
MAYUZUMI

SILHOUETTE OF BEAUTY
TASUKU
SENOO

FREE ACCESS
BANTARO
CHIYOMATSU

무대가 끝나고도 우리는 여전히 분위기에 압도당해 움직이지도 못했다.

"굉장해—!"

아까부터 야가미는 굉장하다는 말만 연발했다.

"정말 대단했어, 그치?"

나도 그 말밖에 할 수가 없었다.

"사쿠라이, 난 팬이 될 것 같아."

사이세이 사람들은 무대 위에서는 완전히 딴판이었다.

《우리 시합은 잠시 후에 시작되니까 꼭 봐 주기야—!》

치요마츠 씨의 외침에 또 다시 환성이 솟구쳤다.

"와아, 미쳤구나. 지금 막 무대 공연을 마쳤는데 이 다음에 시합까지 한다고?"

하세쿠라 선배도 깜짝 놀라고 있었다.

"엄청난 체력이다."

후지와라가 나직이 말했다.

"역시 칸토 지역 톱클래스구나."

코히나타 선배가 덧붙였다.

"사이세이가 상대가 아니어서 다행이네. 아니지, 지쳤을 테니까 오히려 기회인가?"

하세쿠라 선배가 카도와키 선배의 옆구리를 쿡 찌르며 "비겁한 소리 하지 마."라며 타박을 주었다.

"최고를 노리다 보면, 저런 괴물들을 상대할 수밖에 없어. 얼마나 재미있겠냐?"

나는 숨을 삼켰다. 사이세이가 상대라면 분명 굉장한 시합이 펼쳐
질 것이다.

이렇게 EOS 트라이얼 투어의 막이 올랐다.

STEP 05
INTERVAL

SIDE RIKU YAGAMI / TAKERU FUJIWAR

야가미 리쿠 / 후지와라 타케ᵣ

「쇼핑 데이트!」「피리카에서 카레」

Side : 야가미 리쿠

사쿠라이와 함께 쇼핑이라니! 신주쿠에서 둘이 만나 이곳저곳 가게를 돌며 쇼핑을 했다. 비가 내릴 듯 말 듯한 날씨라 허둥댔다.

아마 사쿠라이는 이 상황을 조금도 데이트라고 생각하지 않겠지만, 그래도 난 즐겁기만 했다.

마지막으로 드러그스토어에 들러, 테이핑 밴드 등을 사고 나니 미션 완료! 이대로 잔뜩 짐을 들고 함께 걸었다.

 "키치죠지 스트라이드 페스는 정말 굉장했지? 아직도 꿈만 같아."

 "꿈?"

 "응, 하지만 꿈이라고 하면 실례겠지? 야가미의 스피드는 정말 엄청났으니까. 연습할 때보다 훨씬 빨랐고 말이야."

"헤헷, 고마워!"

"릴레이셔너 부스에서 보였어. 달리고 있는 야가미가 말이야!"

"정말로? 있잖아, 나도 사쿠라이가 보였던 것 같아."

시합 당일. 마지막까지 빠르게 달릴 수 있었던 건 사쿠라이와 시선이 마주친 덕분이다.

역시 잘못 본 게 아니었다. 우리는 서로 마주 보며 활짝 웃었다. 어쩐지 너무너무 기뻤다.

"나, 스트부에 들어가길 잘한 것 같아!"

"나도!"

역시 스트라이드는 재미있다. 형의 일도 있어서…… 그만두고 싶었을 때도 있었지만, 사쿠라이 덕분에 또 이 세계로 돌아올 수 있었다. 앞으로도 사쿠라이를 위해 스트라이드를 계속 하고 싶다.

"그리고 다음은…… 엔드 오브 서머구나……."

"일단은 트라이얼 투어가 먼저지만. 힘내자!"

'나도 사쿠라이를 위해서 힘내야지…….'

"근데 투어는 어디서 하는 걸까?"

"그게, 지방을 돌면서 하는 거래."

"와아! 여행 가는 것 같아서 재미있겠다."

"……그렇지!"

'사쿠라이랑 여행을 가는 거구나……!'

둘이서 대화를 나누며 걸었다. 즐거운 시간은 금방 끝날 것만 같았다. 좀 더 사쿠라이랑 같이 있고 싶은데.

맞다. 이런 기회, 다시는 없을지도 몰라.

"아, 저기, 사쿠라이!"

"?"

"저기, 혹시 괜찮으면 이이이이이따가——."

"아, 맞다. 이따가 우리 집에 안 올래? 야가미만 괜찮다면."

"뭐어어어어?!"

'사쿠라이가 먼저 초대해 주었어. 그렇다면 이건…….'

"아, 혹시 시간이 안 되는 거야?"

"전혀! 갈게!!"

'마침내 이런 날이 왔구나…….'

그리고 우리는…….

'사쿠라이의 집', 그러니까 카페 피리카 앞에서 멈춰 섰다.

"그렇겠지……. 난 뭘 기대한 거냐고, 이 바보야!!"

"야가미, 왜 그래?"

"아, 아무것도 아니야! 초대해 줘서 고마워!"

"아냐! 같이 쇼핑 가 줘서 내가 더 고맙지. 오늘은 맛있는 거 쏠게!"

피리카의 문을 여니, 커피 향기가 소르르 풍겨 왔다. 그리고——.

"……카레, 추가요."

"후, 후지와라?! 왜 네가 여기 있는 거야?!"

Side : 후지와라 타케루

사쿠라이와 야가미의 얼굴을 보고, 나는 냅킨 위에 숟가락을 놓았다.

두 사람은 점장님한테 인사를 한 후, 내 맞은편에 앉았다.

야가미가 은근 언짢은 표정을 짓고 있었다.

"아니, 오늘은 일정이 있다면서. 왜 여기서 혼자 카레를 먹고 있는 건데?"

"누구랑 좀 만났어."

"설마 데이트는 아니겠지?"

"아니, 아버진데."

"아버지께서 오셨어?"

나는 호난에 다니기 위해 효고에 있는 집을 떠나 혼자 자취를 하고 있다.

"일 때문에 왔다가 잠깐 들른 거야. 우리 집은 좁으니까 여기서 만났거든."

"또 다시 카레를 먹었구나. 매번 이용해 주셔서 감사합니다!"

사쿠라이가 활짝 웃었다.

……여기 카레는 싫지 않다. 아버지한테도 권했지만, 그럴 시간이 없다며 거절만 당했다. 매번 있던 일이다.

"……이거 이번 달에 나온 월간 스트라이드?"

"그래. 난 이미 읽었으니까 야가미 너 가져라."

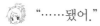 "……됐어."

"읽으라고."

"필요 없어. 읽고 싶으면 내가 사면 되는데 뭐."

월간 스트라이드. 이번 달 표지는 프랑스에서 개최된 페스 사진이었다.

스트라이드는 일본에서만 열리는 경기가 아니다. 나는 좀 더 높은 곳을 목표로 삼고 있다. 더욱 빨라지고 싶다. 그러기 위해 나는 호난에 왔다.

그런데…….

'정작 중요한 이 녀석들은 아무것도 기억하지 못해. ……다 옛날 일이지. 일일이 다 기억하고 있는 내가 이상한가.'

"사쿠라이, 프로테인은 샀어?"

"아, 이걸로 샀는데……. 어때?"

"……기본 타입이구나. 괜찮아."

"다행이다! 야가미가 같이 골라 줬어."

"그렇구나. ……잘했어, 야가미."

"왜 그렇게 거만하게 말하는 거냐……."

나는 야가미를 보았다. 녀석도 이쪽을 보았지만, 금방 시선을 돌리고 말았다.

남을 마음대로 움직이게 하려면 일단 칭찬부터 해라.

아버지가 말하는 「리더의 행동」을 실천해 봤지만, 효과는 없었다.

야가미와의 릴레이션은 마음대로 잘되지 않는다. 그래도 퍼즐

조각이 딱 맞아 들어가는 것처럼 이거다 싶은 릴레이션이 성공할 때가 있다. 입부 시험 때나 키치죠지 스트라이드 페스 때 같이 말이다.

그때의 템포와 타이밍을 항상 재현할 수 있다면 우리는 좀 더 빨라질 수 있다.

"야가미."

"왜 불러."

"너도 카레를 먹어."

야가미가 풉 하고 웃음을 터뜨렸다.

"……후지와라, 너도 참 이상한 녀석이다."

"……."

그런가?

여기 카레를 먹었을 때 난 깜짝 놀랐다. 이렇게 맛있는 카레가 있다고 이제까지 아무도 가르쳐 주지 않았으니 말이다.

"후지와라가 맛있게 먹는 걸 보니 나도 먹고 싶네. 코우 삼촌, 나도 카레 한 그릇!"

"그럼 나도!"

"다들 피리카의 수프 카레를 좋아해서 나까지 다 기분이 좋네."

나도 어쩐지 기뻤다.

카레가 맛있어서 그런가. 아니면 다른 이유라도 있는 걸까.

"……."

"응? 왜 갑자기 복잡한 표정을 지어?"

"아니…… 카레가 맛있어서."

"그러면 좀 더 맛있다는 표정을 하고 먹으면 되잖아. 아주 뚱한 얼굴을 해가지고."

"……맛있다는 표정이 뭔데."

"어? 으음, 이런 거지!"

야가미는 내 접시에서 숟가락을 빼앗아 마이크처럼 쥐고,

"맛있군! 당장 셰프를 불러!!"

라면서 크게 외쳤다. 뭐지, 저게?

그러자 카운터 안쪽에서 "네, 잠깐만 기다려 주세요."하는 점장님 목소리가 들렸다.

"앗!! 아, 아니에요, 점장님! 죄송합니다, 그게 아니에요!!"

"아하하!"

야가미와 나를 보며 사쿠라이가 웃었다. 사쿠라이의 웃는 얼굴은 싫지 않다. 나도 모르게 표정이 누그러졌다.

"……."

"그래, 그 얼굴로 먹으라고."

"그래."

"아니, 왜 또 표정이 원래대로!"

RIKU YAGAMI/TAKERU FUJIWARA
STEP 05 INTERVAL

PRINCE OF STRIDE
TITLE

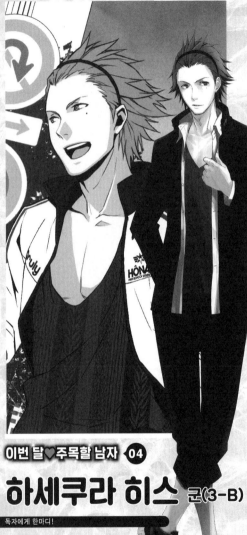

호난에 다니는 매력적인 남학생들을 매호 한 명씩 철저히 소개하는 코너. 제4회는 외모도, 마음도 남자다운 스트 부의 부장, 하세쿠라 히스 군의 등장!

——먼저 자기소개를 부탁드립니다!
하세쿠라 : 3학년 B반, 하세쿠라 히스. 스트라이드 부 부장이야.

——스트라이드 경력은 어느 정도 되나요?
하세쿠라 : 누나의 꼬임에 넘어가서 10살에 클럽 팀에 들어갔으니까……, 이제 7, 8년 정도는 됐지.

——지금 여자 친구는 있나요?
하세쿠라 : 지금은 없어.

——의외네요! 선배는 미남에다가 스타일도 좋아서 모델 같다고 교내에 팬이 얼마나 많은데요.
하세쿠라 : 음, 예전부터 누나가 억지로 끌고 나가서 모델 일도 하긴 했으니까. 외모는 그렇겠지만, 속은 그리 떠들 만큼 잘나지 않았어.

——그럼 좋아하는 타입은?
하세쿠라 : 올곧은 여자. 보고 있으면 기분도 좋고, 놀리는 재미도 있으니까.

——그럼 마지막으로 한 마디.
하세쿠라 : 스트 부는 앞으로 점점 활약할 거니까 모두 주목하라고.

이번 달♥주목할 남자 04

하세쿠라 히스 군(3-B)

독자에게 한마디!

「EOS 우승까지 멈추지 않겠어!」

프로필 CHECK!!

소속된 반	3-B
신장	183cm
체중	71kg
혈액형	O형
취미	인테리어 코디네이트 및 아쿠아리움 (이라고 말하라는 강요를 받았음)

EOS 트라이얼 투어 개막

관객을 열광시킨 나스 온천의
회장에서 열린 오프닝 세리머니 라이브

동일본 고교 스트라이드계의 정점을 겨루는 대회
EOS(엔드 오브 서밋), 그 겸승 토너먼트로 나아가기 위한
제1 관문인 트라이얼 투어가 시작되었다.

호난월보
제4호
호난학원 신문부

【사진전 안내】
~이번 달의 테마는 가을의 하루~
현재 사진부에서는 부실 내부에서
개인 사진전을 개최하고
있습니다. 이번달은 30일까지
전시 예정이니 구경 오세요.

…리 호난 스트라이드 부의 리그전 배치는 제2 블록으로 결정. 제2 블록의 첫 상대는 토치기 현 제일의 용출량을 자…랑하기로 유명한 나스 온천이 무대가 되었다. 유황의 냄새가 풍기는 온천 마을에서는 대회 오프닝 세리머니가 열려, …합 전부터 많은 사람들로 북적였다.

…리머니에서는 지금 젊은이들 중심으로 폭발적인 인기를 자랑하는 댄스&보컬 유닛 「갤럭시 스탠더드」의 멤버의 …연이 열려 스트라이드 팬만이 아니라 그들의 팬들까지 몰려들어 온천 마을 일대가 잠시 라이브 회장으로 변신했다. …청난 박력의 노래와 춤으로 청중들을 매료시킨 그들은 「갤럭시 스탠더드」로 활약하는 동시에 사이세이 학원 …트라이드부로도 활동하고 있는데, 그 실력은 가히 손꼽을 정도다. 세리머니 종료 후, 제1 시합이 이루어질 예정이어…멤버들은 무대를 내려오자마자 바로 선수다운 표정을 지었다. 그런 시합 직전의 사이세이 스트 부 멤버들의 이야기를 …었다.

【스와 군의 말】
「올해 트라이얼 투어
에는 관심이 가는 릴
레이서녀가 있어. 빨
리 시합을 해보고 싶
은걸.」

【마유즈미
(시즈마) 군의 말】
「올해 사이세이는 이
제까지 중 최고입니다.
팬 여러분들도 기대해
주시길 바랍니다.」

【치요마츠 군의 말】
「온천 너무 좋아. 온천
후 마시는 우유도 좋
고, 무슨 맛으로 마실
까 망설여져.」

【세노오 군의 말】
「오늘을 위해 체력을
길렀습니다. 무대만이
아니라 시합도 봐주
시면 좋겠습니다.」

【마유즈미
(아스마) 군의 말】
「오프닝 세리머니로 라
이브를 할 수 있어서
영광입니다. 좋은 준
비 운동이 되었으니 시
합도 꼭 보세요.」

【오쿠무라 군의 말】
「오늘도 즐겁게 춤을
췄어요. 시합도 물론
열심히 할 게에요! 모
두의 응원을 힘으로
다 변환시켰답니다!」

STEP 05

VISUAL NOVEL SERIES
PRINCE OF STRIDE 02

TRY TO STAR

CHARACTERS
사이세이 학원 고등학교

나나가 신칸센에서 만난 건 사이세이
학원 스트라이드 부의 멤버들이었다.
사이세이에는 예능과가 유명하여,
들 여섯 명 역시 댄스&보컬 그룹「갤
럭시 스탠더드」로 인기를 구가하고 있
다.

3학년, 러너. 부장이자 동시에 갤
럭시 스탠더드의 리더 및 메인 보
컬. 쿨하면서도 장난스러운 성격,
단정한 외모로 카리스마적인 인
기를 자랑한다. 일본 무용을 잇는
종갓집 출신.

스와
레이지
REIJI
SUWA

3학년, 릴레이셔너. 레이지와는
집안끼리 친해서 어릴 때부터 곁을
따라다니며 모시는 집사 같은 존재.
언행은 부드럽지만, 화나면 무섭다.
갤럭시 스탠더드에서는 댄서 리더를
맡는다.

마유즈미
시즈마
SHIZUMA
MAYUZUMI

3학년. 러너로서의 실력은 레이지
필적한다. 영어를 섞은 특유의 ○
포로 말하는 자유분방한 인물○
주변 사람들이 즐거워하는 걸 좋○
한다. 라이브에서도 관객을 끌○
이는 퍼포먼스에 능숙하다.

치요마츠
반타로
BANTAROU
CHIYOMATSU

2학년, 러너. 교토 출신. 레이지를
진심으로 존경하며, 그의 곁에서
결코 부끄럽지 않도록 선수로서
도, 댄서로서도 훈련에 여념이
없다. 비꼬길 잘하며, 인정한 상
대 이외에는 상당히 신랄하게
군다.

세노오
타스쿠
TASUKU
SENOO

2학년. 시즈마의 동생으로 스트레이
트가 특기인 스피드 러너. 밝고 털털
한 성격이지만, 똑똑한 형한테는 내
심 복잡한 감정을 품고 있다. 갤럭시
스탠더드에서는 작곡 기타로 작사
작곡을 할 때도 있다.

마유즈미
아스마
ASUMA
MAYUZUMI

러너. 1학년이지만 그 뛰어난 ○
덕분에 레귤러로 발탁되었○
다정한 성격에 예절도 바른 ○
반면, 예전 호난 스트라이드
쿠가 쿄스케의 열렬한 팬으로
대한 얘기만 나오면 잠자코 있
못한다.

오쿠무라
카에데
KAEDE
OKUMURA

STEP 06

VISUAL NOVEL SERIES
PRINCE OF STRIDE 02

IT'S TIME

고원의 맑은 푸른 하늘로 탁 터지는 듯한 환성이 빨려 들어갔다.

골인 지점인 온천 신사 앞 광장에서 사이세이 학원의 앵커, 오쿠무라 카에데 선수가 테이프를 끊었다.

높다랗게 오른팔을 들어 올린 오쿠무라 선수의 모습이 메인 스테이지의 대형 스크린에 한가득 비쳤다. 우리 호난 스트부는 오프닝 세리머니가 끝나고도 그대로 스크린을 통해 나오는 중계방송에 빠져 있었다.

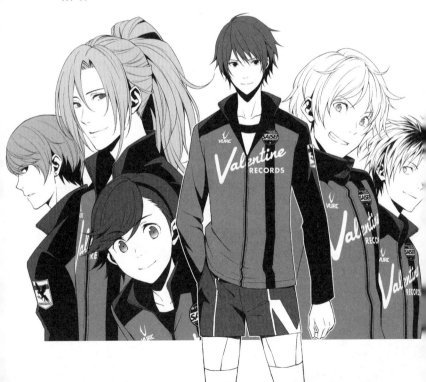

무대 주변의 관객들한테서 박수가 터져 나왔다. 여기만이 아니었다. 나스 이곳저곳에서 큰 박수와 환성이 휘몰아쳤다.

동일본 고교 스트라이드 대회 EOS에의 출전권을 놓고 벌이는 트라이얼 투어, 나스. 첫 시합이 막 끝났다.

푸릇푸릇한 숲길부터 온천 여관이 즐비한 나스 가도(街道)를 따라 달리는 스트라이드 코스를 무대로, 카나가와의 사이세이 학원과 야마가타의 카스미 고등학교가 격돌.

결과는 사이세이 학원의 압승이었다.

사이세이 학원 고등학교

【1st】 스와 레이지 (3학년)

【2nd】 세노오 타스쿠 (2학년)

【3rd】 마유즈미 아스마 (2학년)

【4th】 치요마츠 반타로 (3학년)

【5th】 오쿠무라 카에데 (1학년)

【R(릴레이셔너)】 마유즈미 시즈마 (3학년)

대형 스크린에 사이세이 학원의 오더와 함께 시합의 하이라이트 장면이 흘러나왔다. 하지만 거의 사이세이의 러너들이 독주하는 부분만 찍혔다.

사이세이의 러너들은 빨랐다.

제1주자인 스와 선수가 스타트 대시로 카스미 고교의 아비코 선수를 떼어 놓은 이후로, 전 구간 동안 단 한 번도 카스미 고교가 따라잡

게 내버려 두지 않았다.

러너만이 아니었다. 릴레이션도 물 흐르듯 자연스러웠다.

"완벽한 승리야……."

그 승리는 가히 충격적이었다.

"나, 이런 시합은 처음 봤어."

야가미가 꿈에서 막 깨어난 듯한 얼굴을 하고 있었다. 그 옆에는 하세쿠라 선배가 팔짱을 끼고 묵묵히 스크린만 쳐다볼 뿐이었다.

사이세이는 시합 직전까지만 해도 무대 위에서 보컬&댄스 유닛, 갤럭시 스탠더드로 노래와 춤까지 소화한 상태였다.

처음에는 "가수를 하면서 스트라이드라니, 뭐 이리 어중간해ー." 라면서 투덜거리던 코히나타 선배도 그 달리기를 보며 "사이세이, 무섭다……."라며 중얼거렸다.

"카스미가 패배했구려……. 재작년 엔드 오브 서머의 출전 고교였거늘."

카도와키 선배가 시대극의 악역 같은 어조로 감탄했다.

"노래도 스트라이드도 잘하다니! 너무 대단한 거 아니야ー?!"

야가미가 두 팔을 번쩍 들며 펄쩍 뛰었다.

"그러게!"

나도 크게 고개를 끄덕였다. 우리 주변에는 여전히 박수와 환성이 그치지를 않았다.

갤럭시 스탠더드의 인기가 굉장해서 처음에는 놀랐지만, 지금은 모두가 선망하는 심정이 잘 이해가 되었다.

정말로 굉장한 스트라이드였어…….

"지금 감동하고 있을 때냐."

후지와라가 조용히 말했다.

""뭐?""

나와 야가미가 동시에 외쳤다. 감격하고 있던 나는 냉수라도 뒤집어 쓴 심정이었다.

"사이세이는 넘어야 할 벽이야. 그뿐이라고."

후지와라는 열광하는 주위와는 달리 혼자 싸늘했다.

그렇게까지 말할 필요는 없는데……. 어쩐지 혼이라도 난 것 같아서 풀이 죽고 말았다.

"후지와라, 넌 지금 시합을 보고 아무것도 못 느꼈어?"

야가미의 목소리가 날카로워졌다.

"카스미가 자멸한 것뿐이잖아. 별 일도 아니야."

그 말이 야가미에게 불을 붙이고 말았다.

"너 말이야, 왜 만사에 다 그렇게 거만하냐?"

야가미의 목소리에 깃들어 있던 짜증이 분노로 바뀌었다.

"거만하다고? 난 그저 사실을 말할 뿐이야."

후지와라는 야가미가 화를 내도 신경도 쓰지 않았다.

"웃기지 마. 도대체 네가 뭐라고 그러는 거야. ……넌 항상 그렇잖아!"

야가미의 목소리가 점점 커졌다.

"남한테는 진심으로 하라느니, 일일이 걸고넘어지는 주제에. 넌 잘난 척이나 해 대잖아. 함부로 지껄이지 마."

야가미가 결국 폭발하고 말았다. 후지와라의 멱살을 잡았다.

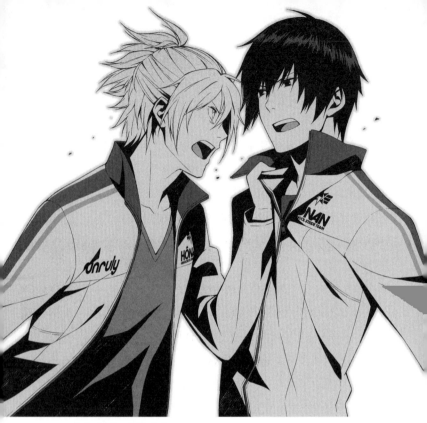

"이거 봐, 멍청아."

후지와라는 여전히 담담했다. 그게 오히려 야가미의 불길에 기름을 붓는 꼴이 되었다.

"누가 멍청이라는 거야!"

야가미가 버럭 소리를 질렀다.

"저기, 너희들……."

내 목소리는 이제 두 사람에게 닿지도 않았다. 서로 험악한 얼굴로 노려보기만 했다. 나는 갑자기 두려움을 느꼈다. 주변의 떠들썩한

분위기 속에서 여기만 구멍이 뻥 뚫려 있는 것만 같았다.

어, 어쩌지…….

이 둘이 충돌하는 일은 종종 있지만, 이렇게까지 진짜로 싸우는 모습을 본 건 처음이었다.

"흠흠."

코히나타 선배가 고개를 끄덕이면서 둘 사이에 끼어들었다.

"리쿠는 못 이겨. 타케루는 우리와 전혀 다른 곳에 서 있으니까."

"코히나타 선배! ……무슨 그런 말을!"

기세가 꺾인 야가미가 손을 떼었다. 무슨 말을 하려던 후지와라를 코히나타 선배가 손가락으로 척 가리켰다.

"타케루와 히스는 '저쪽 세계'에 사는 사람이니까."

"왜 나를 끌고 들어가는 거냐!"

어느새 야가미 뒤에 가 있던 하세쿠라 선배가 항의했다. 아마 야가미를 뜯어말릴 셈이었던가 보다.

"아앗! 깨닫고 말았다! 잔혹한 현실을!"

카도와키 선배가 외쳤다.

"그래! 저쪽은 꺄악꺄악 환성을 한 몸에 받는 그룹! 줄여서 KKG!"

코히나타 선배가 야가미, 카도와키 선배와 함께 굳게 어깨동무를 했다.

"반면 이쪽은 성원 따위는 받은 적이 없어! 이 무슨 차별적 사회!"

카도와키 선배가 주먹을 번쩍 치켜들자, 하세쿠라 선배가 고개를 절레절레 저었다.

"무슨 소리를 하는가 싶더니……. 도통 이해가 안 간다."

그러고 보니…… 하세쿠라 선배와 후지와라는 러닝 중에 계속 여학생들의 응원을 받았다.

"아니, 나도 응원은 받았다고요!"

야가미는 코히나타 선배의 팔에서 벗어나려고 했지만, 선배가 단단히 어깨를 붙들고 놓아주지 않았다. 게다가 머리까지 꾹꾹 문질러 댔다.

"자기가 먼저 말을 건 것은 포함시키면 안 됩니다! 그건 그냥 대답입니다!"

"선배, 이제 좀 그만 하세요. 간지럽다고요……."

"안 됩니다──."

꾹꾹이 공격을 받아 괴로워하는 야가미에게 후지와라는 냉랭한 시선을 보냈다.

"넌 싸움도 진심으로 못하냐."

"그 입 다물지 못할까!"

갑자기 카도와키 선배가 배에 힘을 잔뜩 준 목소리로 호통을 쳤다. 그 박력에 후지와라는 입을 다물어 버렸다.

"하늘이 공평하게 재능을 나눠 준다는 건 다 거짓부렁이야! 두세 개는 막 내려 준다고! 외모도 좋고, 노래와 춤도 잘해. 거기에 스트라이드 시합까지 완벽하다니! **무슨 완벽 초인이냐고!**"

단번에 한탄을 쏟아 내더니 두 손으로 얼굴을 감쌌다. 우는 흉내를 내나 보다.

분노의 방향이 어느새 사이세이 쪽으로 기울고 말았다…….

코히나타 선배가 얼굴을 번쩍 들었다.

"그러니까 우리는 하다못해 스트라이드라도 힘내자!"

카도와키 선배가 주먹을 번쩍 쳐들었다.

"완벽 초인 놈들에 대한 분노를 힘으로 바꾸자."

"아, 네에."

도무지 영문을 알 수 없는 콩트 때문에 야가미는 완전히 화낼 기운도 잃어버렸다. 두 선배는 그대로 어깨동무를 한 채, 야가미를 어디론가 끌고 갔다.

그런 세 사람을 바라보면서, 하세쿠라 선배가 익숙하다는 듯이 그 뒤에다 대고 외쳤다.

"너희, 나중에 코스 확인해야 하니까 늦지 말고 와!"

코히나타 선배와 카도와키 선배가 만들어 낸 희한한 분위기 때문에 싸움이 터질 긴박한 분위기는 어디론가 날아간 후였다. 안도감에 가슴을 쓸어내렸다.

"큰일 나는 줄 알았어요."

"호즈미는 애들 다루는 솜씨 하나는 끝내주거든. 형제도 많고 말이야."

하세쿠라 선배가 후지와라의 머리 위에 손을 얹었다.

"애들이라뇨."

불퉁한 목소리로 후지와라가 대꾸했다.

"그런 면이 애들이라는 거야. 시합 전에 동료들의 사기에 찬물 끼얹는 거 아니다."

그렇게 말하는 하세쿠라 선배를 향해 웬일로 후지와라가 발끈했다.

"저는 틀린 말 한 거 아닙니다. 오늘 사이세이는 별것도 아닌……

으윽."

옆에서 손이 뻗어 오더니 후지와라의 뺨을 꼬집었다.

"얘가 정신이 나갔나! 갤럭시 스탠더드 팬들 한가운데서 무슨소리를 하니!"

"리코!"

커다란 카메라를 목에 걸고 나타난 이는 촬영을 마치고 돌아온 리코였다. 어느새 갤럭시 스탠더드의 로고가 들어간 타월까지 목에 걸치고, 안드로메다의 일원이 된 상태였다. 리코도 평소보다 훨씬 기운이 넘쳤다……

"안드로메다들의 귀에 들어가기라도 하면 넌 찢겨 죽는다고!"

리코…… 아무리 그래도 그건 비유가 지나친 거 같은데…….

"아, 카와라자키. 일단 걔도 우리 팀 러너니까 시합 전에 애를 반죽음 상태로 만들진 마라."

하세쿠라 선배가 후지와라의 뺨을 계속 잡아당기는 리코를 달랬다.

"아, 죄송해요."

리코의 손에서 벗어난 후지와라는 한쪽 뺨이 벌겋게 물든 채, 뚱한 표정으로 입을 다물었다.

02

잠시 후, 코스 확인을 할 시간이 되었다.

우리는 runruly의 호난 트레이닝복을 입고, 스타트 지점에 집합했다. 야가미와 후지와라는 아무 일도 없었다는 듯이 태연했다. 둘이

진심으로 싸우지 않아서 다행이다.

진행요원이 우리의 트레이닝복을 보고 코스에 들어가게 해 주었다. 시합 전후에 코스에 들어갈 수 있는 건 관계자들뿐이다.

나스의 코스 스타트 지점은 메인 스테이지 근처. 나와 우리 스트부, 그리고 단 선생님과 취재진임을 알리는 완장을 찬 리코까지 모두 함께 걷기 시작했다.

1구간은 테니스 코트나 펜션들이 늘어선 리조트 같은 코스였다. 주변 풍경에 어울리지 않게 커다란 안테나는 핸드폰 통신 안테나라고 리코가 가르쳐 주었다.

도중에 길가에 정차된 텔레비전 중계차를 발견했다. 스태프가 솜씨 좋게 기자재를 정리하는 중이었다.

"사이세이의 시합이라도 촬영했나 보네."

야가미가 들뜬 발걸음으로 걸으며 말했다.

"우리 시합도 좀 찍어 주면 좋을 텐데."

코히나타 선배까지 그런 말을 하는 건 다소 의외였다.

"선배는 텔레비전에 찍히는 걸 별로 좋아하지 않는 줄 알았어요."

"아…… 텔레비전으로 중계되면 우리 집 꼬맹이들도 볼 수 있을까 해서."

코히나타 선배가 수줍게 웃었다. 그리고 스마트폰을 나한테 보여 주었다.

"와아, 귀엽다!"

거기에는 크레파스로 그린 「오빠, 힘내」라는 글자와 어린아이다운 그림도 곁들여져 있었다. 선배 얼굴을 그린 모양이다.

"막내 여동생이 그려 줬어."

기쁘게 웃었다. 이어서 동생들과 함께 찍은 사진도 보여 주었다. 여동생이 두 명, 남동생이 한 명. 형제가 많다고 듣긴 했

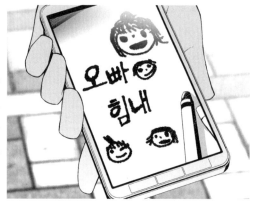

지만, 이렇게 보는 건 처음이었다. 서로 우애도 좋고, 즐거워 보였다.

야가미가 옆에서 스마트폰 화면을 들여다보았다.

"나이 차이가 꽤 많이 나네요."

"혈연관계는 아니거든."

별 것도 아니라는 식의 그 대답에 우리는 얼어붙고 말았다.

""어…….""

야가미와 나는 동시에 당황하고 말았다.

"어라? 몰랐어?"

묵묵히 고개를 끄덕였다. 복잡한 가정 사정이 있는 것 같았다. 이럴 때는 뭐라고 말하는 게 좋을까.

"어어, 그 뭐냐……. 좋겠네요. 아니, 좋은 건가……."

어물거리는 야가미에게 코히나타 선배는 생긋 웃어 주었다.

"그렇게 신경쓰지 않아도 괜찮아."

그리고 소중한 것을 다루듯이 스마트폰을 살포시 주머니에 넣었다.

"내 소중한 가족들이니까."

코히나타 선배는 매우 부드러운 표정을 지었다.

눈부시게 푸른 숲길을 지나니 풀의 향기가 진해졌다. 저 높은 곳에 있는 나뭇가지들 사이에서 새어 드는 햇살이 아스팔트 위에서 춤을 췄다.

첫 테이크 오버 존과 이어지는 세컨드 스타트 에어리어는 언덕길 위에 있었다.

"언덕길에서 시작하면 릴레이션 때에도 속도가 붙으니까 주의해."

후지와라의 말에 고개를 끄덕였다. 미리 코스 지도를 받아 두긴 했지만, 언덕길같이 업 다운이 심한 곳은 실제로 걸어 보지 않으면 알 수가 없다.

2구간은 숲길 코스이긴 하지만, 전체적으로 내리막길이었다. 상당히 경사가 심했다.

"다들 발목을 조심해라."

단 선생님이 주의를 주었다. 대체 선수가 없는 호난은 한 명이라도 다치면 바로 부전패다.

내리막길이면서 커브까지 많았다. S자 커브 후에 급격한 헤어핀 커브로 이어졌다.

"무슨 코스가 이러냐."

하세쿠라 선배가 의아하다는 듯 언성을 높였다.

"올해부터 바뀐 부분 중 하나에요."

카도와키 선배가 팸플릿의 지도를 들어보였다.

"익스트림하게 리뉴얼……을 했다는데."

리코가 선전 문구를 소리 내어 읽었다. 나스 코스의 자랑거리인가 보다.

누가 다치지나 않으면 좋겠는데……. 어쩐지 걱정이 되었다.

좁은 숲길이 끝나고, 일차선 도로로 된 나스 가도가 나왔다. 여기서 부터 3구간이다. 서드 스타트 에어리어는 나스 가도 중간에 위치했다. 3구간은 거리만 짧지 오르막길이 이어지는 힘든 코스다.

커다란 엔진 소리가 들리며, 마이크로버스 한 대가 올라왔다. 시합 중에는 차가 진입할 수 없지만, 지금은 한쪽 차선으로만 차가 통행 중이었다. 버스에는 「카키쿠라 제과」라고 적혀 있었다.

"카키쿠라……. 어디서 들어 본 것 같은데……."

최근에 어디건가 본 것 같은 기분이 들었다.

"알았다! *카키피 같은 거 만드는 회사야."

리코가 말했다.

"아, 맞아! ……맞나?"

"나가미네 부장의 성이 아마 카키쿠라였던 것 같던데."

역시 카도와키 선배는 정보통이다.

"혹시 사장 아들이려나?"

야가미의 추측에 코히나타 선배가 우리들을 향해 활짝 웃었다.

"매일 카키피를 마음껏 먹을 수 있겠다!"

"그건 좀 별로인데……."

하세쿠라 선배가 눈살을 찌푸렸다.

* 땅콩이 감씨 모양의 과자에 섞여 있는 과자.

"네에? 전 좀 부러운데—."

자극적인 맛을 좋아하는 리코가 말했다.

그런 대화를 나누면서 언덕길을 올라가고 있자니, 유황 냄새가 진하게 풍겨 왔다.

나스 가도의 동쪽은 골짜기로 되어 있는데, 좁다란 개천이 흐르고 있었다.

"개천이 새하얘!"

저도 모르게 탄성을 질렀다. 개천 속에 잠긴 돌이 새하얗게 변해 있었다.

"온천의 유황 성분 때문이지."

단 선생님이 설명해 주었다.

"시합을 끝내고 온천을 만끽하면 되겠네."

그렇게 리코가 덧붙이며 웃었다.

"가볍게 이기고, 기분 좋게 온천을 즐기자고!"

하세쿠라 선배가 활짝 웃으며 말했다.

""와아—!""

모두 힘차게 외쳤다. 온천, 정말 기대된다.

"이제 다음이 문제의 그 리뉴얼 포인트 2탄입니다!"

카도와키 선배가 가리킨 곳을 보니, 계곡 아래편을 향해 이어진 지그재그 형태의 가파른 계단이 눈에 들어왔다. 「급경사 주의!」라는 간판이 도처에 세워져 있었다.

"뭐야, 무서워!"

야가미가 반사적으로 외쳤다.

우리는 계단 앞에서 멈춰 섰다.

"여기부터가 4구간…… 이구나."

리코가 도저히 믿을 수 없다는 듯 지도를 확인했다.

"이건 너무 익스트림한 거 아니냐, 스트라이드 협회."

나도 하세쿠라 선배의 의견에 동감이다.

"알고는 있겠지만 스트라이드 코스는 안전성과 경기 요소 양쪽 측면을 고려하여 스트라이드 협회가 정하고 있다……."

단 선생님이 수업 때와 같은 어조로 설명을 시작했다.

"그렇지만 최근에는 경기적인 요소보다는 오락성에 더 치중한다는 비판도 많지."

"그게 무슨 뜻이죠?"

후지와라가 물었다.

"코스가 위험한 편이 더 재미있을 거라고 생각하는 인간이 협회에 있다는 뜻이다."

난 선생님의 눈빛이 변했다. 벌레라도 씹은 듯한 씁쓸한 표정을 지었다.

선생님이 '인간'이라는 단어를 쓰는 건 처음 보았다. 선생님이 아는 사람을 가리키는 것처럼 들렸다.

그리고 다음 순간, 단 선생님은 다시 평소의 태도로 돌아왔다.

"기믹이라고 하니 듣기에는 그럴싸하지만, 목조 계단이지. 달리기 위해 만들어진 코스가 아니야. 세심한 주의를 기울이도록."

계곡 아래를 흐르는 개천가에는 옛 정취가 풍기는 온천 주변 가옥들이 보였다. 계단을 내려가는 걸 망설이고 있자니 뭔가 부드러운 것이 내 등에 닿았다.

돌아보니 둥글게 만 타월 같은 것이 눈에 띄었다.

"죄송합니다. 그것 좀 주워 주세요."

코스 바깥에서 한 남자가 우리를 불렀다. 입고 있는 트레이닝복이 눈에 익었다. 아까 시합에서 사이세이의 상대였던 학교의 유니폼이었다.

"카스미 고?"

나는 둘둘 말린 타월을 쥐고 다가갔다. 어쩐지 이 사람이 일부러 던진 것 같은데…….

"여기요."

조금 머뭇대며 타월을 건넸다.

"감사합니다. 카스미 고교 스트부 부장인 오토사카 신페이입니다."

상대는 작은 목소리로 자기소개를 했다.

"아, 호난 스트부의 사쿠라이예요."

고개를 숙이는 오토사카 씨가 다리에 테이핑을 한 걸 알아차렸다.

"그 다리는…… 혹시."

"릴레이셔너죠? 4구간은 꾹 참으세요. 뛰면 안 된다니까요. 미끄러지면 저 같이 돼요."

더욱 목소리를 죽이며 덧붙였다.

"그럼 힘내세요!"

오토사카 씨가 싱긋 웃은 후, 한쪽 발을 끌며 멀어져 갔다.

그걸 알려 주려고 여기까지 와 주었구나. 시합 중계를 떠올렸다. 4구간에서 사이세이의 러너, 치요마츠 선수는 거의 독주 상태였기 때문에 그다지 스피드를 내지 않고 질주를 했었다. 중계 영상에 나오지는 않았지만, 오토사카 씨는 조금이라도 차를 줄여 보려고 지나치게 속도를 냈던 게 분명하다.

험한 비탈길에 달라붙듯 자리한 목제 계단. 처음으로 스트라이드 코스가 무섭다는 생각이 들었다. 하지만 러너 앞에서 그런 소리를 할수는 없는 노릇이었다.

"괜찮아? 사쿠라이."

코히나타 선배가 다가왔다.

"엄청난 코스다 싶어서요. 사전에 배부 받은 지도만 보고 상상하거나 화면으로만 보는 거랑 실제로 보는 건 완전히 달라서……."

"뭐랄까, 이거야말로 익스트림 스포츠라는 느낌이지. 하지만 괜찮아."

그렇게 말하며 코히나타 선배가 속삭였다.

"4구간은 내가 맡을 거야."

선배가 윙크했다. 나도 4구간은 코히나타 선배밖에 적임이라고 느꼈다. 하지만 빤히 보이는 위험을 선배한테 떠맡기기는 두려웠다. 선배는 전부 알면서도 내 부담을 덜어 주려고 그렇게 말한 것이다.

"선배……."

"가자. 코스 확인 시간 다 지나가겠다."

나는 코히나타 선배의 뒤를 얼른 따라갔다.

지그재그로 된 계단을 내려가 개천에 걸린 다리를 건너자 온천 여관들이 늘어선 돌바닥 길이 나왔다.

여기가 테이크 오버 존. 키치죠지 시합 때의 이노카시라 공원과 매우 비슷한 형태였다. 그때 코히나타 선배가 사이드 플립으로 굉장한 릴레이션 묘기를 선보였었다. 선배라

면…… 분명 이번에도 괜찮을 거다.

마지막 주자인 앵커는 이 돌로 포장된 길 위에서 가속하다가 다리를 막 건넌 제4주자와 릴레이션. 그리고 비탈길을 올라가 다시 한번 나스 가도로 들어간다.

모두 함께 나스 가도의 완만한 비탈길을 올라가고 있자니, 누구라고 할 것 없이 다들 발걸음이 빨라졌다. 위를 향해 나아가다 보니 시야가 전부 푸른 하늘로 뒤덮여 상쾌한 기분이 들었다.

비탈길의 꼭대기까지 오자 온천 신사 앞의 골 지점이 보였다. 벌써부터 그곳은 관중들로 북적였다. 우리의 시합을 보기 위해 모인 사람들.

"풍경이 참 멋지다!"

내리막길이라서 더욱 걸음이 가벼워졌다.

"시합에서는 앵커밖에 볼 수 없는 풍경이지!"

하세쿠라 선배의 말에 가슴이 뜨거워졌다.

모두 함께 이 풍경을 감상할 수 있다는 사실이 기뻤다.

릴레이션, 잘해 보자. 열심히 해서 앵커한테 골 테이프를 끊도록 해 주는 거야.

03

시합까지 앞으로 1시간이 남았다.

호난 고교의 선수들은 대기실로 배정된 호텔의 세미나실에서 시합이 시작되기를 기다리는 중이었다.

"야, 후지와라. 잠깐만."

야가미 리쿠는 바깥으로 좀 나오라는 몸짓을 했다.

후지와라 타케루가 묵묵히 자리에서 일어섰다.

두 사람의 행동을 눈치챈 사쿠라이 나나가 앉아 있던 파이프 의자에서 몸을 일으켰다.

"같이 화장실 가는 거야."

리쿠의 말에 나나는 얼굴을 붉히며 다시 자리에 앉았다.

<center>♛</center>

두 사람은 아무 말도 없이 화장실에서 나란히 볼일을 보았다.

"육상 경기는 멘탈 유지가 중요하잖아."

나란히 손을 씻으면서 이제야 리쿠가 입을 열었다. 세면대의 거울로 타케루를 보고 있었다.

"알아."

종이 타월로 손을 닦으면서 타케루가 대꾸했다.

육상 경기는 잔혹하다. 단순히 빠른 러너가 이길 뿐이다.

그러나 아무리 빠른 러너라도 멘탈이 흔들리면 그 능력을 충분히 발휘할 수 없다.

"시합 전에 시원하게 정리해 놓고 싶어."

거울 너머로 리쿠와 타케루의 눈이 마주쳤다. 리쿠의 눈초리는 험악했다.

"야가미, 넌…… 그렇게나 사쿠라이가 신경 쓰여?"

"뭐어?!"

리쿠의 얼굴이 일그러졌다.

"그렇게 열을 내는 건 사쿠라이가 풀이 죽어서 그런 거잖아."

사이세이의 시합을 본 직후에 있었던 일 이야기였다. 리쿠는 정곡을 찔려 아무 반박도 할 수 없었다. 그저 입만 꾹 다물고 있을 뿐이었다.

"나는 그냥 내 생각을 말했을 뿐이야. 그럴 셈은 아니었어."

그리고 타케루는 뜻밖의 말을 꺼냈다.

"미안해."

평소처럼 차갑게 내치는 말투였어도, 그건 분명 사과의 말이었다.

"헉…… 후지와라, 너도 사과를 하는구나."

"도대체 나를 뭘로 아는 거야."

타케루는 리쿠 곁을 쓱 지나가며 화장실 입구로 향했다.

"시합 시작할 때 다 됐어. 가자."

"기다려, 후지와라."

리쿠가 타케루의 팔을 붙잡았다.

"또 뭐가 있는데?"

리쿠는 팔을 붙든 채 아무 말도 하지 못했다.

"사쿠라이 때문이야?"

타케루가 천천히 말했다. 리쿠는 고개를 끄덕였다. 계속 신경이 쓰였었다. 왜 타케루가 나나를 이전부터 알고 있었던 건지.

"야가미, 너와 같아."

리쿠의 눈을 똑바로 바라보며 타케루가 말했다.

리쿠는 똑같다니 무슨 뜻이냐고 되물으려다가 그만 입을 다물고 말았다.

이 녀석도 사쿠라이 나나를 좋아한다는 건가?

리쿠는 바로 할 말을 잃고 말았다.

04

"모두 다 모였죠?"

릴레이셔너는 시합 전에 해야 할 중요한 일이 있다. 그건 물론······.

"오늘의 오더를 발표하겠습니다!"

"두구두구두구······."

매번 그랬듯 야가미가 또 드럼 연주(흉내)를 시작했다. 어쩐지 평소보다 더 힘이 넘치는 것 같았다.

"짜잔!"

코히나타 선배의 외침.

"제1주자, 야가미 리쿠."

"와, 좋았어!"

야가미가 승리의 포즈를 취했다.

"제2주자, 후지와라 타케루."

후지와라는 나를 보고 묵묵히 고개만 끄덕였다.

후지와라와 야가미가 싸웠던 걸 생각하면 이 오더로도 괜찮을지 다소 불안했다. 하지만 화장실에서 돌아온 야가미는 어째서인지 깜짝 놀랄 정도로 기운이 넘쳐 보였다. 그래서 분명 이번에도 괜찮을 거라는 느낌이 들었다.

"제3주자, 카도와키 아유무 선배."

"소인 보고 그 비탈길을 오르라고? 심장이 터질 것이오!"

여전히 시합 전의 카도와키 선배는 흥분 상태다.

"심장이 터질 지경이라도 릴레이션 할 때까지는 참아야 해요."

"뭐야?!"

"사쿠라이, 이제 아유무를 다루는 솜씨가 제법이네."

코히나타 선배가 진정으로 감탄하며 말했다.

"제4주자, 코히나타 호즈미 선배."

"응."

선배는 활짝 웃으며 고개를 끄덕였다.

"부탁드릴게요."

코스 확인을 할 때, 선배가 맡겠다고 해서 이 오더로 정했다. 코히나타 선배는 기믹 처리를 제일 잘한다. 그 몸놀림이라면 급한 계단도 분명 깔끔하게 뚫고 나갈 것이다.

"그리고 마지막으로! 앵커는 하세쿠라 히스 선배입니다."

기다렸다는 듯 선배는 씩 웃었다.

"이상이에요. ……어때요?"

잠자코 듣고 있던 단 선생님이 신경 쓰여서 나는 슬며시 물어보았다.

"……."

선생님은 그저 고개만 끄덕이며, 오더를 기록했다.

이대로 사무국으로 향하려던 때…… 갑자기 선생님이 몸을 돌렸다.

"너희 중에 나가미네의 선수들을 본 사람은 있나?"

"아니요." "그러고 보니 못 봤네."라는 소리가 이곳저곳에서 쏟아져 나왔다.

"흐음. ……아직도 대기실에 있는 모양이더군."

그렇게 말한 후, 선생님은 방을 나갔다.

나가미네의 선수들……. 무슨 일이라도 있는 걸까.

<center>♛</center>

시합 개시 30분 전.

우리들은 대기실을 나와 스타트 에어리어로 향했다.

그때, 우르르 다가오는 한 무리가 있었다. 목에 수건을 걸고 있기까지 했다. 숙박객이 이쪽으로 잘못 들어온 건가…… 하고 의아해하고 있는데, 그 중 한 명, 상당히 인상적인 미소를 짓고 있는 사람과 갑자기 시선이 마주쳤다.

"오오―! 호난 애들이구나? 왜 천천히 걸어 다니나 했더니, 아, 시합 전이지! 난 니이다 테루미야. 잘 부탁해용―!"

어, 뭐지? 하고 어안이 벙벙해지고 말았다.

"니이다 선배, 첫 대면 때는 무조건 입을 다물어 달라고 그렇게나 말했잖아요."

그렇게 지적을 하며, 안경을 쓴 사람이 앞으로 나왔다.

"실례했습니다. 나가미네 스트라이드부입니다. 오늘 시합, 잘 부탁드립니다."

그러면서 고개를 숙였다.

"아, 감사합니다."

나도 이끌려 인사를 했다. 나가미네 쪽 사람들한테서 유황 냄새가 났다.

"저기…… 혹시 온천 들어갔었어?"

그럴 리는 없겠지…… 하는 어조로 코히나타 선배가 물었다.

"네. 아무도 없어서 딱 좋더라고요."

특이한 머리 모양을 한 덩치 작은 남학생이 자신만만하게 대답했다.

"이 무슨 여유란 말이냐! 시합 시간 직전까지 온천을 즐기다니!"

카도와키 선배의 말에 나가미네 사람들의 안색이 싹 변했다.

"……카키쿠라, 시간, 꽤 빡빡한데."

머리를 올백으로 넘긴 사람이 딴청이라도 부리는 어조로 말했다.

"친절하게도. 정말 감사합니다!"

갓파 같은 머리 모양을 한 사람이 다른 사람들을 재촉하면서 후다 닥 자리를 떴다.

"니이다 선배! 시간 좀 보라고 했잖아요!" "아하하항!" "온천 들어 갔다가 늦으면 얼마나 원통하겠어요!" "그 꼴로 끝나면 안 되지이 이!"

꽤 사이는 좋아 보였다.

"뭐랄까…… 참 느긋한 녀석들이네."

하세쿠라 선배가 머리를 긁적였다.

"아무튼…… 우리는 우리 방식대로 하면 돼. 자, 정신이나 바짝 차려!"

"넵! 첫째도 열심! 둘째도 열심! 최선을 다해서 뛰겠습니다!"

명랑한 야가미의 대답에 나도 용기가 났다.

♛

호텔을 나오자, 바깥은 사람들로 넘쳐났다.

스태프의 안내로, 스타트 지점으로 향했다. 우리들 앞에서 인파가 쫙 갈라졌다. 수많은 시선들이 쏟아지자 자연히 등을 꼿꼿이 펴게 되었다.

기분 좋은 긴장감. 스트라이드 시합장에 우리는 다시 돌아왔다.

관객들 사이에서 눈에 띄게 키가 큰 미녀가 나타났다. 하세쿠라 선배의 누나이자, 모델인 쇼나 씨였다. 손에 든 플레이트에는 호난 학원의 휘장과 runruly의 로고가 나란히 박혔다.

우리와 나란히 걷자 사람들 사이에서 엄청난 플래시 세례가 쏟아졌다.

"쇼 누나가 오면 꼭 이렇다니까."

하세쿠라 선배가 질린다는 표정으로 중얼거렸다.

"이것도 일이야. 자, 히스도 좀 웃어."

멋들어진 모델 워킹으로 우리를 선도하면서, 쇼나 씨가 말했다.

스타트 에어리어에 도착하자 스크린에 각 학교의 오더가 크게 표시되었다.

호난 학원 고등학교

【1st】카도와키 아유무 (2학년)

【2nd】코히나타 호즈미 (2학년)

【3rd】하세쿠라 히스 (3학년)

【4th】야가미 리쿠 (1학년)

【5th】후지와라 타케루 (1학년)

【R(릴레이셔너)】사쿠라이 나나 (1학년)

"잘 보니 우리 오더는 학년 순이 되었구먼!"

카도와키 선배의 말에 하세쿠라 선배가 웃음을 터뜨렸다.

"그냥 막 정한 것 같은데?"

"우으…… 정말 그러네요……."

그 말을 듣고 보니 그렇게 보일……지도?

"그걸 또 긍정하면 어떡하냐. 열심히 고민을 했어도 그렇게 안 보이는 자연스러움이 너답다는 거잖아, 안 그래?"

하세쿠라 선배는 야가미에게 그렇게 동조를 권했다.

"네? 뭐가요?"

야가미는 뭔가에 집중하고 있어서 대화를 듣지 못했던 모양이다.

그러고 있는 사이, 이제야 나가미네 쪽 선수들이 도착했다.

관객석에서 삐익, 하는 큰 피리 소리가 울렸다.

"나 · 가 · 미 · 네!"

축제용 겉옷을 입은 무리가 크게 응원을 하는 중이었다. 핫피에는 카키쿠라 제과라고 쓰여 있었다. 분명 버스로 온 응원단일 것이

다. 어린아이부터 어르신까지 가족 단체로 응원을 온 모양이다. 나가미네 선수들은 그 응원을 받고, 살짝 부끄러운 듯 스타트 라인에 섰다.

【1st】고세키 고우토 (1학년)

【2nd】카키쿠라 켄고 (3학년)

【3rd】니이다 테루미 (3학년)

【4th】아이자와 치카시 (2학년)

【5th】마토리 슌 (2학년)

【R(릴레이셔너)】우츠노미야 덴 (3학년)

"이런. 저렇게 열렬히 응원을 해주면 좀."

제2주자인 카키쿠라 선수가 송구스럽다는 듯 말했다. 이 선수가 만날 실컷 카키피를 먹을 수 있는 사람이구나.

"너도 여자애라고 주목을 받아서 고생이지?"

"으음, 딱히 그런 것 같지도 않은데요."

다이안 씨나 쇼나 씨는 눈에 확연히 띄지만, 나는 그다지 이목을 끈 적이 없는 것 같은데.

"켄고~, 힘내라아아!"

카키쿠라 응원단 쪽에서 엄청나게 큰 소리가 들려왔다.

"너희 아버지의 폭발 샤우팅. 오늘도 끝내주는구나."

나가미네의 릴레이셔너, 우츠노미야 씨가 올백 머리를 쓸어 올리며 말했다.

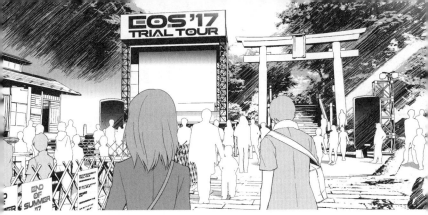

"형아, 나가미네~, 힘내라~."

"오—, 꼬맹이. 고맙다—."

어린 아이들의 응원에 마토리 선수가 손을 흔들어 주었다.

**"으음~, 공기가 굿! 아이들이 유황 냄새를 좋아하니까 나도 좋아
해!"**

니이다 선수는 여전히 당최 이해할 수 없는 말만 해 댔다.

"니이다 선배, 입 좀 다물어요. 기왕이면 숨도 안 쉬어 줬으면 좋겠
지만, 시합 전이니 어쩔 수가 없네요."

냉정한 잔소리를 하는 이가 안경을 낀 아이자와 선수.

특이한 헤어스타일을 한 1학년 고세키 선수는 쇼나 씨를 열심히 쳐
다보느라 바빴다.

이윽고 심판이 나타나자, 우리는 오더 순서대로 스타트 라인에 정
렬했다.

그리고 눈앞에 있는 같은 포지션의 상대 선수와 악수를 나누었다.

"잘 부탁드립니다!"

나가미네의 릴레이셔너인 우츠노미야 씨와 굳게 악수를 했다. 우

츠노미야 씨의 손은 따듯하고 온천 덕을 톡톡히 봤는지 어쩐지 매끈매끈했다.

악수를 한 후, 나가미네를 향한 성원과 함께 커다란 박수가 울려 퍼졌다. 응원단 사람들이었다.

우리는 제1주자인 야가미를 남겨 두고 이동을 시작했다.

모든 스타트 에어리어에 카키쿠라의 핫피 응원단이 대기하여 나가미네를 열렬히 응원했다.

"은근 소외감이 드는데…….'

불안해하는 카도와키 선배의 등을 하세쿠라 선배가 두들겼다.

"뭘 그런 걸 의식하냐!"

"맞아요, 선배!"

야가미가 척 하고 엄지손가락을 세웠다. 평소보다 훨씬 명랑한 야가미. 어쩐지 무리하는 것 같은데……? 나는 머릿속에 떠오른 그 의문을 얼른 지워 버렸다.

이번 릴레이셔너 부스는 골 지점의 옆인 온천 신사 앞의 광장에 설치된 망루 위였다.

내가 릴레이셔너 부스에 다다랐을 때였다.

"나나!"

리코가 크게 손을 흔들어 주었다. 온천 신사로 이어지는 돌계단 부근에서 프로 카메라맨들 사이에 끼여 카메라를 쥐고 있다. 리코에게 크게 손을 흔들어 답했다. 역시 응원해 주는 사람이 있는 건 기쁜 일이다.

"나나, 힘내."

곁에 있어 준 쇼나 씨가 윙크를 날린 후, 사무국 쪽으로 돌아갔다.

릴레이셔너 부스에 올라가니 4구간과 5구간, 그리고 골 지점을 내려다볼 수가 있었다.

내가 준비를 하고 있는데, 나가미네의 우츠노미야 씨가 들어왔다.

"저쪽에 있는 건물이 보여?"

우츠노미야 씨가 릴레이셔너 부스에서 보이는 목조 건물을 가리켰다.

"족욕탕이 있대. 혈액 순환이 잘되면 릴레이션도 더 강렬해질 텐데. 그러니까 릴레이셔너 부스에도 족욕탕이 있어야 하는 거 아닌가?"

"아, 그러…게요.."

아까까지 온천에서 몸을 풀고 왔으면서. 정말 온천을 좋아하나 보다.

릴레이셔너 부스에 놓인 모니터에 각 구간 스타트 에어리어가 나왔다. 야가미가 스타팅 블록을 조정하고 있는 모습이 보였다.

"스타트 라인의 러너라는 건 보기만 해도 짜릿하다니까. 우리 팀의 고우토도 너희 쪽 러너도 말이야……."

"진지하다고나 할까, 최선을 다한다고나 할까. 저도 그런 느낌을 참 좋아해요."

그렇게 말하자 우츠노미야 씨는 크게 휘파람을 불었다. 그리고 손가락으로 권총 모양을 만들더니 나한테 겨눴다. 은근…… 재미있는 사람이다.

수다만 떨고 있을 수는 없었다. 나는 태블릿과 인터컴의 최종 확인을 끝내고 모두와 통신을 연결했다.

"꼭 다 함께 이겨요."

인터컴에 대고 말했다.
모두의 기합에 찬 함성이 되돌아왔다.

《On your mark.》

인터컴과 바깥 스피커에서 합성 음성이 들려왔다.
트라이얼 투어, 나스. 제2 블록.
마침내 시작이다!

STEP 06
INTERVAL

SIDE YUJIROU DAN / AYUMU KADOWA

단 유지로 / 카도와키 아유

「단 선생님의 업무」

Side : 단 유지로

단 유지로는 호난 고교 스트라이드부의 코치 겸 고문을 맡고 있다. 트라이얼 투어가 시작되면 원정 시합을 떠날 일이 많아진다. 학생들을 관리하는 입장에서 투어가 시작되기 전에 단은 학생 집에 일일이 가정 방문을 하여 보호자에게 설명을 하기로 결정했다.

야가미 리쿠의 집은 스트라이드를 하는 것에 관대한 집이기도 해서 가정 방문은 금방 끝이 났다.

야가미의 집을 나오고 잠시 후, 야가미가 뒤에서 쫓아오는 것을 알아차렸다. 큰 종이봉투를 안고 있었다.

"무슨 일이지, 야가미?"

"이거 저희 집 빵이에요. 엄마가 자꾸 가져다드리라고 하셔서."

"괜찮다고 말씀을 드렸다만……."

"에이, 그런 말씀하지 마시고. 저희 집에 오셨는데 빈손으로 돌아가시게 하면 실례거든요."

야가미의 집은 제과점을 경영한다.

야가미는 아직도 뜨끈한 종이봉투를 반강제로 떠넘겼다.

"그럼 감사히 받지. ……너희 집은 형이 있으니까 얘기가 순조롭게 진행되서 다행이었어."

"그래서 가정 방문은 안 하셔도 된다고 말씀드렸잖아요."

"스트라이드는 아직 새롭게 나온 스포츠다. 세간에선 스트라이드의 위험성이나 유행한다는 사실만을 중점적으로 볼 수도 있지. 되도록 부모님께 걱정을 끼쳐드리고 싶지 않다."

"오오, 선생님. 의외로 깊게 생각하고 계시네요."

"의외라니."

"헤헷."

야가미의 밝은 미소는 그의 형…… 야가미 토모에를 생각나게 한다.

"형은 잘 지내고 있지?"

"글쎄요? 전화도 안 되고요. 무소식이 희소식이라니까 잘 살고 있지 않을까요."

"그렇군. 그것도 토모에답구나."

"그럼 선생님! 빵은 오늘 중으로 꼭 드세요!"

'아니, 이 많은 걸 어떻게 오늘 안에 다 먹으라는 건지…….'

　단이 다음으로 방문한 곳은 사쿠라이 나나의 집. 카페 피리카
였다.

"어서 오세요~. 어머, 유지로. 오늘은 일찍 왔네."

"오늘은 일 때문에 왔어. 사쿠라코지, 넌…… 낮부터 그런 차
림이냐."

"아침부터 이런 차림인게 뭐 어때서. 예쁘지?"

"불건전하기 짝이 없군."

"너무해! 우리 사이에 그런 말을 하다니."

"그런 농담을 하는 게 불건전하다는 거다."

"유지로, 어서 와. 그 가방은 뭐야?"

"아아, 선물이다."

"정말 고마워. 아, 가정 방문이라면 나나도 있는 편이 좋을까?"

"아니, 원정 경기의 설명만 하는 것뿐이니까."

"트라이얼 투어 말이지? 우리 때는 EOS도, 고교 스트라이드
도 없었는데."

"그래, 그랬지."

"하지만 그 시절도 즐거웠어. 그때는 아직 사쿠라도 이런 모습
이 아니었는데."

"아아, ……그랬지."

 "나는 시대와 함께 진화하는 것뿐이거든?"

단 유지로와 코우이치, 사쿠라는 같은 대학을 졸업했다. 단은 아주 잠시 자신들의 추억을 떠올렸다.

그런 와중에 타닥거리는 소리가 들리더니 이윽고 사쿠라이 나나가 나타났다.

 "어라? 선생님이 무슨 일로 오셨어요?"

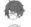 "가정 방문이다. 연락했을 텐데."

 "아! 그랬었죠. 맛있는 빵 냄새가 나서 내려온 건데…….."

 "2층에서 그 냄새를 맡은거니?!"

 "앗, 야가미네 빵이다! 정말 맛있는 냄새가 나네요."

 "나나는 개코구나."

 "그럼 샌드위치로 만들어 올게요!"

 "그리고 식탐도 대단한걸."

"에헤헤."

사쿠라이가 빵 봉지를 손에 들고 주방으로 들어갔다.

솜씨 좋게 샌드위치를 만드는 사쿠라이의 모습은 단의 기억 속 한 여자의 모습을 떠오르게 했다.

 "닮았지?"

 "그렇군."

단은 피리카에 장식된 한 사진에 눈길을 주었다.

여자 릴레이셔너를 중심으로 한 스트라이드 팀의 집합 사진.

그 사람은 이제 이 세상에 없다.

Side : 카도와키 아유무

"아유무, 월간 스트라이드 신간 도착했어. 여기 둘게."

"그거 참 고맙소."

부실에서 수상한 닌자 흉내를 내는 아유무.

코히나타 호즈미와 카도와키 아유무 두 사람은 투어를 위해 짐을 꾸리는 중이었다.

"히스의 짐 정리도 해 주자."

"그렇소. 부장님의 준비를 대충하면 아니 되오."

"어라? 그 가방, 왜 이리 무거워?"

"밤의 레크리에이션을 위한 필수 아이템, 장기판이오."

"그런 건 필요 없어! 자석판으로 된 걸로 가져가."

"으으으…… 어쩔 수 없지."

둘이서 부지런히 짐을 꾸린 후, 아유무는 『월간 스트라이드』를 집어 들었다.

"아유무, 그 『월간 스트라이드』 참 좋아하는구나. 장기 잡지보다 더 열심히 읽는 것 같아."

"인법과 스트라이드는 정보가 생명이오. 닌닌."

아유무는 모두와는 달리 운동 능력이 그리 뛰어나지 않다는 걸 잘 알았다.

"이 부의 애물단지이니 지식이라도 잘 섭렵해 놓아야지."

"아유무 공……."

"갑자기 왜 그러시는가."

"스트부에 힘을 보태 주어 매우 고맙소."

"그리 말씀할 것은 없소."

그래도 자신의 마음을 누가 알게 하고 싶지는 않았다. 뛰어난 무장이란 언제나 근엄한 모습만 보여야 한다.

"소인은 원정 전에 나가미네 고등학교를 가벼이 조사할 작정이오."

트라이얼 투어의 첫 번째 상대, 나가미네 고교. 작년 EOS에서 탈락한 팀. 하지만 방심할 수는 없다. 방심하면 진다. 전투라는 건 바로 그러한 것이다.

그리고 지난 해, 호난은 출전조차 하지 않았다.

"소인은 하세쿠라 씨의 짐이라도 정리해 놓도록 하지요——."

자신의 짐을 다 싼 호즈미가 일어났을 때, 부실의 문이 쾅 하고 열렸다.

문 앞에는 히스가 있었다. 안색이 꽤 좋지 않았다.

"너희 보호자 설명으로 온 가정 방문, 끝났냐?"

"저희 집은 그냥 바로 끝났는데요."

"나도 엄마가 동의만 하고 그냥 끝났는데……."

"우리 집은…… 부모님이 없어서 대신 다이 누나가 선생님이랑 만났거든."

히스의 큰 누나, 하세쿠라 다이안은 D's 인터내셔널의 사장이다.

"단 선생님이 쓸데없는 소리를 해 대서……"

 "다이안 씨가 들으면 안 되는 말이라도 있었어요??"
 "……중간고사 성적."
"“와우.”"
그때 딩동댕동, 하는 교내 방송이 시작되었다.

"3학년, 하세쿠라 히스. 보호자께서 기다리고 계십니다. 지금 바로……."

비틀거리며 부실을 나가는 히스에게 호즈미와 아유무는 경례를 보냈다.

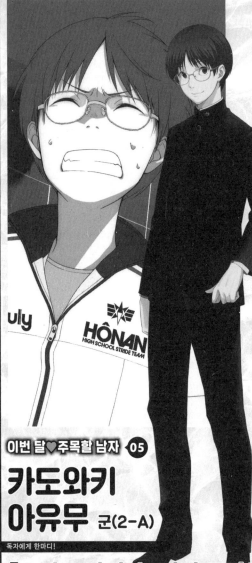

카도와키 군에게 인터뷰!

호난에 다니는 매력적인 남학생들을 매회 명씩 철저히 소개하는 코너. 제5회는 스 부와 장기부 부장을 겸임하는 이색적인 너, 카도와키 아유무 군의 등장입니다!

——먼저 자기소개를 부탁드립니다!
카도와키 : 2학년 A반 장기부 부장, 대기만 의 "토킨(と숲)", 카도와키 아유무라고 하
——스트라이드 부에도 소속되어 있는 거 닌가요? 시합에도 나갔잖아요.
카도와키 : 스트 부라는 건 장기의 일부라 생각하고 싶소. 곤란한 부원을 돕는 것 부장의 일. 따라서 이리 도움을 주고 있소. 뭣이냐, 아유무가 없는 장기는 진 것과 마 가지라고 할 정도이니 소인을 매번 부 수밖에 없지 않겠는가.
——스트라이드 박사라고 하던데요?
카도와키 : 마찬가지로 스트라이드란 장기 서 파생된 스포츠로….
코히나타 : 아니거든.
카도와키 : 코히나타 씨, 나이스 방해.
코히나타 : 그래도 아유무는 결국 스트라 드를 좋아하니까. 아마 장기만큼 좋아할걸
카도와키 : 부정할 수는 없지만. 단 한 가 결정이 있다면 달리고 나서 너무 피곤하다 거지.
——마지막으로 한 말씀해주세요.
카도와키 : 장기부도, 스트 부도 의욕 넘치 부원을 절찬 모집 중이오!

프로필CHECK!!

소속된 반	2-A
신장	170cm
체중	60kg
혈액형	B형
취미	장기 및 스트라이드 관전, 「월 간 스트라이드」숙독

EOS 트라이얼 투어 제2 블록 시합 스타트

호난 제1 시합 상대는 나가미네 고등학교(니가타)

호 난 월 보

제 5 호

호난학원 신문부

【패션 모델 모집】
☆당신의 힘을 빌려주세요☆
수예부에서 쇼를 위한 모델을 모집하고 있습니다!
꽃미남은 열렬히 환영합니다!
관심이 있는 분은 부실로 오세요!!

통일본 고교 스트라이드의 정점을 가르는 대회「엔드 오브 서머」, 통칭「EOS」출전권을 놓고 겨루는 트라이얼 투어가 마침내 스타트. 회장이 되는 나스 온천에서는 온천가를 크게 들끓게 한「갤럭시 스탠더드」의 오프닝 세레모니 무대의 열기가 가라앉지도 않았는데, 곧바로 제1 블록의 제1 시합이 시작되었다. 제1 시합은 현재 대회의 유력 후보로 거론되는 사이세이 학원(카나가와), 그리고 이에 대항하는 작년의 EOS 출전 고교, 카스미 고교(야마가타). 코스는 불안정하고 기복이 심하여 더욱 익스트림적인 요소가 가미되어서, 오프로드를 특기로 하는 카스미 고교가 유리할 것으로 여겨졌다. 그러나 각 주자의 완성도, 완벽한 릴레이션 타이밍에 의해 시합은 시종일관 사이세이가 리드.

	호난	나가미네	이치죠칸	이치바
이치바		제1시합	제3시합	제6시합
나가미네 고교	제1시합		제5시합	제4시합
이치죠칸 고교	제3시합	제5시합		제2시합
이치바 고교	제6시합	제4시합	제2시합	

제2 블록

전 구간을 제패하는 퍼펙트 게임으로 사이세이 학원이 최초로 시원하게 골 테이프를 끊었다. 우리 호난 학원 고교는 제2 블록에 배정되어 있다. 첫 상대는 니가타의 나가미네 고등학교. 이번의 나가미네 군은 결속력과 밸런스가 있는 팀이라고 한다. 호난이 승리하기 위해서는 구간으로 인해 차가 나는 코스의 특징을 살릴 수 있는 선수 오더와 평소와는 다른 선수들의 분위기 속에서 얼마나 실력을 발휘할 수 있을까에 달려 있다. 시합 전의 나가미네 고교 스트 부 멤버를 인터뷰해 보았다.

【우츠노미야 군의 말】
「오늘부터 수많은 스토리가 시작될 거야. 하지만 목표지점에 도착하는 건 단 하나. 어디 록하게 가볼까.」

【아이자와 군의 말】
「니이다 선배, 좀 진정하세요. 아니, 그냥 입은 다무세요. 아무튼 열심히 하겠습니다.」

【니이다 군의 말】
「호난하고는 나이스하게 좋은 온천에서 문제 시합을 할 수 있을 것 같음! 잘 부탁한다럭쥐!!」

【마토리 군의 말】
「꼬맹이들의 응원에 보답하고 싶습니다. 그리고 여자부원도 모집 중이에요! 호난, 진짜 부럽다!」

【카키쿠라 군의 말】
「여자 릴레이셔너라는 걸 듣고 깜짝 놀랐는데. 좋은 릴레이션 기대할게.」

【고세키 군의 말】
「예! 여여여열심히 하겠습니다!! 으어어. 인터뷰라니 시합보다 긴장되네요!!」

야가미
리쿠

**RIKU
YAGAMI**

1학년, 러너. 나나의 힘이 되어주기 위
해 스트라이드 부에 정식 입부했다.
기본적으로 밝고 구김살 없는 성격이
지만, 나나에 관한 일에는 울고 웃는
다. 집은 제과점을 운영한다.

STEP
06

VISUAL NOVEL SERIES
PRINCE OF STRIDE 02

IT'S TIME

CHARACTERS

호난 학원 스트라이드 부 (전반)

트라이얼 투어 첫날, 마침내 크게 한
판 싸우고 만 리쿠와 타케루, 리쿠는
타케루의 건방진 태도에, 타케루는
리쿠의 경솔한 태도에 서로 짜증을
감추지 못한다. 1학년이 싸우는 사
이, 든든하게 의지할 만한 인물은
무드 메이커인 호즈미. 남동생, 여
동생까지 대가족을 가진 그에게 있어
하급생들의 싸움 중재는 식은 죽 먹
기인 듯.

후지와라
타케루

**TAKERU
FUJIWARA**

1학년, 러너. 성실하게 더 빨리 달리
려는 능력을 추구하는 호난의 에이스.
내버려두면 거의 단백질과 프로테인만
섭취하고 만다. 나나를 이전부터 알고
있는 듯한데⋯⋯.

코히나타
호즈미

**HOZUMI
KOHINATA**

2학년, 러너. 가벼움과 유연성을 살린
기믹 공략이 특기. 얌전하게 보이지
만, 장남으로 고생을 해서 그런지 성
격도 굳세다. 아유무와 함께 까부는
것을 좋아하는, 팀의 무드 메이커.

STEP 07

VISUAL NOVEL SERIES
PRINCE OF STRIDE 02

JUMPIN'
JACK FLASH

【후지와라 타케루(호난) vs. 카키쿠라 켄고(나가미네)】＼제2구간】

후지와라 타케루에게 스트라이드는 그의 전부였다.

스트라이드는 달리기만 하는 스포츠가 아니다. 점프하고, 기어올라야 하고, 뛰어넘고, 이어야 한다.

정비된 타탄 트랙, 뜨겁게 달아오른 아스팔트 위에 촉촉이 젖은 자갈길. 다양한 기믹. 월, 레일, 큐브. 리드를 유지하면서 릴레이션을 성공시킨다. 테이크 오버 존에서 앞지르는 앵커가 되어 골 테이프를 끊는다.

스트라이드에서는 시합할 때마다 공공 도로가 폐쇄되고 코스로 바뀐다.

어디에도 똑같은 코스는 존재하지 않는다.

어디에도 똑같은 레이스, 동일한 스트라이드는 없다.

타케루는 스트라이드만 생각하고 싶었다. 달릴 때마다 전력을 다할 셈이었다.

그러니 다른 일은 전부 쓸데없다. 스트라이드 이외의 일로 정신이 어지러워지는 건 싫었다.

나무들은 생생한 푸른빛으로 빛나고 있었다. 숲길 사이에 설치된 세컨드 스타트 에어리어에서 타케루는 매번 시합 직전에 했던 것처럼 천천히 몸을 풀었다.

컨디션은 별 문제 없이, 최고의 상태다. 가장 좋은 컨디션을 정확

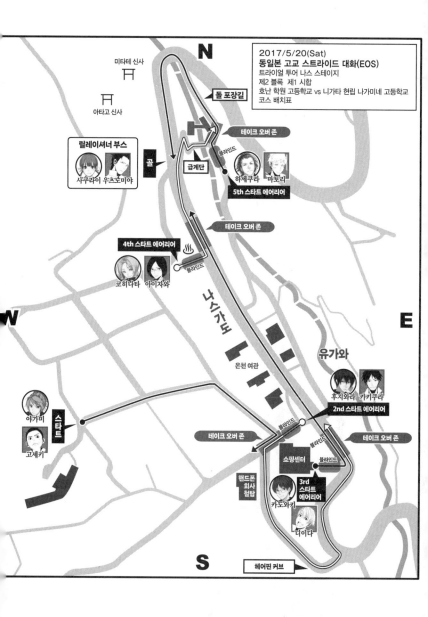

미타테 신사

아타고 신사

돌 포장길

N

릴레이셔너 부스
사쿠라이 우츠노미야

골

테이크 오버 존

블라인드

급계단

하세쿠라 마토리

5th 스타트 에어리어

테이크 오버 존

4th 스타트 에어리어

블라인드

코히나타 아이자와

나스가도

테이크 오버 존

온천 여관

2017/5/20(Sat)
동일본 고교 스트라이드 대화(EOS)
트라이얼 투어 니스 스테이지
제2 블록 제1 시합
호난 학원 고등학교 vs 니가타 현립 나가미네 고등학교
코스 배치표

유가와

후지와라 카키쿠라

2nd 스타트 에어리어

W

E

야가미

스타트

고세키

블라인드

테이크 오버 존

블라인드

테이크 오버 존

쇼핑센터

핸드폰
회사
철탑

카도와키

3rd
스타트
에어리어

이이다

S

헤어핀 커브

하게 시합 당일까지 유지했다.. 여기까지 걸어오면서 몸도 가볍다는 것이 느껴졌다. 관절도 매끄럽게 잘 움직였다. 시합 전의 트레이닝은 다소 과하긴 했지만, 중간고사로 동아리 활동을 쉬는 사이에 충분히 회복할 수 있었다.

나는 더 성장할 수 있어. 좀 더 빨라질 수 있어.

육체는 절대로 배신하지 않는다. 항상 자신감을 북돋아 준다.

"켄고~! 힘내라아!"

한 중년 여자의 카랑카랑한 목소리가 울렸다.

"켄고!" "여어, 『카키쿠케코』!" 라고 장단을 맞추는 소리까지 들렸다. 나가미네의 러너, 카키쿠라의 가족인 모양이다.

카키쿠라는 그 성원에 일일이 손을 흔들어 답해 주었다.

나스 곳곳에 나가미네의 응원단이 보였다. 스폰서 회사까지 나서서 열렬히 응원전을 펼쳤다.

"우오오오! 응원합니다! 플레이! 플레이! 나가미네!"

저 멀리서 응원단이 고래고래 지르는 소리가 들려왔다. 무슨 야구단 응원이라도 하는 수준이었다.

솔직히 귀에 거슬렸다.

응원 소리가 괜히 더 시끄럽게 들리는 건 타케루가 집중을 하지 못해서였다.

모든 의식을 스트라이드에 쏟아부어야 하는데, 뭔가가 마음 한구석에 뿌리를 내리고 방해하고 있었다.

바로 야가미 리쿠와 사쿠라이 나나였다.

시합 전에 남자 화장실에서 리쿠는 또 그 이야기를 꺼내 들고 따졌다.

타케루가 아주 예전에 나나와 만났던 사실.

그건 다른 사람이 건드리게 놔두고 싶지 않은 추억이었다.

그날의 일은 타케루가 스트라이드를 하는 이유와 밀접한 연관이 있었다.

"야가미, 너와 같아."

타케루는 리쿠에게 그렇게 답했다.

너도 사쿠라이와 만났으니까.

나와 너는 똑같다는 의미로 했던 대답이었다.

그날 그때, 리쿠와 타케루는 같은 곳에서 사쿠라이 나나를 만났다.

기억하지 못해도 좋다.

이제 와서 그때의 일을 끄집어내는 것도 바보 같으니 말이다.

"젠장."

입에서 중얼거림이 새어 나왔다. 스스로도 놀랄 정도로 큰 목소리였다. 카키쿠라가 타케루 쪽으로 몸을 돌렸다.

"그렇게 열 내지 마."

타케루를 향해 사교성 좋은 눈빛을 보냈다.

"죄송합니다."

타케루는 그렇게 답한 후, 대담한 자기 자신에게 당혹감을 느꼈다.

시합 전의 스타트 에어리어에서는 자신이 먼저 말을 걸지도 않을뿐더러 누가 말을 걸어도 대답조차 하지 않는다. 그게 타케루의 철칙이었다.

"1학년이라고? 그럼 긴장도 되긴 하겠다."

곤혹스러워하는 타케루는 신경도 쓰지 않고, 카키쿠라는 느긋한 어조로 말했다.

"……."

머리로 피가 거꾸로 솟구치는 기분이었다.

이 녀석은 나에 관해서 하나도 모르나 보지? 참 속도 편하군. 상대 선수를 조사하는 건 기본중의 기본인데. 거기다 시합 직전까지 온천에 들어가 있지를 않나. 완전히 우리를 얕보는 거잖아…….

"나스는 처음이야? 시원하고 참 좋지?"

"집중하고 싶은데요."

카키쿠라의 말을 끊자, 그 이상은 더 말을 붙이려고 하지 않았다.

타케루는 크게 숨을 들이쉬었다. 잔뜩 예민해진 상태였다.

이제까지 몇 번이고 스트라이드 스타트 에어리어에 서 봤지만, 이렇게 정신이 혼란스러운 건 처음이었다.

이게 다 야가미가 시합 전에 괜한 얘기를 꺼낸 탓이다.

그 녀석은 자기 입으로 육상 경기에서는 멘탈이 중요하다고 했으면서, 결국 자기 일밖에 신경 쓰지 않았다.

머릿속이 엉망진창이었다. 난 스트라이드에만 집중하고 싶은데. 빠르게 달려서 잇고, 이어지고 싶은데.

왜 얘기가 그렇게 흘러가게 된 거지?

나 때문인가? 내가 사쿠라이를 깎아내리듯이 말한 바람에 야가미의 화를 돋게 해서 그런 건가.

'지금 그런 거 생각하고 있을 때냐.'

사쿠라이의 미소가 순식간에 사라지고 말았다.

난 왜 그런 말을 했던 거지? 평소처럼 그냥 묵묵히 있으면 될 것을.

《후지와라.》

갑자기 귓가에서 사쿠라이의 목소리가 들려서 심장이 튀어나오는 줄 알았다.

《스타트 에어리어에 도착했어?》

"그래."

깜짝 놀랐다.

릴레이셔너에게 보고하는 것도 잊었던 건가.

《다행이다. 우리 열심히 하자.》

뜻밖에도 그 부드러운 목소리가 마음의 위안이 되었다.

이 녀석은 지금 어떤 표정을 짓고 있을까.

그런 게 궁금하다니. 역시 오늘 나는 좀 이상하다.

02

【야가미 리쿠(호난) vs. 고세키 고우토(나가미네)＼제1구간】

지난번 키치죠지에서 4구간을 달렸던 야가미 리쿠는 이번 시합에서 그렇게나 염원하던 1구간을 맡게 되었다.

그건 바로 사쿠라이가 자신의 스타트 대시를 인정해 주었다는 뜻!

리쿠는 흥분으로 몸을 떨었다. 1구간에서 꼭 멋진 모습을 보여 줘야지!

runruly의 트레이닝복을 입고 치르는 첫 공식 시합. 기합이 들어가지 않을 수가 없었다.

1구간의 스타트 에어리어는 갤럭시 스탠더드의 라이브가 열렸던 무대 바로 옆이다. 아직도 많은 관객으로 넘쳐나는 중이었다.

스타트 후에는 무대 위 대형 스크린을 통해 중계방송을 보게 될 것이다.

리쿠는 스타팅 블록을 조절하고 발을 얹었다. 크라우칭 스타트 자세를 취했다.

"이걸로 준비 완료."

원하던 각도로 한 번에 딱 맞아떨어졌다.

괜찮다. 망설임은 없다.

스타트 라인에 서서 코스 앞을 바라보았다. 시릴 정도로 푸른 하늘 아래, 일직선으로 널찍한 길이 이어졌다. 길가 양 옆에는 알록달록한 현수막을 든 수많은 관객들로 북적였다.

시야가 넓게 느껴졌다. 스타트 지점에서 보니 저편은 내리막길인 모양이다.

가슴 깊은 곳에서 크게 함성이라도 지르고 싶은 충동이 치밀어 올랐다. 도저히 가만히 있을 수가 없었다.

"우리 열심히 하자!"

잔뜩 고양된 기분으로 옆에서 스타팅 블록을 조절하고 있는 나가미네의 첫 주자, 고세키 고우토에게 말을 건넸다.

"흐억?!"

갑자기 큰 소리로 불러서 그런지 고세키가 화들짝 놀랐다. 그 갑작스러운 반응에 리쿠도 흠칫 놀라 뒷걸음질을 쳤다.

리쿠와 고세키는 서로의 얼굴을 보더니 밝은 미소를 지었다.

"잘 부탁합니다."

고세키는 인사를 한 후, 블록 조절에 다시 몰두했다. 일어섰다가 앉았다가 세밀하게 조정을 했다.

"있잖아, 고세키는 왜 스트라이드를 시작한 거야?"

할 일을 끝낸 리쿠는 그런 질문을 던졌다.

"저는 바람이 되고 싶었거든요."

리쿠는 그건 또 뭔 소리냐며 의아해했지만, 고세키의 얼굴은 진지했다.

"바람이라……. 그거 멋진데?"

분위기에 맞춰서 리쿠는 그렇게 대꾸했다.

"그래요? 그런 말을 듣는 건 처음인데!"

고세키는 활짝 웃었다.

"야가미 군은 왜 스트라이드를 시작했는데요?"

사쿠라이를 위해서라고 차마 말할 수 없었다.

"……."

머뭇거리고 있자, 고세키는 다 알겠다는 듯한 표정을 지었다.

"혹시 여자…… 때문에?"

"뭐어?!"

정곡을 찔리는 바람에 저도 모르게 날카로운 비명을 질렀다.

"아니, 뭐 어때요! 우리 팀의 마토리 선배는 그 생각밖에 안 하는데요 뭐!"

고세키의 표정은 마냥 진지하기만 했다.

"여자를 위해 달린다는 거 정말 멋지지 않나요……."

고세키의 얼굴이 발그레해졌다. 은근히 이야기가 귀찮은 방향으로 흘러가기 시작했다.

"부탁할게요! 이름 좀 가르쳐 주세요."

"야가미 리쿠인데……."

"그게 아니라! 호난의…… 그 여자분……."

꼼지락거리는 고세키를 보니 리쿠의 가슴이 욱신거렸다.

"아니, 이상한 생각을 하는 건 아니고요. 그냥 이름만 알면 되는데."

"우리 릴레이셔너는 사쿠라이라고 하는데."

목소리가 절로 날카로워지는 걸 막을 수가 없었다.

"아이, 그게 아니고! 그 늘씬한 금발 미녀 말이에요!"

누구를 말하는 건지 이해하기까지 잠시 시간이 걸렸다.

"아아, 쇼나 누나, 아니, 하세쿠라 쇼나 씨 말이야?"

"쇼나 씨! 이름도 예쁘네! 감사해요!"

이 녀석은 참 속도 편하구나…….

"저, 쇼나 씨를 위해 달릴 거예요!"

하지만 당당히 여자를 위해 달리겠다고 단언하는 모습이 은근히 부럽기도 했다.

《야가미, 이제 곧 시작이야.》

인터컴에서 사쿠라이의 목소리가 들렸다.

"알겠어. 나, 열심히 할게."

스타팅 블록에 한쪽 발을 올렸다.

《응! 힘내!》

난 절대로 지지 않을 거야, 고세키. 사쿠라이를 생각하면서 달리자.

크게 숨을 들이쉬었다. 머릿속에서 달리는 모습을 상상해 보았다. 코스를 달리고, 타케루와 릴레이션을 한다.

'너와 같아.'

타케루가 한 말. 그 녀석도 나랑 마찬가지로 사쿠라이를 좋아하는구나.

딱히 사귀고 있는 것도 아닌데 뭐!

하지만 후지와라와 사쿠라이가 사귀면 어쩌지.

눈앞이 핑그르르 흔들리는 기분이 들었다. 앞으로 고꾸라질 뻔하다가 간신히 발을 디뎠다.

"괜찮아요?"

고세키가 걱정스러운 얼굴로 쳐다보고 있었다.

"괜찮아. 여기가 좀 내리막길이라서 말이야. 아하하."

그렇게 말하며 얼버무렸다.

《다 함께 꼭 이기자!》

사쿠라이의 목소리가 들렸다. 스타트 시간이 임박했다.

"응!"

대답을 하고, 번시 한번 스타팅 블록에 발을 얹고, 지면에 손을 대었다.

《On your mark.》

합성 음성으로 된 안내 방송이 회장 내의 스피커에서 흘러나왔다.

《Get set.》

온몸에 힘을 모아서.

《GO!》

단번에 지면을 박찼다.

리쿠는 앞으로 쓰러질 듯한 자세로 달려 나갔다.

몸을 숙여 낮은 자세를 유지한 채, 골반을 앞으로 기울여 지면을 박차며 날듯이 달렸다. 고세키의 기척이 등 뒤로 쓱 멀어졌다.

피서지의 잘 정돈된 길거리를 따라 질주했다.

어쩐지 자신의 달리기가 마치 남의 것처럼 여겨졌다. 묘하게 객관적으로 자신을 바라보고 있었다.

토모에의 달리기 같아.

리쿠는 처음으로 자신의 달리기가 형의 달리기와 똑같다는 생각에 왈칵 짜증이 났다.

토모에한테 뭔가를 배운 적은 없었다. 일부러 의식해서 따라 한 것도 아니다. 그저 이 주법이 자신에게 잘 맞으니까 하는 것뿐이다.

고원의 공기 속을 달렸다. 스트라이드에서 한 구간은 거의 400미터. 전반은 거의 무호흡이었지만 중반에 이르러 산소를 갈구하며 숨을 들이쉬었던 순간, 넘어질 뻔한 공포를 맛보았다. 몸을 일으켰다.

"아차!"

곧바로 그게 실수라는 걸 깨달았다. 심해진 경사를 몸이 착각했던 것이다. 의식적으로 제어하기도 전에 몸이 반응하고 말았다.

자세가 무너지면서 발이 뒤엉켰다.

발소리가 바로 뒤에서 들려왔다. 많이 거리를 벌려 놓으려고 했는데 벌써 고세키가 따라붙었다.

"다 따라잡았어요!"

고세키의 심정이 마치 손에 잡히기라도 할 것처럼 느껴졌다.

완전히 리쿠의 실수였다.

《괜찮아!》

마음의 동요를 다 꿰뚫어 본 것처럼 기가 막힌 타이밍에 사쿠라이가 외쳤다.

기쁨보다는 오히려 난처하기만 했다.

오늘 나는 정말 이상하다.

스타트와 함께 릴레이셔너 부스 근처의 관객들 사이에서 환성이 치솟았다. 모두가 특별 설치된 스크린에 비춰진 야가미의 로켓 스타트에 넋을 놓고 있었다. 나는 은근히 자랑스러운 기분이 들었다.

"기합 좀 넣어! 여자가 기다리고 있잖아!"

부스 안 옆자리에서 나가미네의 릴레이셔너, 우츠노미야 씨가 러너를 강하게 독려했다.

태블릿에 표시되어 있는 야가미와 고세키 선수의 차는 눈에 보일 정도로 벌어졌다.

야가미의 주특기는 먼저 앞서 나가서 완전히 거리를 벌리는 달리기다. 빠른 시간 내에 최고 속도를 끌어내는 건 잘하지만, 후반에 라스트 스퍼트를 내는 건 잘 못한다.

그런데 갑자기 그 로켓 스타트가 끝이 나고 말았다. 평소 같으면 더 오래 갈 터였는데.

안정된 페이스로 달리는 고세키 선수가 바짝 따라붙었다. 스타트부터 많이 벌려 놓은 차가 점점 좁아지기 시작했다.

"괜찮아!"

반쯤 스스로를 다독이는 듯이 말했다.

"그거 좋은데, 파워 오브 러브."

옆에서 우츠노미야 씨가 노래라도 하듯 중얼거렸다.

1구간의 끝이 다가오는 중이었다. 테이크 오버 존 앞에는 레일 기믹이 버티고 있었다.

"카키쿠라, 세트!"

"후지와라, 세트!"

나가미네와 호난의 세트 지시가 동시에 나왔다. 1구간은 거의 우열을 가릴 수 없는 상황이었다.

04

"역시 이건 좀 위험하지 않아요?"

커다란 선글라스를 쓴 카에데가 불안한지 주변을 둘러보았다. 1구간의 코스 주변은 스트라이드를 보러 온 관객으로 북적거렸다.

"직접 보는 게 제일이지! 여기서 봐야 제 맛이야."

마유즈미 아스마가 도발적으로 웃었다. 아스마는 모자만 뒤집어썼지, 변장다운 변장은 하지도 않았다.

사이세이 학원 스트라이드부, 그리고 보컬&댄스 유닛인 갤럭시 스탠더드의 멤버인 마유즈미 아스마와 오쿠무라 카에데 두 사람은 일반 관객들 사이에 섞여 길가에 있었다.

"쿠가 씨도 없는 호난을 보는 것치고는 위험도가 너무 높은데."

"그보다 너 그 선글라스 진짜 안 어울린다."

아스마가 카에데의 뒤에서 안경다리를 잡고 선글라스를 요리조리 건드렸다.

"가지고 놀지 말라고요! ……아스마 씨는 치사해요. 머리만 감추면 되니까."

카에데의 빈정거림에 아스마가 입을 비죽였다.

"어어, 뭐라고? 난 머리카락이 본체라든가, 얼굴이 평범하다든가 그런 말이라도 하고 싶은가 보지?"

"어라, 아스마 씨가 웬일로 이렇게 이해력이 좋지. 머리 좋아지게 멸치라도 먹었어요?"

"이게 정말! 확 선글라스를 쪼개 버릴까 보다!"

"안 돼요. 들킨다고요!"

아스마와 카에데가 투닥거리고 있자니, 근처에 있던 한 여자가 말을 걸었다.

"저어~ 혹시……."

이런! 팬한테 들키기라도 하면 소동이 일어날 건 불 보듯 뻔했다.

아스마와 카에데는 무단으로 외출한 상태였던 것이다.

그때 와아아, 하는 환성이 터져 나왔다. 러너가 달려오고 있었기 때문이다.

"왔다, 왔어. 내 라이벌 후보……."

아스마가 중얼거렸다.

나무들을 뒤흔드는 듯한 웅성임과 아스팔트를 두들기는 두 사람의 발소리.

호난의 야가미 리쿠에 이어서 나가미네의 고세키 고우토가 다가오는 중이었다.

역시 스트라이드는 현장에서 봐야 제격이지.

아스마는 진심으로 그렇게 느꼈다.

아까 전의 그 여자도 지금은 코스 저편의 두 러너가 있는 방향으로 의식을 집중하고 있었다.

야가미 리쿠가 나타났다.

특징적인 주법. 야가미 토모에와 마찬가지로 로켓 스타트.

그럼 너는 어떻게 네 형을 뛰어넘을 거지?

야가미의 발이 꼬이고 말았다.

"앗!"

그대로 마구잡이로 스피드가 감소했다.

"너 뭐 하는 거야, 야가미!"

네 스트라이드는 그 정도밖에 안 되는 거냐!

너무나도 한심한 그 모습에 아스마는 고함을 쳤다.

보이스 트레이닝을 통해 본업인 노래 실력을 쌓은 아스마의 목소리

가 쩌렁쩌렁하게 울렸다.

　주변 사람들이 일제히 아스마 쪽으로 고개를 돌렸다.

　"꺄앗! 아스마다!"

　여자가 비명을 질렀다.

　"이게 무슨 짓이에요, 이 바보 선배!"

　도망칠 새도 없이 인파에 이리저리 치이고 말았다.

　아, 이런 큰일 났다……

　"둘 다 여기는 나한테 맡겨!"

　"야마네 씨!"

　갤럭시 스탠더드의 매니저, 야마네 카츠지가 어디선가 갑자기 나타나 두 사람에게 구원의 손길을 내밀어 주었다. 매니저는 그 큰 덩치를 이용하여 여자를 막아 냈다.

　아스마와 카에데는 매니저에게 이 자리를 맡겨놓고, 삼십육계 줄행랑을 놓았다.

05

【야가미 리쿠(호난) vs. 고세키 고우토(나가미네)＼제1구간】

　이게 바로 파워 오브 러브!

　오늘 고세키 고우토는 깜짝 놀랄 정도로 컨디션이 좋았다. 스타트부터 갑자기 호난의 야가미와 순식간에 거리가 벌어질 때는 끝이라고 생각했지만, 어느새 바로 뒤까지 따라붙을 수 있었다.

　행운의 여신 덕분일지도 모른다.

호난에 깜짝 놀랄 정도의 미인이 있었던 것이다. 솔직히 말해서 여신이었다.

이름도 알게 되었다……. 쇼나 씨.

나가미네 스트라이드부에 입부 권유를 받았을 때, 마토리 선배가 했던 말이 머릿속에 떠올랐다.

'솔직히 말해서 여자들의 인기를 독차지할걸.'

그 말에 당시 고세키는 눈을 빛냈었다.

마토리 선배의 솔로 기간 = 나이라는 걸 알게 된 건 입부하고 나서 한참 후의 일이었다.

솔직히 속았다 싶었지만, 지금은 용서하자.

나는 지금! 사랑이 힘을 준다는 걸 알게 되었으니까!

직각 코너를 돌았을 때 야가미와 나란히 섰다.

핸드폰 회사 철탑이 점점 가까워졌다. 이제 곧 테이크 오버 존이다.

나가미네를 응원하는 현수막을 든 카키쿠라 제과의 직원들이 보였다. 그 바로 뒤에 유난히 눈에 띄는 늘씬하고 키 큰 여자를 발견했다.

양산 밑에서 짓는 녹아내릴 것만 같은 미소.

고세키는 야가미 리쿠와 나란히 달리면서 테이크 오버 존 직전의 기믹으로 돌진했다.

높이 1미터의 레일.

한 손으로 지탱하면서 볼트를 성공시켰다. 물론 시선은 쇼나에게 못 박힌 채.

아아, 쇼나 씨! 저는 지금 그야말로 바람이 될……

콰직.

착지와 동시에 위화감이 들었다. 이윽고 발목을 타고 엄청난 고통
이 치밀어 올랐다.

발목을 다친 것 같아……. 흐윽, 원통하도다……!

06

"쓰리, 투, 원."
제2주자를 향해 내린 카운트다운 지시는 우츠노미야 씨와 거의 동
시였다.
처음 블라인드는 내리막길이라 스피드가 올라가기 때문에 조금 타
이밍을 늦춰야 한다.
"GO!"
GO도 거의 동시.
그런데도 먼저 뛰어나간 건 나가미네의 카키쿠라 선수뿐이었다.

07

【후지와라 타케루(호난) vs. 카키쿠라 켄고(나가미네) \ 제2구간】

《GO!》
그게 GO 지시임을 알게 된 건 카키쿠라가 뛰어나간 후였다.
후지와라 타케루는 뛰기 시작한 카키쿠라를 눈으로 보고 나서, 자
신이 사쿠라이 나나의 GO 사인을 전혀 듣지 않았다는 것을 알아차

렸다.

눈을 멍하니 껌벅거리고 있을 정도의 시간이 지난 후에야 타케루는 달리기 시작했다.

겨우 그 정도의 시간이었는데도, 카키쿠라는 메인 코스로 이어지는 내리막길을 벌써 절반이나 내려간 상태였다.

완전히 늦게 출발하고 말았어. 내 실수야······.

블라인드를 7할 정도 뛰어 내려갔을 즈음에 카키쿠라와 나란히 섰다.

의도적으로 속도를 늦추고 있었다. 무슨 일이라도 났나?

아직 야가미 리쿠의 모습도 나가미네의 러너도 보이지 않았다.

두려움을 느꼈다. 앞서 달린 주자보다 선행해서 테이크 오버 존에 들어가게 되면 릴레이션 실패로 바로 실격이다.

지시에 실수가 있었나? 내가 뭔가 잘못 들었나?

망설임이 다리에도 전해졌다. 스피드가 감소했다.

그 다음 순간, 야가미의 모습이 보였다. 나가미네의 러너인 고세키가 몇 걸음 뒤에서 따라오는 중이었다.

나나를 잠깐이라도 의심한 자신이 부끄러웠다. 이것저것 너무 잡념이 많았다.

머리 위까지 나무들이 뒤덮은 블라인드에서 햇살이 비치는 메인 코스로 뛰어나가자 환성이 솟구쳤다. 여름날의 풀내가 진하게 풍겨 왔다. 햇살, 향기, 소리. 좀처럼 달리기에 집중을 하지 못하고 있었다.

야가미가 너무 멀었다. 나가미네의 고세키와 거의 나란히 달리는 수준이었다.

따라잡을 수 있을까? 하는 불안은 금방 날아갔다.

금방 야가미가 다가왔다. 내가 빨라서가 아니었다. 키치죠지의 시합 때와는 비교할 수 없을 정도로 줄어든 속도였다. 리쿠를 쫓는 고세키도 느렸다. 이 녀석은 달리는 발걸음도 조금 부자연스러웠다. 다리를 다쳤나 보다. 카키쿠라가 블라인드에서 속도를 떨어뜨린 이유를 알았다.

"야가미!"

고세키를 앞질러 거의 나란히 달리는 상태까지 다가갔다. 야가미는 손을 내밀지 않았다. 전력 질주로 몽롱해서 그런지, 아니면 평소와 같은 타이밍을 노리느라 그러는 건지 알 수는 없었다.

야가미가 흔들고 있는 손에 갖다 대기라도 하는 것처럼 강제로 터치를 했다.

짝.

맥 빠진 터치 소리였다. 야가미가 이제야 내 존재를 알아차린 듯한 얼굴로 나를 쳐다보았다.

"늦었잖아!"

나도, 야가미도 같은 생각이었을 것이다.

야가미를 제치고 나는 속도를 높였다. 이래서는 안 된다. 최고 속도에서 이루어지는 릴레이션이 아니었다.

짜악!

뒤에서 경쾌한 하이터치 소리가 들렸다.

경쾌한 발소리가 다가왔다.

나가미네의 러너였다.

2구간의 급한 내리막길로 속도가 점점 붙었다. 뒤에서 다가붙는 발

소리가 무서울 정도로
크게 들렸다. 식은땀이
줄줄 흘렀다.

뒤처지고 싶지 않다.

마침내 제일 어려운 관문
이 닥쳐왔다. 내리막길을 내
려간 곳에 있는 180도 턴의
헤어핀 코너.

나는 최적의 라인을 따라 길목
을 돌려고 했다. 속도를 죽이지
않도록 아웃 인 아웃. 컴퍼스가 아
름답게 호를 그리는 것처럼 돌았다.

이제야 평소처럼 달릴 수 있게 되었
다.

헤어핀의 머리, 180도를 돌자마자 역
방향의 커브로 이어졌다.

스피드를 죽이며 안쪽에 바짝 붙어서 몸을 꺾었다. 분명 제일 시간
낭비를 하지 않는 곡선을 그리고 있을 터였다.

"역시 깔끔하게 달리는구나."

내 바깥쪽에서 갑자기 카키쿠라가 나타났다. 이 녀석은 내가 어떤
주법으로 달리는지 잘 아나 보다. 사전 조사도 안 하고 왔냐며 깔봤
던 내 생각이 틀렸다.

"그러니까 더 앞지르기가 쉽지."

카키쿠라는 내리막길에서의 빠른 스피드를 유지하면서, 다리의 근력만으로 강제로 몸의 방향을 꺾으려 하고 있었다. 아스팔트에 힘껏 발을 디디며, 놀라울 정도로 넓은 보폭으로 달렸다.

"내리막길이라면 러너는 날아갈 수도 있다고."

바깥쪽에서 추월당했다고?!

그건 타케루에게 있어 처음 겪는 일이었다.

08

급한 내리막길과 커브가 연속하는 테크니컬 코스인 2구간은 릴레이션 후, 호난의 리드로 시작되었다.

호난도, 나가미네도 최고 속도를 내지 않고 있었지만, 기다란 내리막 코스여서 그런지 후지와라가 금세 최고 속도로 질주했다.

태블릿 상으로 보기에 후지와라의 코너링은 평소와 똑같이 정확했다. 하지만 나가미네의 카키쿠라 선수는 그걸 압도하는 코너링으로 후지와라를 앞질렀다.

우츠노미야 씨가 휴우, 하고 휘파람을 불었다.

"ROCK하구나, 켄고."

헤어핀 코너 후에 나오는 S자 코너에서 점점 거리가 벌어지며 뒤쳐졌다.

헤어핀을 벗어나고 스피드에 큰 차이가 발생하고 말았다.

후지와라를 뒤에 남겨 두고 카키쿠라 선수가 달렸다.

나가미네 응원단이 2구간에서의 승리를 확신하고 들썩였다. "나. 가. 미. 네."라고 외치는 응원이 릴레이셔너 부스에서도 들릴 만큼 커졌다.

09

【카도와키 아유무(호난) vs. 니이다 테루미(나가미네)\제3구간】

서드 스타트 에어리어에서 카도와키 아유무는 나가미네의 응원에

압도당할 지경이었다.

"으어어—, 이거 소외감이 장난 아니잖아…….."

카키쿠라가 후지와라 타케루를 극적으로 제치고 나갔을 때부터 단번에 나가미네의 응원에 불이 붙었다.

나가미네의 응원에 맞추어 신나게 손발을 흔들어 대는 남자가 있었다.

"이거 완전 불타오르는구나—! 나. 가. 미. 네!"

니이다 테루미, 나가미네의 제3주자다.

스타트 라인을 이용하여 반복 옆 뛰기까지 해 댔다. 이 녀석은 러너면서 이렇게 쓸데없이 체력을 소비해도 되는 걸까…….

"우리 부장은 카키쿠케코라고 부른다. 웃기지? 카키띠라면 카키띠케코가 될 텐데."

나가미네의 부장, 카키쿠라 켄고의 애칭인 '카키쿠케코' 이야기를 하는 모양인데 니이다가 하는 말을 절반 정도밖에 알아들을 수가 없었다. 게다가 어쩐지 얘는 눈빛도 무섭다. 대충 맞장구만 쳐 주고 있자니, 어디를 쳐다보는지 알 수 없는 눈으로 위에서 들여다보곤 했던 것이다.

"온천에는 말이야—. 무조건 뜨거운 물이 있잖아? 온천 계란. 그게 많을 줄 알았는데 어디서 파는지 모르겠어…….."

머리까지 지끈거렸다. 왜 자신의 대전 상대는 이런 성가신 녀석들뿐일까…….

《카도와키 선배, 세트.》

사쿠라이의 목소리가 들렸다.

"맡겨 줘."

인터컴에 대고 대답을 하자, 니이다가 대꾸했다.

"어? 온천 계란을 사 주겠다고?"

"아니, 너한테 말한 거 아니야."

스탠딩 스타트 자세로 인터컴 소리에 집중했다.

근데 후지와라가 추월당했다면 이 녀석은 얼른 세트 준비를 해야
하는 거 아닌가?

니이다는 아유무의 염려와 상관없이 춤을 춰 대면서 수다를 떨었다.

**"배 안 고파? 오늘 저녁밥은 뭘까. 계란을 전자레인지에 넣으면 어떻게 될
까. 폭 발 하 겠 지⋯⋯."**

놀랍게도 니이다 테루미는 아유무와 대화를 하면서도 달리기 시작
했다.

그것도 얼굴은 아유무 쪽으로 돌린 채로.

"앞 좀 봐! 그리고 입 좀 다물고 뛰어!"

저도 모르게 고함을 치고 말았다.

분명 여기에 있는 사람들 다 나랑 똑같은 생각을 할걸!

"아하항─!"

니이다의 목소리가 점점 멀어졌다.

《쓰리, 투, 원.》

사쿠라이의 카운트다운이 시작되었다. 이거 꽤 차가 벌어진 모양
이네.

《GO!》

힘껏 달려 나갔다. 니이다는 덩치가 커서 그런지 보폭도 크고 힘도
넘치는 주법이었다.

니이다가 메인 코스로 들어
갔을 즈음, 후지와라의 모습
이 보였다.

그 도도하던 후지와라가 웬
일로 풀이 웬일로 죽었네…….

"우랴앗!"

기합과 함께 아유무는 메인
코스로 뛰어들었다.

테이크 오버 존 앞에서 카
키쿠라와 니이다가 릴레이
션을 하는 모습이 눈에 들어
왔다.

짜악! 하고 기분 좋은 소리
가 들렸다. 니이다의 커다란
덩치가 경쾌하게 언덕길을
올라갔다.

비틀거리며 뛰는 후지와라
를 뒤에서 쫓았다.

*"넌 에이스면서 대체 뭘 하
는 거야!"*

아유무는 짜증이 났다.

후지와라가 힘없이 손을 뻗
었다.

짝!

아유무는 때리기라도 하는 것처럼 자신의 손바닥을 부딪쳤다.

"나 때문이야."

포기와 절망이 뒤섞인 심정이 전해져 왔다.

아직 절반도 끝나지 않았는데 벌써 패배감에 젖으면 어쩌자는 거야!

그런 생각을 하면서도 아유무는 자신이 호난 팀의 약점이라는 것을 잘 알고 있었다.

여기서 만회한다면 참 멋있을 텐데.

앞서 나가는 니이다를 도무지 따라잡을 수 없을 것 같았다.

3구간은 나스 가도의 오르막길로 된 직선 코스. 나스 가도의 양쪽으로 늘어선 여관들 2층에는 응원 현수막 등이 내걸려서 전부 나가미네 일색이었다.

하지만 그런 거에 주눅이 들 내가 아니지. 아유무는 다리를 힘차게 움직이며 비탈길을 올랐다.

나는 어차피 태어나면서부터 홈이 아닌 어웨이 인생이었는데 뭐. 이런 분위기가 오히려 편하다고.

하늘까지 이어질 것만 같은 일직선 언덕길, 짙푸른 산줄기가 아유무를 내려다보고 있었다.

《1학년이 한 실수의 뒤치다꺼리는 우리 선배들이 해 줘야지.》

하세쿠라 선배의 농담에 조금 마음이 가벼워졌다.

나가미네와 호난 사이에는 3구간의 1/4 다시 말해, 100미터 이상이나 차가 생긴 상황이었다.

3구간은 일직선으로만 된 비탈길로 단순한 코스지만 가혹함으로 따지자면 다른 구간에 전혀 뒤지지 않는다.

강철 체력을 가진 하세쿠라 선배나 직선 코스에 능한 야가미한테 적합한 코스다. 하지만 나는 3구간의 러너로 카도와키 선배를 골랐다.

릴레이션 부스의 모니터에 언덕바지에서 3구간 전체를 내려다보는 시점의 영상이 흘러나왔다. 긴 팔다리를 흔들며 달려가는 니이다 선수 뒤로 저 멀리 작게 카도와키 선배가 비쳤다.

덩치가 크고 체력도 넘쳐 보이는 니이다 선수가 압도적인 차를 벌려 놓은 데다 주변에서는 나가미네 응원단의 격한 응원까지 가차 없이 쏟아졌다.

"힘내세요!"

나도 모르게 인터컴에 대고 그렇게 외쳤다.

당연히 대답은 없었다.

다만 선배의 규칙적인 숨소리만 돌아왔다. 선배는 구부린 팔을 날카롭게 흔들며 허벅지를 높게 들면서 달렸다.

이전 시합 때보다 훨씬 깔끔한 자세였다. 다리를 내미는 반동으로 팔을 치켜들었다. 팔이 상체를 잡아당기며 몸을 앞으로 전진시켰다. 온몸의 부위가 잘 맞물려 움직였다. 회전하는 것처럼 발이 돌아갔다.

카도와키 선배는 육상선수처럼 제대로 달리고 있었다. 연습을 싫

어하는 선배지만, 불만을 토로하면서도 착실하게 트레이닝을 한 성과였다.

선배는 항상 입으로는 투덜거리지만 해야 할 일은 다 해내는 사람이다.

오르막길을 반쯤 오르자 니이다 선수도 헐떡이기 시작했다. 범위가 큰 폼은 체력 소비 역시 심한 걸지도 모른다. 그대로 쓰러지는 듯이 릴레이션.

관객의 관심은 이제 제4구간으로 옮겨 갔다.

카도와키 선배는 혼자서 벌어지기만 하는 격차를 좁혀 나갔다.

▶11

【코히나타 호즈미(호난) vs. 아이자와 치카시(나가미네)＼제4구간】

릴레이셔너 부스가 위치한 곳은 기념품 가게와 관광 안내소로 둘러싸인 대형 버스 주차장이었다. 그 근처에 설치된 대형 스크린이 시합 상황을 생생히 중계 중이었다.

릴레이셔너 부스 앞은 골 에어리어다. 4구간과 5구간을 관전할 수 있는 장소는 나스 지역 안에서도 제일 관객들이 많은 상태였다.

포스 스타트 에어리어는 주차장 앞, 온천 여관 바로 옆의 골목길에 있다.

골 에어리어에 있는 관객들의 응원이 여기까지 들려왔다.

그 중에서도 나가미네의 응원단이 유달리 돋보였다. 초등학교 저학년쯤 되는 아이들의 열렬한 응원 소리를 들으며 코히나타 호즈미

는 흐뭇함을 느꼈다.

동생들에게도 자신이 달리는 모습을 보여 주고 싶었지만, 나스까지 데리고 오는 건 무리였다.

다시 한번 신발 끈이 잘 묶여 있는지 확인했다. 평소의 러닝슈즈가 아니라 하이그립 슈즈로 갈아 신었다. V자 패턴으로 깊숙이 파인 신발 밑창이 지면에 달라붙는 것만 같았다.

스크린 쪽에서 수군거림이 퍼져 나왔다.

"역시 사장님 아드님이야!"

그런 탄성이 들려왔다.

나가미네의 부장, 카키쿠라 켄고가 후지와라 타케루를 앞질렀던 것이다.

여기서 초조해도 소용없다. 호즈미는 몸 풀기에 집중했다.

나가미네의 러너, 아이자와 치카시가 두 손을 뻗었다.

"저기, 손 내밀어 보세요."

"뭐?"

무슨 뜻인지 이해를 못하고 있자, 아이자와는 호즈미의 두 손을 잡았다.

"둘이서 하는 게 더 효율적이잖아요."

서로 손을 마주 잡은 채 나란히 잡아당기며 측근(側筋)을 곧게 폈다. 그리고 등을 맞대고 서로의 등에 몸을 싣고 상체의 긴장을 풀었다.

아이자와는 놀랄 정도로 몸이 유연했다.

"감사합니다."

한 차례 몸풀기를 마치자, 아이자와는 예의 바르게 감사를 표했다.

"체조라도 했었나 봐?"

"잘 아시네요……."

그렇게 말하다가 아이자와는 두 손으로 자신의 입을 얼른 막았다.

"아앗, 나도 모르게 내 비밀을 밝히다니!"

"아니, 바로 알겠던데……."

가파른 계단이라는 험한 기믹이 자리한 4구간에 몸이 가벼운 러너를 배치하는 건 나가미네도 마찬가지였다는 뜻이었다.

"맞교환이라도 하죠. 코히나타 씨도 뭔가 좀 가르쳐 주세요."

아이자와는 순수하게 궁금했던 것인지, 뭔가 의도가 있는 건지 알 수 없는 말을 꺼냈다.

"그건 또 뭔 소리래."

호즈미가 거절하자, 아이자와는 "철저하시군요."라고 대꾸했다. 더욱 영문을 알 수 없었다. 호즈미는 화제를 바꾸기로 했다.

"그것보다 코스 확인은 했어?"

"가볍게 체크는 했어요. 꽤 험하더라고요. 안전 제일을 염두에 두고 서로 힘내요."

"응, 그게 제일 중요하지."

호즈미의 동의를 얻고 아이자와는 생긋 웃었다.

대형 스크린에 나온 표시에는 아유무와 니이다 사이에 차가 크게 벌어져 있었다.

"니이다 선배 주제에 저리 활약을 하다니 은근히 열 받네요."

그렇게 말하며 아이자와는 크라우칭 스타트 자세를 했다.

사쿠라이한테서 세트 준비를 하라는 지시는 아직 떨어지지 않았다.

"먼저 가겠습니다."라고 중얼거린 아이자와가 뛰어나갔다.

이렇게 남겨지니 은근히 초조했다.

나와 히스가 얼마나 차이를 좁힐 수 있을까?

《코히나타 선배, 세트!》

이제야 나나의 목소리가 들렸다. 그 목소리에 초조함이나 짜증이 섞이지 않아서 것에 호즈미는 내심 기뻤다.

사쿠라이는 아직 희망을 품고 있다는 뜻이구나.

《쓰리, 투, 원.》

예상보다 나나의 카운트다운이 더 빨랐다. 응, 희망은 아직 있어.

그러니 나는 꼭……!

《GO!》

호즈미는 아스팔트를 박차고 달려 나갔다. 신발이 바뀌어서 평소와 같은 푹신함은 느껴지지 않았다. 그래서 지면에 바짝 붙어서 달리는 것 같았다.

카도와키가 보였다.

숨을 헐떡이며 정신없이 달리고 있었다. 온몸의 근육이 찢어지는 듯한 비명을 지르고 있을 터였다.

"애썼어, 아유무."

나가미네가 리드하는 상태로 거리를 좁히지 못한 채, 3구간은 끝이 나고 말았다. 하지만 아유무의 달리기가 이제까지 중 최고였다는 건 부정할 수 없는 사실이었다.

잔뜩 지친 아유무는 그럼에도 똑바로 왼손을 뻗었다.

짜악!

호즈미가 자신의 손바닥을 부딪치자 시원한 소리가 울렸다.

"뒤는 맡긴다!"

그 소리가 마치 그렇게 말하는 것 같았다.

릴레이션이 끝났을 때, 이미 아이자와의 모습은 보이지 않았다.

호즈미는 180도로 퀵 턴을 한 후, 문제의 기믹 존인 가파른 계단으로 돌입했다.

계곡 저 아래를 향해 지그재그로 내려가는 계단. 목제 계단에 발을 한 걸음 내디딘 순간, 한기가 몰려왔다. 온몸에서 위험하다고 경고를 보냈다.

사야 아래에서 움직이는 것이 보였다. 아이자와였다.

급한 경사가 진 계곡에 달라붙은 것처럼 만들어진 계단은 다섯 개. 아이자와는 제일 마지막 계단을 내려가려던 참이었다.

동생들은 호즈미가 달리는 모습을 볼 수 없다. 호즈미가 전할 수 있는 건 오직 결과뿐이다.

성과를 내지 않으면 동생들에게 전할 기쁜 소식이 사라진다. 결과가 모든 것을 말해 준다.

"해내야만 해."

호즈미는 마음을 다잡았다.

망루 위에 설치된 릴레이셔너 부스에서 4구간의 기믹 존을 내려다볼 수 있다.

코히나타 선배와 아이자와 선수의 차이는 계단 네 개 정도였다.

이제 더 이상 따라잡기 힘들지도 몰라…….

억누르려 해도 치솟는 불안은 코히나타 선배가 취한 행동 때문에 싹 날아가 버렸다.

우리가 지켜보는 가운데, 선배가 도무지 믿을 수 없는 행동을 했던 것이다.

선배는 계단 난간에 올라서더니 그대로 휙 몸을 날렸다.

"서, 선배!!"

크게 외쳤다. 한참 공중을 뜬 선배는 아래 계단의 난간에 착지했다. 무릎을 굽히며 전신을 웅크린 자세로 충격을 흡수했다. 그리고 모은 힘을 해방시키기라도 하는 것처럼 다시 점프!

다시 세 번째 계단으로 뛰어내렸다.

지그재그 계단을 일직선으로 줄여서 통과하다니!

"뭐뭐뭐뭐야, 저런 레일 프리시전이 가능하다고?!"

우츠노미야 씨의 목소리는 거의 비명처럼 변했다.

규칙상으로는 아마도…… 계단 전부가 하나의 기믹 존으로 지정되어 있으니까 어떻게 지나가든지 그 방법은 자유겠지만…….

《유효로 인정합니다!》

심판의 판정이 흘러나왔다.

코히나타 선배가 네 번째 계단으로 뛰어 내려갔을 때였다.

폭발할 정도의 환성이 솟구쳤다.

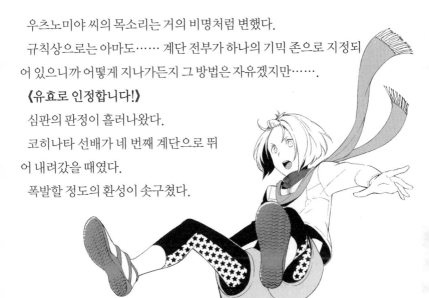

관객들 모두가 코히나타 선배의 트릭 '정확한 도약^{프리시전 점프}'에 열광했다.

"말도 안 돼……."

우츠노미야 씨가 의자 위에 털썩 주저 앉아 몸을 젖혔다.

▎13

【하세쿠라 히스(호난) vs. 마토리 슌(나가미네)＼제5구간】

PRINCE OF STRIDE
TITLE

승리가 있으면 패배도 있다. 히스는 바로 그게 스트라이드라고 생각했다.

마지막까지 경기에 최선을 다하는 히스이지만, 질 것이 분명한 승

부에선 그래 봤자 별 의미가 없다. 여기서 지면 1학년들은 풀이 죽을지도 모르지만, 그 녀석들한테는 내년이 있다.

히스는 의외로 차분히 가라앉은 마음으로 크게 차이가 벌어진 시합을 받아들였다.

아유무도 예상 밖의 건투를 보인 듯했다. 남은 걱정은 호즈미가 기믹을 통과하며 다치지는 않을까 점이었다.

《코히나타 선배가 날았어요!》

사쿠라이 나나의 흥분한 목소리가 들렸다.

《날아서, 날아서 나란히 섰어요! 나가미네에 따라붙었어요!》

마지막은 거의 비명에 가까웠다. 이어서 엄청난 환성이 계곡을 왕왕 울렸다.

호즈미 녀석, 한 건 했나 보구나······.

히스는 호즈미가 엄청난 방법으로 기믹을 통과했다는 것을 알아챘다.

"웃!"

분노를 담은 숨결이 새어나왔다. 옆에서 나가미네의 마토리 슌이 몸을 움츠렸다.

무리나 하고 말이야······. 아무리 그래도 그건 무모하잖아. 실수라도 하면 크게 다친다고.

호즈미가 쇼 누나가 가지고 온 개발 단계의 신발로 갈아 신겠다고 했을 때부터 안 좋은 예감은 들었다. 분명 호즈미의 화려한 트릭을 본 다이 누나가 일반적인 러닝슈즈보다 훨씬 덜 미끄러운 신발로 특별 제작을 했을 것이다.

《하세쿠라 선배, 세트!》

세트의 지시는 상대와 거의 동시였다. 히스와 마토리는 위치에 섰다.

"그 상황에서 따라잡다니……. 무슨 마법이라도 썼나……."

마토리가 중얼거렸다. 마법이라기보다는 마녀^{다이안}의 짓이었다.

"뭐야? 다 이긴 줄 알았나 보지?"

"뭐어?! 그런 여유 부린 적 없어!"

도발해 보았지만 효과는 별로 없었다.

《쓰리, 투, 원.》

시합이 끝나면 호즈미에게 독하게 잔소리를 해 줘야겠군.

오랜만에 '그때' 생겼던 히스의 상처가 욱신거리는 느낌이 들었다.

《GO!》

출발 타이밍은 마토리가 살짝 빨랐다.

스파이크가 스칠 듯한 거리로 히스는 마토리를 바짝 뒤쫓아 테이크 오버 존으로 돌입했다.

"호즈미!"

"하지만! 여기서 지면 1학년들이 풀 죽잖아."

호즈미는 그렇게 생각하고 있을 게 분명했다.

호즈미가 뻗은 손바닥에 히스는 주먹으로 하이터치를 했다.

"이 바보 자식! 너 자신도 챙겨야 할 거 아냐!"

그런 심정을 담은 배턴 터치였다.

분노 때문인지 온몸이 맹렬하게 달아올랐다.

테이크 오버 존을 빠져나간 타이밍에서 마토리와 나란히 섰다.

온천가의 돌 포장길을 지나 오르막길에서 나스 가도로 들어갔다.
길고 완만한 비탈길이 이어졌다.

마토리는 앵커답게 굉장히 빨랐다.

승부는 나한테 달린 거구나!

JUMPIN' JACK FLASH
STEP 07

PRINCE OF STRIDE
TITLE

STEP 07
INTERVAL

SIDE RIKU YAGAM

야가미 리

「런런런치」

마침내 EOS 트라이얼 투어가 시작되었다!

갤럭시 스탠더드의 뜨거운 오프닝 세리머니가 끝난 후, 우리 호난 스트부는 끓는 열기가 가시기도 전에 주최자가 마련한 대기실로 집합했다.

시간은 점심을 조금 지났을 즈음이다. 오후 시합을 대비하여 할 일은 딱 하나!

 "으으! 배고파요!"

 "나도 배고프다."

 "야, 너희는 노점에서 이것저것 사 먹었잖아."

 "핫도그, 치즈 와플, 케밥까지……. 보기만 해도 속이 더부룩

해지던데."

"그런 건 벌써 다 소화했어요. 갤럭시 스탠더드 라이브 보면서 몸을 움직였으니까."

"리쿠의 말이 맞아! 그건 먹은 축에도 안 들어간다고~."

"넌 말랐으면서 위장은 크더라……."

"점심은 어떻게 해요? 어디 먹으러 가요?"

"그게……."

"누나가 케이터링을 준비했거든."

"케이터링?"

"뭐라고 하면 되지? 배달 도시락 같은 건데."

"그럼 그냥 도시락이라고 하면 되잖아—."

"도시락을 케이터링이라고 하는 것이야말로 하세쿠라식의 럭셔리 스타일."

"그렇구나. 이걸로 우리도 한 단계 럭셔리해졌어! 이제부터는 케이터링으로 결정…… **아야야얏!**"

"너희, 확 목을 졸라 버린다."

"조, 조르고 나서 그런 말 하지 마세요……."

"하지만 케이터링이라고 하는 게 더 고저스한 느낌이 드는걸! 분명 밥에 누룽지도 많이 들었을 거야!"

"코히나타 선배의 고저스 기준을 잘 모르겠어요."

"고저스라고 하면! 캐비아 아닌가?"

"없어."

"……그거 생선 알이죠?"

"타케룽이 캐비아에 반응을 보였다!"

"……."

"사쿠라이, 아까부터 무슨 말을 하려는 것 같은데."

"어? 아, 아무것도 아니야! 점심 기대된다."

"응, 정말 기대된다!"

"그렇다면 다행이고……."

잠시 후, 대기실에 케이터링 업자가 오더니 차례로 요리를 차려 냈다.

"빠바바바밤! 빠바바바밤!"

"왜 웨딩 마치 곡이 튀어나오는 거냐!"

영화 속 파티에서 나올 것만 같은 요리가 테이블 위에 잔뜩 차려졌다.

따듯한 식사를 접시째로 갖다 주다니, 케이터링이란 건 굉장하구나.

"와아, 굉장해……."

"이거 호텔에서 먹는 아침밥 같잖아!"

"이게 그 소문으로만 듣던 고급 뷔페! 사쿠라이, 사진!"

"아, 네!"

"뭘 찍냐."

"와, 이건 뭐지? 처음 보는 채소가! 선배, 이거 먹을 수 있어요?"

"못 먹는 게 들어 있을 리 없잖아."

"……채소 맛이 나네."

"그냥 생으로 먹으니까 그렇지. 이 소스를 찍어서 먹어. 바냐

카우다라고 하는 거야."

"우와아, 처음 보는 요리다!"

"맛있다!"

"맛있어!"

"정말 맛있어요!"

"……(우물우물)."

"다이안 누나, 고마워!"

"뭘 그리 감동하냐."

"아, 맞다! 잘 먹겠다는 인사를 안 했네요."

"여러분, 모두 손을 모으고 인사!"

""""""잘 먹겠습니다!"""""""

우리는 테이블 위에 차려진 화려한 요리에 정신없이 달려들었다.

"회는 없나."

"호호호, 후지와라는 회를 좋아하는구먼."

"……단백질을 섭취하고 싶어서요."

"자, 그럼 계란이라도 먹어."

"……(우물우물)."

"너희들, 먹는 건 좋은데 너무 먹어서 뛸 때 토하지나 마라."

나는 음식을 먹으면서도 자꾸 진정하지 못하는 사쿠라이의 모습이 신경 쓰였다.

"사쿠라이, 왜 그래?"

"아니, 맛있어서!"



"어쩐지 안절부절못하는 것 같은데."

"아, 아무 것도 아니야."

"……사쿠라이, 이 짐은 뭐야."

"아, 잠깐만!"

후지와라가 사쿠라이가 든 큰 종이 가방을 가리켰다.

'사쿠라이의 짐을 왜 마음대로 건드리고 그러냐…….'

"주먹밥이다!"

"뭐라?! 뜻하지 않은 복병이구려!!"

사쿠라이의 짐. 그 속에는 주먹밥이 한가득 들었다.

"맛있겠다!"

"아, 사실은 모두에게 주려고 가져오긴 했는데……."

"오, 이거 좋은데. 더 빨리 꺼냈으면 좋았을걸."

"호화스러운 점심이 나오니까 좀 부끄러워서요."

"뭘 그런 걸 신경 쓰고 그래."

코히나타 선배와 카도와키 선배가 테이블 한가운데에 공간을 만들었다.

"당연히 먹어야지!"

"그럼, 그럼. 사쿠라이의 주먹밥은 청춘의 주식^{이 터 널 칼로리}이니까."

"자, 이쪽으로! 메인 디시의 자리는 확보해 놓았소!"

"감사합니다, 에헤헤. 그럼 모두 많이 드세요!"

미소가 눈부시다!

난 곧바로 사쿠라이가 직접 만든 주먹밥을 베어 물었다.

우와아, 평소보다 더 행복해……!

"맛있어!"

"우와, 안에 순무가 있어."

"내 건 구운 명란젓! 후후후, 어떠냐, 후지와라. 네가 그렇게나 원하던 생선알을 이 몸이 차지했도다."

"그렇게나 먹고 싶었어?"

"저는…… 닭 가슴살인데요."

"뭬야?!"

"닭 가슴살을 먹어서 좋겠구나, 타케룽."

"……(우물우물)."

"밤에 혼자 다 먹어서 처리해야 하나 싶었어요."

"이걸 다……?"

상상만 해도 슬픈 광경이다…….

"열심히 먹으면 어떻게든 되지 않을까 해서. 그리고 아깝게 이런 걸 그냥 버리면 나중에 벌 받아요."

"각오가 대단하구려!"

"난…… 사쿠라이의 주먹밥을 먹을 수 있어서 다행이야……."

"아이 참, 그렇게까지 절절하게 말하면 좀 부끄러운데."

"……(우물우물)."

"타케룽은 계속 먹고만 있네."

"그러니까 너무 먹으면 토한다니까."

"죽어도 안 뱉어낼 거예요!"

시합 전에 사쿠라이의 주먹밥이라는 최고의 에너지를 충전할

수 있었다!

　더욱 더 열심히 할 수 있을 것만 같아!

　후지와라 녀석은 생각만 해도 화가 나지만……. 맛있는 밥도 먹었으니까 마음을 다잡아야지.

　그리고 주먹밥을 만들어 준 사쿠라이에게 답례로 최고의 스타트 대시를 보여 주겠어!

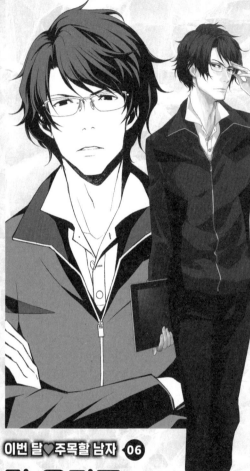

▶ 단 선생님께 인터뷰!

호난에 다니는 매력적인 남학생들을 매회 한 명씩 철저히 소개하는 코너. 제6회인 이번에는 특별 기획으로 스트라이드 부 고문 겸 1학년 반 담임인 단 유지로 선생님께 인터뷰를 감행했다.

——먼저 자기소개를 부탁드립니다!

단 : 현대 국어 담당인 단이다. 스트 부 고문도 맡고 있지.

——스트 부에는 선생님의 반인 1-C의 학생들도 세 명이나 있죠. 그들에 대해서도 한 말씀 부탁드립니다.

단 : 모두 열심히 동아리 활동에 매진하고 있지. 야가미도, 후지와라도 이제 마음을 잡았는지 요즘에는 달릴 때 각오가 담겨 있게 되었고. 사쿠라이는 경험을 그대로 흡수하는 솔직한 릴레이셔너라서 앞으로가 기대된다. ……세 명 모두 학업에도 힘을 썼으면 좋겠다만.

——명 코치라고 들었는데 선생님께서도 선수로서 스트라이드 경험이 있으세요?

단 : 다 옛날 일이다.

——선생님이 좋아하는 타입에 대해서 여쭤봐도 될까요……?!

단 : ……요조숙녀.

——마지막으로 한 마디 해주세요!

단 : 문무양도, 동아리 활동뿐만 아니라 학업에도 전념하도록.

이번 달♡주목할 남자 06

단 유지로 선생님(1-C 담임)

독자에게 한 마디!

「무슨 일이든 진심으로 임하도록.」

프로필CHECK!!

담당	현대국어 • 1-C 담임 스트 부 고문
신장	180cm
체중	69kg
혈액형	A형
취미	독서, 오셀로(2단)

「엔드 오브 서머」 트라이얼 투어
달아오르는 나스 온천 회장을 리포트!

2017년도, 동일본 고교 스트라이드의 성점을 결성하는 대회 「엔드 오브 서머」, 통칭 「EOS」와 그 예선인 □룸 리그의 출전을 건 트라이얼 투어 경기의 서막이 □쳐내 올랐다. 회장인 토치기현 나스군의 온천가로 □난 신문부 기자가 직접 가서 현지를 철저히 소개! □합의 열기는 물론, 유서 깊은 온천가의 매력에 대해 □짐없이 리포트 하겠다.

□번 대회 회장은 토치기현 나스군 나스초(町), 구□호 전설이 남아 있는 살생석(殺生石)으로 유명한 □이다.

□스 온천의 근원지는 약 1300년 전에 사냥꾼이 놓친 □ 마리의 사슴이 그 온천에서 상처를 낫게 했다고 □는 탓이다. 베인 상처나 피부병, 원기 회복 등에 □월한 효과가 있다고 한다. 기자도 탕에 직접 들어 □는데, 희고 탁한 물속에 몸을 담그니 몸 곳곳에 □기가 전해지면서 피로가 자연히 풀리는 것이 느껴 □.

□서 깊은 온천가이며 사람들로 북적이는 마을은 □연 온천 유래의 유황 향기와 함께 스트라이드의 열 □로 들끓었다.

호
난
월
보

제 6호

호난학원 신문부

【신입생 독서 페어
개최 중】
현재 도서실에서는 신입생 독서
페어를 개최하고 있습니다. 통상
3권까지 대여 가능하지만,
신입생은 5권까지 가능!

□을의 주된 길목이라고 할 수 있는 나스 가도는 이번 시합으로 2, 3구간 및 앵커가 □주하는 코스의 클라이맥스 지점이 된다. 온천 여관에는 현수막이 쳐지고, □소에는 옛 정취가 넘치는 평온한 가도도 온천에 지지 않을 정도로 달아오른 관□들로 넘쳤다. 그런 관객들을 인터뷰 해보았다.

사이세이 스트 부 팬의 목소리
역시 사이세이 최고!! 제1 주자인 레이지 님이 엄청난 차이를 벌려 놓긴 했지만, □레이션을 할 때마다 점점 멀어지는 게 보였어요. 갤럭시 스탠더드는 정말 너무 □져!!」

나가미네 스트 부 팬의 목소리
작년부터 상당히 즐겁게 뛰는 팀이었지만, 올해 입부한 1학년이 기세등등해서 더욱 활기가 넘치는 것 같아요. 별 감흥이 □었던 작년과는 달리 올해는 실력도 있으니까 꽤 좋은 결과를 남길 것 같네요.」
역시 안정된 릴레이션과 "카키쿠케코"의 남자다운 지휘가 좋은 밸런스를 이루니까요. 언덕길이나 계단 같이 체력과 □크닉을 요구하는 코스가 많지만, 올해는 특훈의 성과도 있을 테니 나가미네라면 이길 수 있을 거예요!」

호난 스트 부 팬? 목소리
1학년이 많은 팀이고, 시합 경험도 적지만, 각자 실력과 장점을 갖추고 있어서 꽤 재미있는 팀이지. 개인적으로 호난은 □번 트라이얼 투어의 다크호스라고 생각해.」
일단 쿠가 씨가 없는 호난의 실력을 살펴봐야죠! 쿠가 씨를 동경해서 스트라이드를 시작한 저로서는 그렇게까지 기대가 □ 안 되네요. A블록은 사이세이가 제패하겠지만, B블록의 여러분도 힘내세요!」

대표적인 나스 온천 특징
온천명 : 나스 온천
성질 : 황화수소형 · 약산성
　　　저장성 고온천.
효능 : 원기 회복, 만성 피부병,
　　　건강 증진, 신경통, 위장병,
　　　베인 상처 등.
탕의 색깔 : 희고 탁함.

STEP 07

VISUAL NOVEL SERIES
PRINCE OF STRIDE 02

JUMPIN' JACK FLASH

CHARACTERS

호난 학원 스트라이드 부 (전반)
나가미네 전에서 제3 구간을 맡은 아유무, 그리고 호즈미의 강한 의지가 두 팀의 차를 좁혔다. 앵커의 릴레이션이 성공하면, 릴레이셔너가 할 수 있는 건 그저 믿고 기다리는 것뿐. 히스는 이 시합에서 어떻게 결판을 낼 것인가. 모르는 사이에 고세키의 여신님이 된 히스의 둘째 누나, 쇼나도 함께 소개한다.

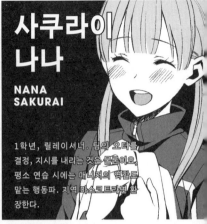

사쿠라이 나나

NANA SAKURAI

1학년, 릴레이셔너. 팀의 오더를 결정, 지시를 내리는 것은 물론이요, 평소 연습 시에는 매니저의 역할도 맡는 행동파. 지역 미스코트라면 환장한다.

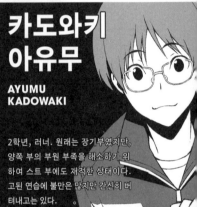

카도와키 아유무

AYUMU KADOWAKI

2학년, 러너. 원래는 장기부였지만, 양쪽 부의 부원 부족을 해소하기 위하여 스트 부에도 재적한 상태이다. 고된 연습에 불만은 많지만 간신히 버텨내고는 있다.

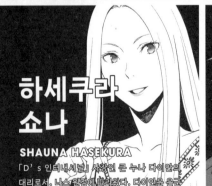

하세쿠라 쇼나

SHAUNA HASEKURA

「D's 인터내셔널」 사장인 큰 누나 다이안의 대리로서, 나스 원정에 따라왔다. 다이안은 은근 걱정이 많이지만, 쇼나는 별로 재미 삼아 동생을 놀리는 걸 좋아한다.

하세쿠라 히스

HE. HASEKU

3학년, 부장. 체력이 넘치는 히 리거가 특기인 러너. 마음도 넓 든든해서 의지할 만 하지만, 두 앞에서는 찍소리도 못하는

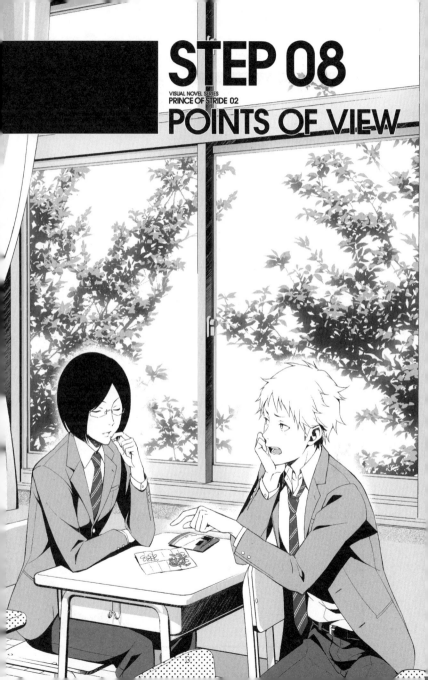

STEP 08

VISUAL NOVEL SERIES
PRINCE OF STRIDE 02

POINTS OF VIEW

"빛이 사라졌…… 군."

　몸을 내밀며 시합 중계를 보고 있던 스와 레이지는 천천히 그 장신을 뒤로 기울이며 소파에 기댔다.

　호텔 스위트룸과는 어울리지도 않는 디자인의 업무용 모니터가 있었다. 조금 전 호난의 후지와라 타케루를 나가미네의 카키쿠라 켄고가 앞지르는 장면이 흘러나왔다. 스트라이드 협회의 배려로 회장의 대형 스크린에서 흘러나오는 것과 같은 영상이 중계되는 중이었다.

　아스마와 카에데는 직접 회장으로 가 버렸지만, 사이세이 스트라이드부 레귤러 멤버 중 나머지 네 명은 이 방에서 호난과 나가미네의 시합을 관전하고 있었다.

157
PAGE

POINTS OF VIEW
STEP 08

PRINCE OF STRIDE
TITLE

"키치죠지 때는 그렇게나 빛나더니."

레이지의 말에 카펫 위에서 책상다리를 하고 앉은 치요마츠 반타로가 돌아보았다.

"그러면 어느 쪽이 진짜이려나?"

"아무도 아니겠지."

레이지가 짧게 답했다. 살짝 불쾌한 모양이었다.

마유즈미 시즈마가 레이지의 귓가에 속삭였다.

"차라도 내올까요."

"스트라이드는 마지막까지 어떻게 될지 모르는 기라. ……하지만 이건 이미 결판난 거 아이가."

레이지의 옆에 앉은 세노오 타스쿠가 유연한 몸을 쭉 펴며 말했다.

"글쎄."

냉정한 건지, 아니면 기대에 찬 건지 알 수가 없는 레이지의 말을 듣고 시즈마는 모니터를 바라보았다.

　시합은 제3구간에 막 접어든 참이었다. 나가미네의 리드. 호난과의 차는 점점 벌어지기만 했다.

　화면 속에서는 나가미네의 아이자와가 4구간인 긴 계단을 템포 있게 뛰어내려 오는 모습이 보였다. 이 차를 뒤집어엎기란 사실상 무리였다.

　호난의 러너, 코히나타 호즈미가 취한 것은 그야말로 기사회생의 한 수.

　호즈미가 난간에서 뛰어내렸다. 난간에서 난간을 향한 정확한 점프. 눈이 휘둥그레질 정도로 대담한 쇼트 컷.

　회장의 돌변한 분위기가 화면을 통해져도 전해져 왔다. 커다란 환성이 창문 너머에서 들려왔다.

　"정말로 마지막까지 가 보지 않으면 알 수 없네요."

　시즈마가 살짝 재미있다는 듯 말했다.

　반타로가 눈을 빛내며 몸을 돌렸다.

　"쟤가 호즈미였지? 큐티한 외모에 나이스 근성! 좋은데!"

　키치죠지 때도 큐브 위에서 플립을 하여 아크로바틱한 릴레이션을 보여 주었다.

　레이지가 다시 몸을 내밀었다.

　"호난 학원. 우리 사이세이와 같은 '오리지널 포' 중 한곳……."

　"데스티니를 느끼나 봐?"

　반타로의 물음에 레이지는 대답했다.

"아주 마음이 끌리지."

02

【하세쿠라 히스(호난) vs. 마토리 슌(나가미네)\제5구간】

나가미네의 앵커, 마토리 슌이 스트라이드를 시작한 이유는 간단하다.

인기를 한 몸에 받고 싶다.

사나이로 태어나서 여자들의 인기를 독차지 하고 싶은 건 당연하다. 마토리는 중학교 입학과 동시에 육상을 시작했다. 초등학교 시절, 반에서 제일 인기가 많았던 남자애들은 전부 발이 빠른 애들뿐이었기 때문이다.

그러나 마토리의 계산은 빗나갔다. 중학교에 들어가 보니 축구, 농구, 테니스의 3대 인기 동아리만 여자애들의 주목을 받았다. 마토리는 최종적으로 칸토 지역 9위라는 성적을 남겼지만, 그렇다고 해서 무슨 좋은 일이 있었던 것도 아니었다.

중3 가을 체육 대회 때 반 대항 릴레이의 앵커로 발탁된 마토리는 화려하게 활약하여, 비로소 여학생들의 성원을 한 몸에 받을 수 있었다.

"꺅, 마토리가 그렇게 발이 빠른지 몰랐어!"

이 넘쳐나는 보람! 중학교 마지막 크리스마스나 밸런타인데이는 분명 장밋빛 메모리얼 데이가 될 것이 분명해……. 그렇게 마토리는 확신했다.

그러나 마토리를 기다리고 있던 건 잔혹한 운명뿐이었다. 부모님의 전근으로 인해 니가타로 이사를 해야 했기 때문이다.

이사 당일인 크리스마스. 배웅을 나온 친구들은 전부 남자들뿐이었다. 이런 장밋빛은 필요 없다.

그래, 여자애들은 부끄러움이 많으니까. 마토리는 그렇게 자신을 다독였다.

새해가 되어 니가타의 중학교로 전학을 간 마토리는 거기서 스트라이드와 만났다. 같은 학년에서 제일 예쁜 여학생이 스트라이드 이야기를 했던 것이다. 그 여자애가 보여 주었던 동영상에 마토리는 깜짝 놀랐다.

이게 뭐지. 완전 멋있잖아! 그리고 이렇게나 여자애들이 열광하는 스포츠라니 최고다! 이거라면 육상으로 단련한 실력도 살릴 수 있다. 마토리는 인기를 얻기 위해서라면 온갖 노력을 다하는 남자다. 현 안에서 유일하게 스트라이드부가 있는 나가미네 고교에 들어가기엔 아슬아슬한 성적이었지만 무사히 합격했다. 입부 후에도 상당히 열심히 연습에 매진했다.

트라이얼 투어가 시작되고 맞이하게 된 첫 시합. 카키쿠라가 처음으로 앵커의 자리를 넘겨주었다.

"내가 앵커라니, 이거 최고잖아……."

앵커로서 명확하게 승부를 내지 못 하면 사나이가 아니다.

카키쿠라 제과의 직원들로 구성된 나가미네 응원단의 목소리가 나스 고원의 공기를 뒤흔들었다.

최고의 무대다.

《마토리, 세트!》

이어폰에서 릴레이셔너인 우츠노미야의 목소리가 들렸다.

호난의 러너를 슬쩍 곁눈질한 후, 스타트 준비를 했다. 하세쿠라 히스도 바로 스타트 준비에 돌입했다.

저쪽은 아마 마토리를 모를 거다. 그러나 마토리는 하세쿠라에게 라이벌 의식을 마구 불태우는 중이었다.

중학생 시절, 같은 학년에서 제일 예쁜 여학생이 보여준 동영상. 거기에는 하세쿠라 히스가 달리는 모습이 찍혀 있었다. 당시에는 1학년이었을 터. 호난 학원의 야가미 토모에, 쿠가 쿄스케, 하세쿠라 히스, 이 세 명은 루키 3인조로 다소 화제의 인물들인 모양이었다. 그중에서 하세쿠라 히스는 모델 활동도 했었다는 소문까지 돌았다.

이 녀석은 인기도 많겠지…….

그 생각에 마토리의 몸 안쪽에서 투지가 솟구쳤다.

이 녀석의 인기 폭발 인생에 마침표를 찍어 주겠어.

4구간까지는 나가미네의 승리로 흘러가는 분위기였지만, 기믹 존인 계단에서 호난의 러너가 마법 같은 점프를 선보였다. 세트 타이밍은 나가미네와 호난 모두 거의 동일했다. 그렇다면 이 시합은 앵커 대결이라는 뜻이다.

"최고야……."

나는 접전을 벌여 팀을 승리로 이끄는 앵커가 되겠어.

《쓰리, 투, 원.》

이어폰에서 우츠노미야의 카운트다운이 들려왔다.

메인 코스로 이어진 블라인드는 온천 여관 사이를 빠져나가게 되어

있는 돌 포장길이다. 살짝 오르막길이었다.

이 길은 인기인을 향한 길······.

《GO!》

마토리는 전력으로 뛰어나갔다. 그 힘찬 주법에 응원단이 흥분에 휩싸였다.

기분이 최고였다.

메인 코스에 들어서자 아이자와의 낯익은 뒷모습이 보였다. 호난의 코히나타도 바로 뒤를 쫓고 있었다.

최고의 타이밍.

아이자와가 내민 손이 달리는 중에 위아래로 흔들렸다. 떠올리는 것처럼 터치.

짝, 하는 상쾌한 소리와 함께 릴레이션 성공.

아이자와에게서 전해지는 마음은 오직 이뿐이었다.

"달려."

"그래, 지금 할 수 있는 건 그것뿐이야!"

그 마음이 등을 떠밀어 주는 듯한 감각을 느끼며 달렸다.

《나이스 릴레이션. 굿 럭.》

우츠노미야의 목소리가 들렸다. 이걸로 이 시합에서 릴레이셔너의 임무는 끝이다.

남은 일은 모두 앵커인 마토리의 실력에 달려 있다.

뒤에서 엄청난 압박감을 느꼈다. 하세쿠라였다. 인기 많은 녀석은 압박감도 장난이 아니구나. 물리적인 열기가 확연히 전달되는 느낌이었다.

그 기백에 등 뒤에서 태클이라도 거는 게 아닐까 하는 두려움마저 들었다. 물론 그런 짓을 하면 당연히 파울이라 실격이지만 말이다.

"이 자식은 왜 이리 화를 내는 거야?"

도통 영문을 알 수가 없었다.

호난이 지고 있을 때에는 잠자코 있더니, 4구간의 그 점프로 격차를 좁히자마자 인상을 구겼다. 팀 멤버의 화려한 활약에 화가 난 건가? 그런 속 좁은 녀석으로는 안 보이는데.

분노의 불길을 활활 태우는 하세쿠라의 존재를 등 뒤에서 느끼면서, 돌 포장길을 뛰어 올라갔다. 코스는 완만한 왼쪽 커브로 된 오르막길. 길을 따라 흐르는 유가와 근처 돌들은 온천 성분 때문에 새하얗게 물들었다. 유황 냄새는 이미 코에 익숙해져서 별 신경도 쓰이지 않았다.

마토리는 나가미네 응원단의 「카키쿠케코」 깃발이 늘어선 길을 질주했다. 한 걸음, 한 걸음이 인기로 이어지고 있다. 그 확신이 발걸음을 가볍게 했다.

이윽고 발밑의 돌 포장이 끊기며, 아스팔트로 된 나스 가도로 들어갔다.

매끈한 아스팔트는 달리기 쉽다. 스트리트 러닝용의 두툼한 신발 밑창의 반발이 몸을 앞으로 쑥쑥 나아가게 했다.

하세쿠라가 보내는 압박감이 더욱 커졌다.

여기서 승부를 볼 셈인가?

앞서 나가려고 오른쪽에서 끼어들었어!

마토리는 가볍게 튀어 오르기라도 하는 것처럼 몸을 오른쪽으로 움

직였다. 블록 성공. 이어서 하세쿠라가 왼쪽에서 끼어들려고 했다.

"어지간히 피가 거꾸로 솟는 모양이구나, 하세쿠라."

비탈길이라 몸이 무거운 모양이군. 마토리는 하세쿠라의 진로를 간단히 막아 냈다. 연습으로도 이렇게 깔끔하게 블록 기술이 성공한 적은 없었다. 하세쿠라의 집요한 압박을 몇 번이나 블록했다.

앞에는 아무도 없다. 골까지 시원하게 뚫린 아스팔트만이 이어져 있을 뿐이다.

견딜 수 없을 정도로 기분이 좋았다.

마토리는 기세를 몰아 달려 나갔다.

나가미네 고교 스트라이드부는 부장…… 카키쿠라 켄고가 입학한 해에 만들어졌다. 당시 부원은 사실상 카키쿠라 부장과 릴레이셔너 인 우츠노미야 선배, 단둘이었다.

하지만 이리저리 도와줄 사람을 긁어모아 임한 첫 시합, 하코네에 서 열린 트라이얼 투어 첫 경기에서 놀랍게도 승리하고 말았다.

"초보자의 행운 같은 거였지."

카키쿠라 부장은 그렇게 말했다.

그때의 승리 인터뷰 내용은 여전히 이야깃거리다.

"맛있고 즐거운 카키쿠케코~ ♪ 카키쿠라 제과의 카키노타네!"

　카키쿠라 부장은 예상치도 못한 타이밍에 자신에게 들이댄 마이크에 부끄러워하지도 않고 자기 집 회사인 카키쿠라 제과의 CM송을 불러 상황을 모면했다. 니가타 지역 사람들만 아는 CM송의 특이함과 스트라이드라는 새로운 스포츠와의 갭이 인기 요소였다.

　그 영향으로 정말로 카키쿠라 제과의 매상이 올라갔다.

　스트라이드 스폰서로서의 맛을 알아 버린 카키쿠라의 아버지. 완전히 스트라이드에 빠지고 말았다.

　회사 전체를 이용하여 응원단을 결성. 시합 때마다 직원들이 총동원되어 응원을 위해 출동했다.

　다만 안타까운 점은 순조롭게 이긴 첫 시합 이후에는 별다른 희소식이 없었다는 것이었다.

　나나 아이자와를 포함한 부원도 늘어서 다른 사람의 힘을 빌릴 필요는 없게 되었지만 좀처럼 승리를 거머쥘 수가 없었다.

　스트라이드 결과가 매상으로 이어지기 때문에 회사 직원들은 열성적으로 응원을 했고, 달리는 러너들은 그 압박감에 주눅만 들었다.

　회사를 이어받을 후계자로 사는 것도 참 힘든 일이다. 카키쿠라 부장은 아버지나 직원들의 응원이 부원들에게 압박감을 준다는 걸 알고 아무 말도 하지 못했다.

　빨리 달리는 녀석도, 그렇지 않은 녀석도, 많은 부원들이 이 압박감을 견디지 못하고 그만두었다.

　덕분에 남게 된 부원들은 다소 특이한 애들뿐.

　성실하기 짝이 없는 아이자와와 너무 자유로운 니이다 선배. 나는 도무지 이해할 수 없는 미학을 가진 우츠노미야 선배. 고세키는 미지

수같은 존재지만, 한 번 마음 먹으면 그것에 몰두하는 특이한 성격의 소유자였다.

스트부는 점차 괴상한 성격을 가진 선수들의 집합체로 변했다. 여자들의 인기를 받는 스포츠가 되기는커녕 점점 인기에서 한없이 거리가 멀어졌다. 거기에 카키쿠라 부장의 아버지가 어디서 유명 코치를 데리고 온 덕분에 연습도 정말 힘들어졌다. 솔직히 때려치우고 싶을 때도 있었지만 중3 때의 그 환성을 도저히 잊을 수가 없었다. 번시 한번 앵커로 시합을 제패할 때까지는 그만둘 수 없다.

힘든 연습도 꿋꿋이 견딘 덕분인지 올해는 연습 시합에서도 그 첫 시합 이후로 승리를 거머쥘 수 있었다. 상대는 아키타 현립 센슈 학원. 센슈 학원은 작년 EOS의 베스트 8에 속하는 학교였다.

어느새 나가미네는 EOS 출전 팀도 이길 수 있는 힘을 기르게 되었다. 카키쿠라 제과에서 보내는 과한 기대, 코치의 훈련 덕분에 우리는 의외로 크게 성장했다.

이제 이길 만한 힘이 생겼다는 걸 알게 되자 점점 더 승리에 욕심이 생겼다.

"EOS에 가고 싶다!"

연습으로 잔뜩 녹초가 된 채 집으로 돌아가는 길. 나는 평소처럼 아이자와와 나란히 하교를 하는 중이었다. 아이자와와는 집이 이웃 사이다. 녀석은 매일 나를 부르러 오고, 연습 후에는 함께 돌아간다…… 아니, 따라온다. 아이자와가 아니라 여자 친구랑 하교하고 싶은데.

"올해가 마지막 기회일 가능성이 높으니까요."

아이자와가 안경을 닦으며 그렇게 말했다.

"뭐? 바보 아냐? 우린 아직 2학년이잖아."

"누가 바보라는 거예요? 가능성이라고 했잖아요. 스트라이드에는 스폰서가 필수. 그 정도는 알죠?"

"얘가 누굴 바보로 알고. 그런 건 바보도 안다. 그렇다고 내가 바보라는 건 아니야."

"어쨌든 그 점을 염두에 두고 말입니다. 카키쿠라 부장이 졸업하면 카키쿠라 제과가 스폰서를 그만둘 가능성도 높지 않겠어요?"

"아……."

난 할 말을 잃고 말았다. 그렇다면 분명 스트부도 끝이다.

"카키쿠라 부장 아버지 덕분에 성립된 팀이니까."

"강호 팀이라고 할 수 없는 우리가 그렇게 간단히 스폰서를 얻을 수 있을 것 같지도 않아요. 그리고 졸업한다고는 해도 니이다 선배 같은 사람이 있던 팀이라 이미지도 별로잖아요."

니이다 선배는 뭐랄까, 상식 밖에서 사는 사람이다.

"아…… 발은 참 빠른데 말이야."

"그마저도 아니었으면 벌써 쫓아냈어요."

"아이자와, 넌 정말 니이다 선배를 박대하는구나……."

"지금 그 선배는 아무래도 좋아요. 아무튼 우리의 힘을 증명하기 위해서는 일단 투어에서 이겨야 한다고요."

"그, 그렇지."

고세키에게 스트라이드를 하면 인기가 많아진다고 꼬드긴 전과도 있다.

"여기서 이겨서 스트라이드를 하면 인기를 독차지할 수 있다는 걸 증명해야지!"

나는 기합을 넣어 말했다.

"머릿속에 그 생각밖에 없는 거예요?"

"시끄러. EOS에 진출하면 분명 인기가 많아질 거야."

"그러니까 슌한테는 여자 친구를 만들 수 있는 마지막 기회라는 뜻이군요."

"마지막이라고 하지 마! 그리고 특히 넌 날 이름으로 부르지 마!"

마지막은 아니지만, 절호의 기회. 스폰서의 압박에도, 코치의 독한 훈련에도 견디며 여기까지 왔다. 우리는 꼭 EOS에 가고 만다!

산을 따라 난 나스 가도
의 커브에서 나스 온천의
근원지가 한눈에 보였다.
여기서부터 길가를 잔뜩
메운 인파도 눈에 들어왔
다. 깃발을 들고 있는 건
카키쿠라 제과의 직원들
이다. 북적이는 사람들 속
에서 방송국 카메라도 보
였다. 좋아, 내 활약을 잘
찍어 두라고!

이제 완만하게 내려가는
코스가 시작되었다. 하세
쿠라의 압박감은 여전했
다. 여전히 바짝 달라붙어
서 내 뒤를 쫓고 있지만,
앞지를 마음은 이제 없는
모양이다.

골 바로 앞에 한 번 더 오
르막길이 있다. 이걸 넘으

면 바로 골 지점이다.

산 정상에서 불어오는 바람이 등을 떠밀었다.

좋아, 좋아. 시원하게 부는데! 이게 바로 인기의 바람이로구나!

03

골 지점에 팽팽하게 테이프가 쳐지는 것이 보였다.

우리가 있는 릴레이셔너 부스는 지면에서 다소 높은 망루 위에 설치되어 있다. 망루 주변은 관객들로 발 디딜 틈이 없었다. 흔들리는 인파 저 편에서 골 지점으로 이어지는 언덕바지가 시야에 들어왔다.

하세쿠라 선배와 마토리 선수는 비탈길 저편을 달리고 있어서 직접 모습을 확인할 수는 없었다.

나는 손에 쥐고 있던 태블릿을 살며시 테이블 위에 내려놓았다.

태블릿이나 모니터에는 두 러너의 정확한 위치 정보가 표시되어 있었다.

하지만 나는 굳이 확인하려 하지 않았다.

하세쿠라 선배와 마토리 선수 중, 빠른 사람이 먼저 언덕을 올라올 것이다.

나가미네의 릴레이셔너, 우츠노미야 씨도 묵묵히 몸을 내밀며 언덕바지를 바라보기만 했다.

관객들도 마찬가지였다. 모두의 눈길이 대형 모니터가 아니라 모두 언덕에만 쏠렸다.

여기에 있는 많은 사람들의 마음이 하나가 되어 언덕 꼭대기에 쏟

아지고 있었다.

이 언덕을 먼저 올라오는 사람이 이긴다.

나는 이제 믿고 기도할 수밖에 없다.

하세쿠라 선배라면 분명 해낼 거다. 선배는 우리 앞에 나타날 것이다.

이제 조금만 더 있으면 러너들이 나타난다.

회장이 조용해졌다. 지금까지 환성에 섞여 들리지 않았던 개천의 물소리가 크게 들렸다.

"왔어!"

나는 크게 외쳤다. 폭발적인 환성이 울려 퍼졌다.

하늘과 아스팔트의 경계선 저편에서 승자의 모습이 보였다.

04

【하세쿠라 히스(호난) vs. 마토리 슌(나가미네) ＼제5구간】

마지막 언덕바지를 먼저 올라온 건 마토리였다.

"아싸!"

마토리가 저도 모르게 탄성을 내질렀다.

기분이 최고였다. 골 테이프가 보였다. 오싹할 정도의 쾌감. 앵커만이 누릴 수 있는 풍경.

골 테이프까지 마토리를 방해할 것은 아무것도 없었다.

크게 숨을 들이쉰 순간, 등골을 타고 오한이 지나갔다. 등 뒤에서 큰 그림자가 바짝 다가붙었다. 본능적으로 위험을 느꼈다. 하세쿠라 히스의 추월^{피니시 블로우}이 시작되었다.

"이제 그만 포기하시지!"

이제까지 몇 번이나 그랬듯 블록을 하기 위해 스텝을 밟았다.

그러나 위화감이 들었다. 뭔가가 좀 이상했다. 몸이 무거웠다. 제대로 움직일 수가 없었다.

……이게 뭐지?!

하세쿠라가 따라붙었다.

"달리는 중에 쾌감에 빠져 있거나 하는 건 2류나 하는 짓이지."

하세쿠라의 감정이 그 달리기에서 전해져 왔다.

무엇인가로부터 도망치는 꿈을 꾸고 있는 듯, 물속을 달리기라도 하는 것 같은 감각. 몸이 마토리의 마음대로 나아가지를 않았다.

체력이 다했다. 마음만 저 앞으로 달려 나갈 뿐, 몸이 따라가지를 못했다. 마토리는 이제야 그걸 알았다.

페이스 배분에 실수를 했다. 초반부터 체력을 너무 소비했다.

전반에서 하세쿠라가 집요하게 블록을 유도했던 건 분노로 이성을 잃어서가 아니었다. 마토리에게 체력을 낭비하게 해서 페이스 배분을 실패하게 만들려는 수법이었다. 하세쿠라가 진짜로 추월하려고 했던 건 처음 몇 번뿐이고, 나머지는 전부 교묘한 페이크였다.

"이게 진짜 짜증 나게!"

그러나 여기까지 와서 질 수는 없다.

하세쿠라가 마지막까지 피치를 올렸다. 이윽고 마토리와 나란히 섰다.

먼저 가게 내버려 둘 수는 없지!

그때 마토리의 머리에서는 인기고 뭐고 전부 날아가 버리고 말았다.

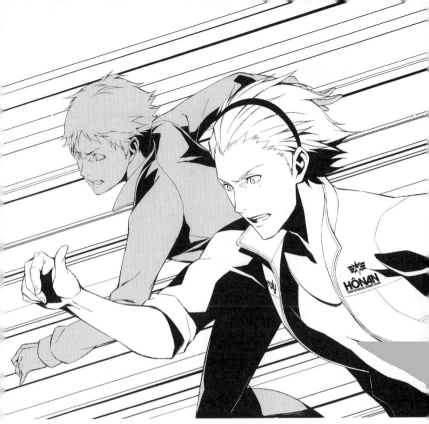

"달려!"

아이자와가 전해준 마음이 등을 떠밀었다.

그건 고세키, 카키쿠라 부장, 니이다 선배가 달려서 우츠노미야 선배가 이어 준 마음.

"달려!"

그 의지가 마토리를 움직였다.

머릿속이 몽롱했다. 몸에 밴 움직임이 몸을 나아가게 할 뿐이었다.

마지막 기력을 쥐어짜서 달렸다.

"끈질긴 녀석!"

하세쿠라 히스는 마지막 기력을 짜내어 달렸다. 그렇게나 체력 낭비를 시켰는데도 마토리는 아직도 버텼다.

마지막 내리막길, 중력이 몸을 잡아끌었다. 거의 넘어질 정도로 몸을 쓰러뜨려 발끝만으로 아스팔트 길을 내달렸다.

허벅지가, 온몸의 근육이 바짝 조여들었다. 피치가 떨어져서 조금이라도 발을 내디디는 게 늦는 순간, 넘어져 비탈길을 굴러떨어지게 되리라.

마토리는 포기하지 않았다. 이건 완전히 치킨 레이스였다.

좀 더!

히스는 더욱 피치를 올렸다. 다리가 꼬일 것만 같았다. 그래도 이를 악물고 앞으로 발을 내디뎠다.

의식이 뿌옇게 흐려졌다.

몸이 골 테이프에 닿았다. 마토리가 바로 옆에 있었다.

누구지?

누가 먼저 테이프를 끊었지?

동착은 절대로 안 돼. 무승부와 승리는 완전히 다른 거라고!

달려오는 사쿠라이가 보였다.

어느 쪽이야?!

사쿠라이가 심각한 표정을 짓고 있다. 웃음기가 없었다.

판정은 어떻게 난 거야? 동착이야?

사쿠라이가 나를 보고 활짝 웃었다. 그게 대답이었다.

"으쌰아아아아!"

힘차게 오른손을 치켜들었다.

사쿠라이가 오른손을 들고 크게 점프. 그리고 하이터치!

승리의 소리가 났다. 우리의 승리였다!

"선배, 굉장해요! 잘했어요!"

사쿠라이가 흥분을 감추지 못하고 내 오른손을 쥐고 마구 흔들었다.

그 손이 뜨거웠다. 계속 손을 꽉 쥐고 있었던 모양이다.

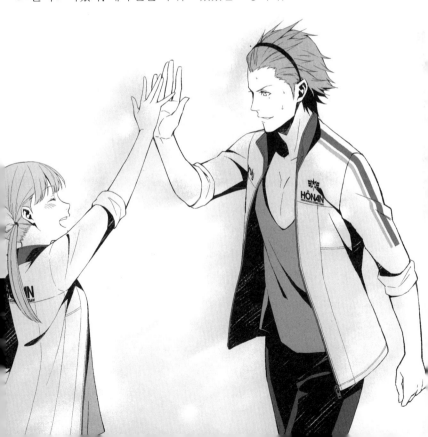

어쩐지 부끄러워서 그 손을 슬쩍 떼어냈다. 골을 돌아보니 지면에 드러누운 마토리가 간호를 받는 모습이 보였다. 체력을 전부 소진했나 보다.

갑자기 씁쓸한 기분이 치밀어 올랐다.

제대로 된 시합이 아니었다.

1구간에서 3구간까지 시합은 전부 나가미네가 우위였다. 그런데 4구간에서 호즈미가 프리시전 점프만으로 전부 뒤엎어 버렸다.

단번에 역전으로 승부의 판도를 바꾸는 것이 스트라이드의 참맛. 듣기 좋게 말하자면 그런 것일지도 모른다.

그렇지만 정말로 우리의 승리로 끝나도 되는 것이었을까?

이겼으면서도 납득이 되지 않았다. 이런 시합은 처음이었다.

반칙을 한 것도 아니었다. 동료들의 실수를 만회하는 것도 일반적인 일이다.

그러면 호즈미는 앞으로도 만회하기 위해 다시 그런 위험 속에 뛰어드는 걸까.

사쿠라이나 1학년들한테 보여 주고 싶던 건 이런 시합이 아니었다.

마토리가 옮겨진 후에도 잠시 골 지점을 바라보았다.

돌아보니 사쿠라이가 있었다. 이런 얼굴을 보여 줄 수는 없었다.

이겼는데도 어째서 표정이 이렇게 엉망인지 스스로도 잘 알았다.

호흡을 가다듬는 척하면서 잠시 그대로 있었다.

"히스."

호즈미의 목소리가 들렸다. 온몸이 뜨거워졌다.

그런 점프를 하다니, 다치기라도 하면 어쩌려고!

그렇게 호통을 치고 싶은 걸 꾹 참고 뒤를 돌았다. 호즈미의 얼굴을 본 순간, 치밀어 오르던 분노가 사라졌다.

이겼는데 표정이 왜 그래…….

하아, 하고 크게 숨을 내쉬었다.

"사람을 걱정시키고 말이야."

그 말만 전했다. 호즈미가 고개를 끄덕였다. 이제야 환하게 웃었다.

"알아. 하지만…… 이기고 싶었어. 할 수 있을 것 같았거든. 걱정시켜서 미안해."

호즈미가 누구보다 열심히 기믹 연습을 하고 있다는 걸 히스는 잘 안다. 위기 회피나 낙법 연습도.

결코 아크로바틱으로 돋보이고 싶어서가 아니다. 남을 위험에 빠뜨리게 내버려 두지 않겠다는 호즈미 자신만의 고집이었다.

"혼자서 다 짊어지려고 하지 마. 조금은 나한테도 넘겨 달라고."

그렇게 말하자, 호즈미는 또 다시 고개를 주억거렸다.

이겨서 다행이다. 패배 후에 이런 말을 해 봤자 꼴불견일 뿐이다.

"선배~!"

큰 외침과 함께 야가미 리쿠를 포함한 1학년들이 다가왔다.

"선배들, 정말 대단했어요!"

우리 마음도 모르고, 이 녀석들은 그저 신이 났다.

"그래, 1학년들아! 나의 위대함을 이제 깨달았냐!"

"깨달았습다!"

미소가 눈부시다.

"알았습다!"

사쿠라이도 장단을 맞췄다.

진심으로 기뻐하는 마음이 전해져 왔다.

이 녀석들이 풀 죽지 않아서 다행인 것일지도 모른다.

"우리는 데뷔부터 진 적이 없는 걸요! 무려 2연승이야, 사쿠라이. 브이, 브이!"

"브이, 브이!"

"아하하!"

야가미와 사쿠라이가 신이 나서 떠드는데, 후지와라 타케루만은 웃음기조차 보이지 않았다.

"……죄송합니다."

나와 눈이 마주치자 후지와라는 머리를 숙였다. 일부러 가만히 있자, 나직한 중얼거림이 이어졌다.

"다음 시합까지 단련해 놓겠습니다."

"뭘."

"……멘탈이요."

나도 모르게 웃음을 터뜨리고 말았다.

"너 말이야, 멘탈은 근육이 아니거든……."

통명스러운 표정의 후지와라. 이 녀석은 완전 기가 꺾였다.

히스는 역시 이겨서 다행이라고 생각했다. 여기서 지기라도 했다가는 이 녀석은 분명 혼자서 끙끙 앓을 게 뻔하니 말이다……. 멘탈을 단련하겠다고 좌선까지 시작할지도 모른다.

"넌 쓸데없는 생각은 하지 말고, 앞만 보고 달려."

후지와라의 어깨를 가볍게 쳤다.

"너를 믿으니까. 그게 호난의 에이스, 후지와라 타케루의 임무야."

"……"

"두 번 다시 지지 마라."

"……네."

후지와라의 눈동자에 다시 날카로운 빛이 돌아왔다.

"그런 후지와라 씨에게 기가 막힌 정보를!"

카도와키 아유무가 옆에서 쏙 얼굴을 내밀었다.

"정신력 수양에는 장기가 제일! 지금이야말로 스트라이드와 함께 장기를."

"전 장기는 안 둡니다."

"너무해!"

훌쩍이는 흉내를 내며 카도와키가 달려가 버렸다.

06

대형 스크린에 HÔNAN WIN이라는 큰 글자가 춤을 췄다.

시합은 호난 학원의 승리로 막을 내렸다.

이길 수 있을 줄 알았는데……

카키쿠라 켄고는 아무도 들을 수 없게 작게 입을 움직여 중얼거렸다.

당연하지만 나가미네의 분위기는 침울했다. 그렇게나 컸던 응원 소리도 지금은 딱 그친 상태였다.

아쉬움이 물씬 전해져 왔다. 또 이 분위기였다.

아이자와도, 우츠노미야도 입을 꾹 다물고 있는 데다 니이다마저 말수가 줄었다. 그저 휘파람으로 구슬픈 멜로디를 흘리고 있을 뿐이었다. 고세키는 거의 울음을 터뜨리기 일보직전이었고, 마지막 순간에 추월을 당한 마토리는 골인을 한 후에도 새파랗게 질려 멍한 얼굴이었다.

"마토리, 잘했어."

그렇게 다독이자, 마토리에게 다시 표정이 돌아왔다.

"이제 전 다시는 그런 수법에 안 넘어가요."

마토리의 결의에 카키쿠라는 묵묵히 고개를 끄덕였다.

그러면 됐다.

마토리가 진 이유는 경험 차이 때문이었다. 그 경험을 우리 나가미네 스트부도 손에 넣었다.

"가자, 마지막으로 인사는 해야지!"

골라인을 향해 달려갔다. 이어서 다른 부원들도 따라왔다.

라인을 사이에 두고 정렬했다. 5명의 러너와 여자 릴레이셔너. 호난의 부원들이 눈부셨다. 승리를 손에 넣어 자신감으로 부풀어 오른 모습이었다.

그 표정을 보니 역시 분했다.

마토리에게 페이스 배분하는 법을 잘 가르칠 걸 그랬다. 아니, 차

라리 내가 앵커를 했으면 좋았을까……. 온갖 생각이 머리를 맴돌았다. 그러나 진 건 진 거다. 받아들일 수밖에 없다.

서로 나란히 선 2구간의 주자, 후지와라 타케루가 날카로운 시선으로 카키쿠라를 바라보았다.

"다음에는 절대로 지지 않을 겁니다."

그 말에 쓴웃음이 흘러나왔다.

"그건 이쪽이 할 소리야……."

후지와라는 표정 하나 바꾸지 않았다.

심판의 구호에 맞추어 후지와라와 악수를 나누었다. 힘껏 힘을 주었다. 그나마 보일 수 있는 저항이었다.

후지와라는 살짝 눈살만 찌푸릴 뿐이었다.

"고생 많으셨습니다!"

뱃속에서 소리를 끄집어내며 외치자, 부원들도 뒤를 이었다.

"고생 많으셨습니다!"

호난의 부원들도 그렇게 화답했다.

참 호쾌한 녀석들이다.

응원단과 관객들의 박수를 받은 나가미네 일동은 대기실로 돌아갔다.

가는 도중, 한 소녀가 마토리를 불러 세우는 게 보였다.

소녀가 편지를 내밀고 있었다.

"어? 이건……."

오오, 제법인데, 마토리. 그렇게 느낀 순간이었다.

"아이자와 선수한테 전해주세요!"

소녀가 잔인한 말을 내뱉었다.

"하하⋯⋯."

그래도 편지를 맡아 주는 면이 마토리의 좋은 점이다.

카키쿠라는 객석에서 몸을 내미는 대머리 아저씨를 발견했다. 아버지⋯⋯ 카키쿠라 제과 사장이었다.

"좋은 승부였다. 잘했어!"

아버지의 미소에 억지웃음을 지어 보였다.

"아저씨! 오늘도 태양처럼 빛나네요, 저 테루미예요!"

테루미가 아버지를 상대하게 내버려 두고, 카키쿠라는 대기실로 들어갔다.

대기실에서 생수를 마시고 있자니 우츠노미야가 들어왔다.

"바깥에서는 사이좋던 두 녀석이 대판 싸우고 있더라."

마토리와 아이자와가 서로 다투는 소리가 희미하게 들려왔다. 아마 편지 때문인가 보다.

"평소처럼 다시 활기를 되찾아서 다행이지 뭐."

생수병을 우츠노미야한테 던졌다.

"충격적인 시합이었지."

"그래도 내용은 나쁘지 않았어. 순풍이라는 게 그리 쉽게 부는 것이 아니라고."

병뚜껑을 열면서 우츠노미야가 말했다.

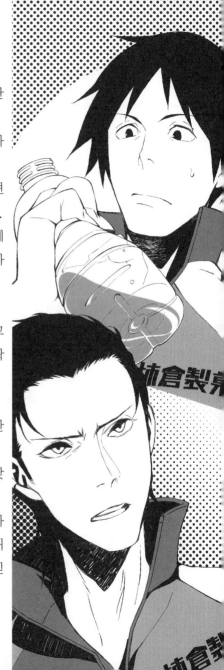

"하지만 패배는 패배야."

다시금 말로 내뱉으니 피로감이 단번에 밀려왔다.

"우리 아버지도 슬슬 깨달을 때가 됐지……."

우츠노미야와 함께 있어서 속이 편한지, 카키쿠라는 푸념을 늘어놓았다.

"이기지도 못하는 스트라이드에 계속 돈을 쏟아 부을 정도로 통이 큰 사람도 아닌걸……."

"이 바보 자식이이이이!"

우츠노미야가 갑자기 병을 꽉 쥐고 우그러뜨렸다. 생수병 속의 물이 꽉 새어 나왔다.

"우, 우츠노미야?"

"아저씨의 미소를 봤잖아? 장사만으로 그런 표정을 지을 수 있겠냐!"

우츠노미야의 말에 머리를 얻어맞은 듯한 충격에 사로잡혔다.

"아저씨는 우리가 진심으로 도전하니까 기분좋게 응원해 주는 거야. 내 개인적인 생각이지만 나는 그렇게 믿고 있어."

우츠노미야가 한쪽 눈을 감으면서 말했다.

자기 혼자 믿는 거라면 그저 낙관론이 아닌가.

하지만 그건 진실이 분명했다.

예전에 아버지한테서 들었던 '카키쿠케코'의 의미.

"가족?"

"남자는 이런 걸 드러내지 않는 게 멋진 법이지만, '카(か)행'이란 건 집안의 업인 *'가업'을 말하는 거다. 우리 마음 하나로 다른 사람과 충분히 패밀리, 가족이 될 수 있지. 어때, 멋지지? 다른 사람한테는 말하지 마라?"

"뭐야, 아재 개그잖아! 그런 걸 어떻게 남에게 말해."

우츠노미야와 아버지가 겹쳐 보여서 어쩐지 웃음이 나왔다.

"하핫, 그래."

"EOS에 가는 거야, 카키쿠라."

"그러자."

달리고 싶었다. 시합이 끝났는데도 그런 마음이 들었다.

그러기 위해 해야 할 일들이 차례로 머릿속에 떠올랐다.

다음에는 반드시 이기고 말겠다. 그 따뜻한 성원에 보답하고 싶다.

"트라이얼 투어는 아직 두 시합 더 남았어."

"그래. 연승해서 EOS에 나가자. 그리고 호난에게 리턴 매치를 하는 거야."

* 일본어 50음도에서 '카키쿠케코'를 말하는 '카(か)행'과 '가업'은 발음이 같다.

우츠노미야가 살짝 수줍은 표정을 지었다.

**"그리고 여름의 막바지에 재회한 나와 호난의 릴레이셔너는……
다시 뜨겁게 악수를 나누는 거지……."**

"아, 응……."

07

"그러면 오늘의 MVP를 발표하겠습니다!"

무대 위의 사회를 맡은 늘씬한 여자가 또랑또랑하게 외쳤다.

"힘내!"

"다녀와!"

리코와 쇼나 씨에게 등을 떠밀려 나와 호즈미 선배는 스포트라이트
를 받았다. 무대 한가운데로 나갔다.

엄청난 숫자의 관객들이 무대 위의 우리를 바라보고 있었다. 오늘
아침, 갤럭시 스탠더드가 라이브를 했던 그 무대 위에 우리도 서게
되었다.

어쩐지 이 장소에 어울리지 않는 것 같아서 심장이 계속 쿵쾅거렸다.

"자, 이쪽으로."

사회자의 안내에 따라 난 뻣뻣한 동작으로 무대 중앙으로 나아갔
다. 이곳저곳에서 쏟아지는 조명 때문에 땀이 뻘뻘 날 정도였다.

"호난학원, 코히나타 호즈미 군! 오늘은 엄청난 점프를 선보였네요!"

뒤에 걸린 스크린에 코히나타 선배의 프리시전 점프 장면이 흘러나
왔다. 관객들 사이에서 환성이 터져 나왔다.

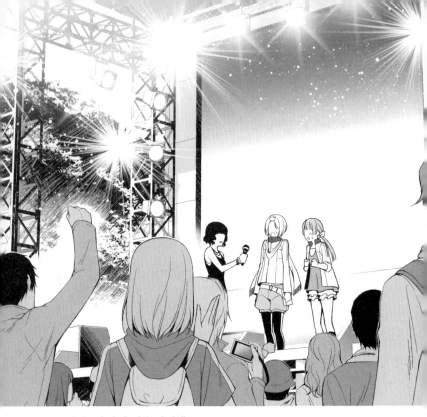

"여, 열심히 했습니다!"

마이크를 들이대자 선배가 바짝 긴장한 목소리로 대답했다.

"이걸로 단번에 역전이라니! 어땠어요? 무섭지는 않았나요?"

"여, 열심히 했습니다!"

"평소에는 어떤 트레이닝을 하나요?"

"어, 어, 열심히 하고 있습니다!"

관객석에서 폭소가 터져 나왔다.

무대 위에 올라가기 전에 하세쿠라 선배가 "대답하기 뭣하면 그냥

무작정 열심히 한다고 답하면 된다니까!"라고 했던 충고를 충실히
지키고 있었다.

"여자 릴레이셔너라니 특이하네요. 자기소개 부탁해요."

"아, 네. 호난 스트부입니다!"

사회자의 갑작스러운 질문에 놀란 나는 엉뚱한 대답을 하고 말았다.

"하하, 긴장을 했나요? 그럼 번시 한번 자기소개를 해 주세요."

"아앗! 죄송합니다. 사쿠라이 나나입니다."

"나나 양, 어때요? 여자가 스트라이드에 참여하는 일은 좀처럼 없
는데 힘들지는 않나요?"

"여자라서 힘든 점은 잘 모르겠고, 저도 열심히 하고 있습니다!"

또 웃음이 터져 나왔다.

"그럼 열심히 노력하는 호난 학원이었습니다!"

박수와 웃음에 휩싸여 우리는 얼른 무대를 내려왔다.

우와, 정말로 부끄러웠다!

무대 뒤에서는 리코가 웃음을 참느라 바빴다.

"나나다운 인터뷰여서 굉장히 멋졌어!"

"정말로? 아, 역시 그냥 나가지 말걸!"

"아니, 진짜 멋졌다니까."

그런 대화를 하고 있는데, 쇼나 씨가 다가왔다.

"잘했어, 나나."

쇼나 씨의 화사한 미소와 칭찬에 나도 기뻤다.

"가, 감사합니다."

"나나! 뭔가 내가 칭찬했을 때랑 반응이 좀 다른데?"

"아이참."

토라진 리코를 달랬다. 쇼나 씨는 크게 웃음을 터뜨렸다.

"나나 때문에 스트라이드를 하겠다는 여자애들이 늘어날지도 몰라~."

"그렇게 된다면…… 좋을 것 같아요."

동료들이 늘어난다니 기쁜 일이다.

"앞으로 여성 선수가 늘어날 거다. 늘어나야 좋은 법이지."

그렇게 말하며 다크 슈트를 입은 키 큰 남자가 나타났다.

"멋졌다네, 사쿠라이 나나 양."

"아, 네. 저어, 누구세요……?"

"스트라이드 협회 회장님인 쿠로베 씨야."

쇼나 씨가 그렇게 소개해 주었다. 나와 리코는 고개를 꾸벅 숙였다.

"너희의 스트라이드에서 미래의 빛 같은 걸 느꼈어. 앞으로의 활약을 기대하마."

"가, 감사합니다!"

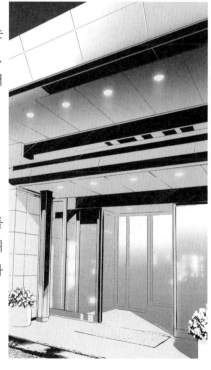

회장님은 그렇게 말한 후, 어딘가로 가버렸다.

"굉장해! 회장님이 직접 미래의 빛이라고 하다니! 활약을 기대한다 잖아!"

리코가 신이 나서 외쳤다.

"······회장님?"

리코의 목소리를 듣고, 하세쿠라 선배와 대화 중이던 단 선생님이 몸을 돌렸다.

"네! 스트라이드 협회의 회장님이 오셨다고요!"

"······."

내 말에 선생님은 묵묵히 멀어지는 회장님의 뒷모습을 눈으로 좇았다. 그 시선에 다소 날카로운 빛이 깃들어 있는 것처럼 보였다.

'······선생님?'

08

날이 저물고, 호텔로 돌아간 우리를 맞이해 준 것은 축하 화환이었다. 해 바라기가 섞인 흰색과 노란색의 화사 한 화환.

"와아, 예쁘다!"

리코가 얼른 카메라를 꺼내들었다.

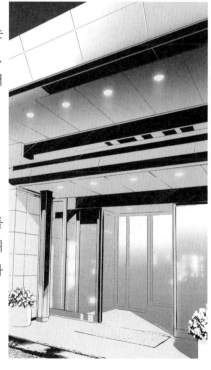

189
PAGE

"다이안 누나가 보내준 거구나. 우리보고 축하한대."

코히나타 선배 말대로 화환에 걸린 D's 인터내셔널 로고가 들어간 메시지 보드가 눈에 들어왔다.

"뭘 이렇게까지."

그렇게 말하면서도 하세쿠라 선배도 싫지는 않은 눈치였다.

"이거 혹시 졌으면 어떻게 되었을까."

야가미가 그런 의문을 제기하자, 쇼나 씨가 훗 하고 웃었다.

"당연히 버리지."

"부자가 하는 짓이다…….."

"우리의 승리가 꽃의 생명까지 구했다는 뜻이군."

카도와키 선배가 고개를 끄덕였다.

"사, 사쿠라이!"

갑자기 야가미가 화들짝 놀라서 외쳤다.

"야가미, 왜 그래?"

"저, 저것 봐…….."

주변의 공기가 확 변했다. 야가미가 가리키는 방향을 본 모두가 굳어졌다.

라운지 한구석에서 빛이 보였다.

"안녕, 홋카이도 아가씨."

그곳에 있던 이는 스와 레이지 씨의 모습이었다.

스와 씨만이 아니었다. 사이세이 스트라이드부, 그러니까 갤럭시 스탠더드의 멤버가 전부 모여 있었다.

"혹시…… 같은 호텔이에요?!"

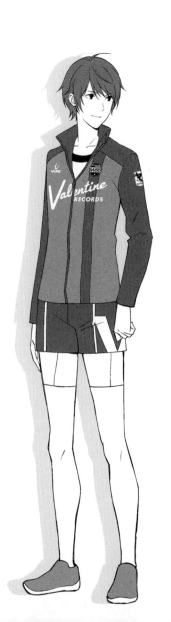

STEP 08
INTERVAL

SIDE KEI KAMODA / YU KAMODA

카모다 케이 / 카모다 유의

「두 사람의 푸른 하늘」

Side : 카모다 케이

방과 후, 운동장에 힘찬 목소리가 울렸다.

"파이팅!"

「하나 둘, 하나 둘, 하나 둘!」

미하시 고교 스트라이드부는 함성을 외치며, 장거리 달리기를

하는 중이었다.

"스퍼트!"

그 목소리에 전원 맹렬히 대시! 지친 몸을 채찍질하며 달렸다.

"으쌰—!"

평소처럼 에이후쿠가 1등. 이어서 케이.

그 다음에 하리가야, 나가츠카, 시마가 거의 동시에 골라인에 들어오며 쓰러졌다.

"허억, 허억……."

"후우, 오늘은…… 내가! 더 빨랐어! 시마!!"

"눈을 어디에 달고 다니는 거야. 내가 더 빨랐잖아!"

"……발자국을 보면 알 수 있지 않아?"

"봐! 내 발자국 위에 네 발자국이……."

"흥!"

시마가 발자국 위에 몸을 내던졌다.

발자국이 지워지고 말았다.

"아얏?! 이게 무슨 짓이야!!"

"미안, 미안. 발이 꼬였어."

"하아앗!"

시마 위에 나가츠카가 그 거구를 날렸다.

서둘러 시마가 몸을 굴려 나가츠카를 피했다.

"으아악! 위험해라! 날 죽일 셈이야?!"

"와하하! 나도 발이 꼬였다!"

"저건 또 무슨 짓인지……."

"흐어어──, 힘들어~!! 요즘 연습 진짜 죽을 맛이야."

"이것도 강해지기 위한 시련 아니겠냐! 크하하."

"오늘은 여기까지. 쿨 다운하고 끝내자."

"난 아직 더 할 수 있어."

"뭘 그만하자는 거야. 사실 나도 아직 더 할 수 있어!"

카모다 케이는 멤버들을 둘러보았다.

흐린 날씨와는 반대로 모두의 얼굴은 한없이 맑았다.

"예정된 연습은 다 소화했는데……. 형은 어떻게 생각해?"

"허억?! 그것까지 형한테 묻는 거야?!"

"나보다 훨씬 나으니까."

"굉장해. 예전에는 전부 케이 혼자 다 정하더니."

"이게 더 형제 같아서 좋은데 뭐! 우애 좋은 형제구나!!"

"……그런 거 아니야."

"아하하, 그럼 휴식을 좀 취하고 기믹 연습을 할까."

"알았어. 그럼 15분 쉬고 기믹 연습을 시작하자."

"부장, 이번에는 인터벌 달리기를 하고 싶은데."

"인터벌 달리기를?"

"좀 더 지구력을 기르고 싶어서. ……하세쿠라한테 지지 않을
만한 지구력을 기르고 싶어."

"있잖아, 하리가야가 엄청 말이 많아졌는데! 난 좀 감동했어."

"좋은 태도야. 그럼 연습 목록에 추가할게."

"고마워."

"……아니, 그렇게 고마워할 것까지야."

하리가야가 자신의 의견을 제시할 수 있게 되었다. ……아니,
하리가야만이 아니다.

모두가 '이기고 싶다'고 바라게 되었다.

이전에는 내가 남의 의견을 듣는 일은 죽어도 없을 줄 알았다.

하지만 지금은 다르다.

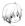 "일단 부실로 돌아갈까, 케이."
 "그래."

호난과 싸운 후, 중요한 걸 깨닫게 되었다.
형은 우리를 잘 안다.
형은 장식품이 아니다.

 "……제일 많이 변한 건 분명 나일 거야."

Side : 카모다 유우

카모다 유우는 부실의 문을 열었다.
새롭게 쓴 「EOS 우승」이라는 포스터가 보기 좋았다.
유우는 오늘 연습을 기록하기 위해 태블릿 전원을 켰다. 태블
릿에서 뉴스 수신 알림음이 났다.

 "아, 나스 시합 결과가 나왔네."
 "……!! 호난 시합 말이에요?"
 "누가 이겼대? 유우, 빨리 확인좀 해 봐!"
 "호난 녀석들, 지면 가만 안 둘 거야!"
 "시마, 무서워."

모두가 숨을 삼키며 태블릿을 들여다보았다.

"이겼구나. 호난이 나가미네와의 싸움에서 이겼네!"

"······그렇구나."

"와아!!"

"우리한테 이길 정도니까 당연하지!!"

"호난의 다음 대전 상대는 누구예요?"

"이치죠칸 고교래. 홋카이도······? 처음 들어 보는데."

"올해 생긴 팀이래. 스트라이드에 꽤 힘을 쏟는다는데."

"그 녀석들, 다음에도 이기려나—?"

"아마····· 다음에도 이기겠지."

"힘내라, 호난! 카도와키의 여동생을 위해서라도!!"

"아니, 그걸 아직도 믿고 있는 거야? 그런 만화 같은 얘기는 당연히 뻥이잖아."

"뭐야 그게. 특촬물 얘기라면 나도 끼워 줘!"

"그런 얘기 아니거든!"

"자, 이제 슬슬 휴식 시간도 끝이야."

"연습 시작하자. 계속 호난 걱정만 하고 있을 수는 없으니까."

"좋았어, 운동장까지 경주!!"

"앗, 치사해!"

모두가 부실에서 운동장으로 뛰어나갔다.

아까까지만 해도 두껍게 하늘을 가리던 회색 구름은 바람에 쓸려 나가고 없었다.

푸른 하늘이 펼쳐졌다.

"하늘이…… 맑아졌네."
"그러게."
"예쁘다."
"……그래. 얼른 가자, 형."

자신도 함께 동아리 활동을 하고 있다. 함께 싸우고 있다.
다시 이런 날이 찾아올 줄은 몰랐다. 유우의 손이 살짝 떨렸다.
구름 한 점 없는 푸른 하늘.

유우는 망설임 없이 바라본 하늘을 결코 잊고 싶지 않았다.

미하시 고교의 도전은 지금도 계속되고 있다.

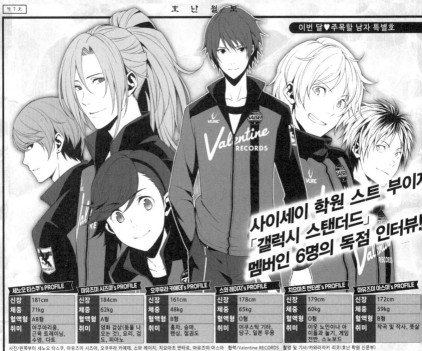

이번 달♥주목할 남자 특별호

사이세이 학원 스트 부이지
「갤럭시 스탠더드」
멤버인 6명의 독점 인터뷰!

세노오 타스쿠's PROFILE	
신장	181cm
체중	71kg
혈액형	AB형
취미	아웃라이밍, 근육 트레이닝, 수영, 다트

마유즈미 시즈미's PROFILE	
신장	184cm
체중	62kg
혈액형	A형
취미	영화 감상(동물 나오는 것), 요리, 검도, 피아노

오쿠무라 카에데's PROFILE	
신장	161cm
체중	48kg
혈액형	A형
취미	홍차, 쇼핑, 펜싱, 겔러도

스와 레이지's PROFILE	
신장	178cm
체중	65kg
혈액형	O형
취미	어쿠스틱 기타, 당구, 일본 무용

치요마츠 반타로's PROFILE	
신장	179cm
체중	60kg
혈액형	B형
취미	이웃 노인이나 아이들과 놀기, 게임 전반, 스노보드

마유즈미 아스마's PROFILE	
신장	172cm
체중	59kg
혈액형	B형
취미	작곡 및 작사, 풋살

사진/왼쪽부터 세노오 타스쿠, 마유즈미 시즈미, 오쿠무라 카에데, 스와 레이지, 치요마츠 반타로, 마유즈미 아스마 협력/Valentine RECORDS 촬영 및 기사/카와라자키 리쿄(호난 학원 신문부)

매호, 호난에 다니는 남학생들을 매회 한 명씩 소개하는 코너. 이번에는 무려 사이세이 학원 스트라이드 부의 스타트 멤버이자, 인기 절정의 댄스& 보컬 유닛 「갤럭시 스탠더드」의 멤버인 6명의 인터뷰에 성공!! 여기서밖에 들을 수 없는 스페셜 대담을 놓치지 마세요♥

───먼저 자기소개를 해주세요!

스와 레이지(이하, 시즈마) : 사이세이 학원 스트 부 부장으로 3학년인 스와 레이지입니다. 잘 부탁해요.

마유즈미 시즈미(이하, 시즈마) : 마찬가지로 부부장을 맡고 있는 3학년인 마유즈미 시즈마라고 합니다.

마유즈미 아스마(이하, 아스마) : 아스마라고해. 작사 및 작곡, 댄스와 스트라이드는 누구에게도 지지 않을 거야.

치요마츠 반타로(이하, 반타로) : 3학년인 치요마츠 반타로. 이름이 기니까 그냥 반짱이라고 불러! 그리고 이쪽의 아스마는 시즈마 씨의 브라더로 2학년이야. 그리고 메짱은 1학년인데 젠틀해.

오쿠무라 카에데(이하, 카에데) : 반짱씨, 제가 할 소개를 뺏으면 어떻게해요!

반타로 : 미안, 메짱! 자, 그럼 다시!

아스마 : 아스마. 작곡 및 작사.

세노오 타스쿠(이하 타스쿠) : 2학년, 세노오 타스쿠입니다. 잘 부탁합니다.

카에데 : 무시하고 넘어갔어!

───EOS 트라이얼 투어가 시작되었는데, 자신의 각오나 주목하고 있는 팀이 있다면 알려주세요.

레이지 : 우승해서 최고의 EOS를 우리들의 안드로메다에게 바치고 싶어.

시즈마 : 그러려면 일단 트라이얼 투어도, 그룹 리그도 물론 결승 토너먼트도 전부 이기고 군요.

반타로 : 당근이지. 퍼포먼스도 말이야!

타스쿠 : 선배들의 의견에 동감입니다.

아스마 : 저요! 자기 의견이 없는 세노오를 잡아 끌고 우승하고 싶습니다!

타스쿠 : 시끄럽데이.

아스마 : 라고 하네요!

카에데 : 저희의 EOS 우승은 당연하지만, 개인적으로 주목하고 있는 팀은 호난이네요!

아스마 : 호난이 아니라 "쿠가"라는 녀석이겠지.

카에데 : 쿠가 씨라고 불러야죠! 쿠가 씨한테 실례잖아요. 제 동경의 대상인데! 아스마 씨테도 이렇게 존대를 해주는데.

아스마 : 오오, 뭐라고 했어?

반타로 : 메짱, 평소에는 젠틀한데, 아스마한테는 아주 매섭구나.

레이지 : 호난이라면 나도 신경 쓰여.

타스쿠 : ………

레이지 : 그녀도 그렇지만, 키치조지 따 앵커 선수도 신경 쓰여.

시즈마 : 1학년인 후지와라 타케루 말이 전에 츠루기야 중학교에 재적했었다고 고.

레이지 : 와, 역시 시즈마. 뭐든 잘 아는 ㄴ

───현재 신곡 레코딩 중이라고 들었는데, 스탠더드의 활동이나 사이세이 스트 부를 는 팬들에게 한 말씀 부탁합니다.

아스마 : 신곡 「갤럭시 스탠드 업」에서는 인 규모의 정열을 담아 작사와 작곡, 댄 러스를 선보일 테니까! 기대해줘!!

반타로 : 신곡은 별이 폭발해서 은하가 b 릴 정도라는 느낌?

시즈마 : 폭발적 생성성 은하를 말하는 ? 신곡도 스트라이드도 꼭 응원해주면 겠습니다.

카에데 : 아직 투어나 그룹 리그가 계 어디서 또 오프닝 세레모니에 신곡을 선 회도 있을지도 몰라. 기대해 주세요.

타스쿠 : 저희는 열심히 노력해서 온 님들 춤추고 달릴 겁니다. 응원해주세요.

레이지 : 퍼포먼스도, 달리기도 봐주는 기쁘게 할 테니까 응원 잘 부탁해.

호난 학원 트라이얼 투어 첫 승리

EOS 트라이얼 투어 첫 시합

격전 끝의 통쾌한 승리

호난월보

제7호

호난학원 신문부

[아기[고양이]의 부모 모집]

☆귀여운 삼색 고양이(♀)입니다. 얼마 전 호난 학원의 수위 아저씨, 모리이 파 씨의 저택 뒤편에서 아기 삼색 고양이를 발견했습니다. 아기 고양이의 부모가 되어주실 분은 수위실을 찾아주세요.

…가 블록에서 치열한 접전을 보이는 「EOS (엔드 오브 서머) 트라이얼 투어」. 우리 호난 학원 스트 부의 첫 시합은 나스 온천을 무대로 한 제2 블록 제1 시합이었다. 상대는 니가타의 나가미네 고등학교 스트 부. 스타트 멤버는 3학년 세 명, 2학년 두 명, 1학년 한 명으로, 주장인 카키쿠라를 중심으로 현재 월등한 실력을 갖춘 팀. 스피츠 중에서도 변수가 많다는 스트라이드지만, 그 중에서도 시합 전의 승패 예상이 …이 갈려 있었던 시합이었다.

제1구간은 1학년 대결. 뛰어난 스타트 대시 실력을 갖춘 호난의 야가미가 스타트에 …패하는 실수도 일어났지만 릴레이션 직전에 나가미네의 고세키가 발목 부상으로 …구간으로의 배턴 터치는 거의 동시에 이루어졌다.

제2구간은 급 커브가 이어지는 테크니컬 코스였지만, 강제적이면서도 힘찬 코너링으로 카키쿠라가 호난의 후지와라를 …입하여 나가미네가 한 걸음 리드하게 되었다. 기나긴 비탈길로 이루어진 [제3구간]은 체력이 좌우하는 곳. 체력 차이만 …도 나가미네의 니이다가 유리하게 여겨졌으나, 호난의 카도와키가 끝까지 버텨주어 몇 미터의 차이를 유지한 채 4구간이 …작되었다. [제4구간]에서는 본 시합의 MVP가 된 호난의 코히나타에 의한 트릭으로 기믹 존을 일직선으로 쇼트 컷 하여 …가미네의 아이자와와의 차이를 단번에 좁혔다. 거의 동시 스타트로 시작된 앵커들의 전쟁터 [제5구간]은 골인 후에 …러질 정도로 열심히 달린 나가미네의 마토리를 호난의 하세쿠라가 이제까지의 팀의 노력을 짊어지고 힘찬 달리기로 …아내어 역전 승리를 거두었다. 두 팀 모두 각 러너의 마음이 관중들에게 전해질 만큼 회장을 울리는 하이터치로 …레이션을 성공 시켰다. 첫 시합에서 쾌거를 이룩한 호난의 다음 대전 상대는 이치죠칸 고등학교(홋카이도). 물론 리포트 …정이므로 기대해 주시길. 시합 후, 각 선수의 인터뷰를 들어보자.

[하세쿠라 군의 말]
「결과적으로는 이겼지만 우리가 넘어야 할 과제가 여러모로 남은 시합이었어……. 일단 결과가 좋으니 다행이야.」

[코히나타 군의 말]
「여, 열심히 했습니다! 아, 아니. 이제 됐구나. 트릭을 잘해낼 수 있기도 한 건 우리 스폰서이기도 한 runruly의 러닝슈즈 덕분이에요. 여러분, runruly를 잘 부탁해요!」

【카키쿠라 군의 말】
「우리는 나름대로 지금 할 수 있는 최고의 실력으로 달렸어. 호난이 그 이상이었다는 것뿐이지. 다음은 절대로 지지 않을 거지만.」

【아이자와 군의 말】
「순은 번뇌로 가득 찬 그 근성을 고치는 게 우선이겠어요. 분하지만 코히나타 씨의 트릭은 솔직히 꽝장했어요.」

【마토리 군의 말】
「아이자와와의 릴레이션은 완벽했고, 나도 전력을 다했어. 후회는 없어. 다음에는 꼭 이겨서 반드시 인기를…….」

STEP 08

**VISUAL NOVEL SERIES
PRINCE OF STRIDE 02**

POINTS
OF VIEW

CHARACTERS

니가타 현립 나가미네 고등학교
스트라이드 부

니가타 현에서 유일하게 스트라이드 부를
두고 있는 나가미네 고교. 스폰서 회사와
지역 주민의 힘찬 응원도 이 팀이 가진
특색이라고 할 수 있다. 주변의 기대는
때로는 선수들의 등을 밀어주기도, 때로는
고민하게 만들 때도 있다.

3학년. 부장이자 전국 규모의
과자 메이커, 카키쿠라 제과의
후계자다. 체격도 좋은데 이상하
게도 존재감이 없는데, 그건
붙임성이 좋아서 그렇지 인망이
없어서 그런 게 아니다.

카키쿠라
켄고
KENGO KAKIKURA

3학년, 릴레이셔너. 존재감이 거의
없는 카키쿠라를 대신하여 팀을
이끄는 큰형 같은 존재. 밴드 활동을
해서 그런지, 가끔 록의 혼을 실은
강한 어조를 드러내기도 한다. 집은
농가. 수확기에는 자진해서 집안
일을 돕는다.

우츠노미야
덴
DEN UTSUNOMIYA

3학년, 러너. 언동, 행동, 생각,
모두가 수수께끼에 싸여 있으나
발은 빠르다. 나가미네 고교에서
무슨 소동이 일어날 때마다
「니이다가 원인이라는 설」이 돌곤
한다. 그리고 실제로 그런 원인의
태반이 니이다이다.

니이다
테루미
TERUMI NIIDA

2학년, 러너. 중학생 때까지 체
조를 하다가 고등학교로 진학한
후 스트라이드로 전향했다. 성
적은 학년 톱. 동시에 이론을 매
우 따지며, 같은 2학년인 마토리
와는 성격이 정반대이다. 그래도
결국은 같이 있을 때가 많다.

아이자와
치카시
CHIKASHI AIZAWA

2학년, 러너. 인기를 얻기 위해 스트
라이드 부에 들어갔지만, 좋은 의미
로 성격이 단순해서 지금은 인기와
승리를 동시에 추구하고 있다.
아이자와와는 죽이 맞지 않지만,
집이 이웃이고 같은 반이기까지 한
질긴 인연을 갖고 있다.

마토리
슌
SHUN MATORI

1학년, 러너. 마토리한테「인기
많아진다」라는 꼬임에 넘어가려
했다. 위세는 좋지만, 사실 매우
끄럼쟁이. 시합 전에 미장원에서
기합이 잔뜩 들어간 헤어스타일로
해달라고 부탁했다가 이렇게
말았다. 본인은 마음에 들어한다.

고세키
고우토
GOUTO GOSEKI

EXTRA INTERVAL

SIDE NANA SAKURA

사쿠라이 나나

「단 선생님의 병문안」

"모두 주목! 아침 첫 특급 뉴스!"

아침 홈룸 시간이 시작되기 전.

신문부인 리코가 교실로 뛰어 들어왔다.

"아, 무슨 일인데?"

"오늘 단 선생님이 감기 때문에 휴가를 내셨대!"

같은 반 남자애들이 "와아, 오늘 국어는 자습이다!"라며 환성
을 질렀다.

"난 쪽지 시험공부도 다 했는데—."

그러고 보니 오늘은 국어 쪽지 시험을 보는 날이었다!

자습 시간으로 바뀌면 나야 좋지만……

"선생님은 괜찮으실까."

"아침에 계시던데."

"응? 단 선생님이 계셨다고?"

"그래. 마주쳤거든."

"후지와라, 그거 선생님의 유령이야……."

"그럼 이미……."

"돌아가신 거 아니거든!"

"단 선생님은 아침에만 해도 학교에 오셨는데, 열 때문에 하도 어지러워해서 학년 주임 선생님이 조퇴시켰대."

"근성…… 있구나."

"그렇게나 쪽지 시험을 치게 하고 싶었던 걸까……."

그리고 방과 후. 동아리 활동의 시간.

모두에게 단 선생님이 휴가를 내셨다는 소식을 알리자, 카도와키 선배가 바로 귀가 준비를 시작했다.

"그럼 오늘 연습은 없는 거네!"

"말도 안 되는 소리 하네!"

"아유무는 참 연습을 싫어하는구나……."

"선생님이 안 계셔도 연습은 할 수 있어요."

"좋았어. 일단 러닝하러 간다!"

"흐으윽……."

"근데 선생님이 휴가를 내셨다니 웬일이래."

"그러고 보니 그러네. 우리 누나만큼이나 튼튼한 줄 알았는데……."

"작년이었나? 인플루엔자가 유행했을 때도 혼자 멀쩡했잖아."

"직원 연수 때 식중독이 발생했을 때도 혼자만 무사했다던가."

"한때 기계로 된 몸을 손에 넣었다는 소문도 돌았지."

"너무해요!"

"그런 선생님이 휴가라니 혹시 심각하게 아프신 거 아닐까요?"

"말기……."

"그런 무서운 말은 하지 마……. 아, 그럼 모두 병문안 안 갈래요?"

"찬성! 우리의 코치님을 내버려 둘 수는 없지!"

"넌 연습을 빼먹고 싶은 것뿐이잖아."

"사쿠라이가 가면 나도 갈래!"

"어떻게 할래, 히스?"

"너희 토모시비 장(莊)이 어디에 있는지 알긴 해?"

"토, 토모시비 장이요?"

"코치가 사는 아파트 이름이야."

"어쩐지 어두운 느낌이……."

"그렇지? *토모시비니까……."

"토모시비 장은 하천 근처에 있어. 러닝 코스 중간에 있으니까 가는 김에 들르면 되겠네."

"네! 하세쿠라 선배, 감사합니다."

"결국 러닝을 하러 간다 이 말이군요…… 흐으윽."

* '토모시비'는 '등불'이라는 뜻.

 "아유무, 파이팅!"

단 선생님의 집은 하세쿠라 선배의 말대로 러닝 코스 중간에 있었다. 요즘 시대에 보기 드문 2층짜리 목조 아파트, 토모시비 장.

"토모시비 장……. 우와아, 이름 그대로야."

"후지와라가 더 좋은 집에서 살고 있는 것 같지 않냐?"

"딱히 그렇지도 않아요."

"고등학생이 방 세 칸짜리 집을 빌려서 살면서 뭐가 그렇지도 않다는 거냐! 선생님께 방 한 칸 드려."

"……징그럽게."

"단 선생님은 왜 이런 곳에서 사시는 걸까."

"나쁜 여자한테 속아서 거액의 빚을……."

"네에?!"

"그걸 믿냐. 코치는 여기에서 학생 시절부터 살았대."

"그럼 선생님은 오랫동안 이 동네에서 사신 거네요."

단 선생님은 본인 이야기를 잘 안 한다. 그래서 그 이야기는 금시초문이었다.

"그럼 이제 가 볼까."

"선생님은 분명 기뻐하실 거야. ……어라?"

"! 배, 백!"

앞서 가던 하세쿠라 선배와 코히나타 선배가 엄청난 속도로 되돌아왔다.

"야, 숨어!"

 "갑자기 왜 그래요?"

"아무튼 빨리 숨기나 해."

　나는 선배들한테 떠밀리다시피 하여 골목길로 몸을 숨겼다. 목을 빼며 아파트 쪽을 엿보려고 했지만…….

　6명이 숨으려고 구석에 몸을 구겨 넣는 바람에 저쪽이 제대로 보이지도 않았다.

"무, 무슨 일이라도?"

"코치의 집에서 누군가가 나왔어."

"여, 여자가 나왔어!"

"여자요?!"

"그것도 미인이!"

"미인?!"

"아유무의 상상 속 악녀가 드디어 현실로!"

"얼굴은 못 봤잖아."

"분위기가 그렇잖아요! 저 상황에서 미인이 아니면 이상하죠!"

"쉿! 들키겠어."

"으어어—! 단 선생님…… 어느 틈에……!"

"왜 선배가 화를 내는 거예요?"

"선생님은 분명 이쪽 사람일 줄 알았는데."

"전혀 애인이 있을 것 같지 않았으니까!"

"애인이 있는데 매일 트레이닝복만 입고 학교에 나올 리가 없잖아!"

"상대는 누구일까요?"

"혹시 우리 학교 선생님?"

"하지만 풍성한 롱 헤어스타일의 선생님은 없는걸."

"코히나타 공, 역시 관찰력이 대단하구려!"

하세쿠라 선배가 슬슬 움직이기 시작했다.

"선배, 어디 가려고요?"

"문병은 맡길게. 난 여자를 쫓겠어."

"어, 하지만."

"사쿠라이, 우리는 알 필요가 있어. 단 선생님의 집에 미인이 드나들다니 역시 이상해."

"그렇지 않아요. 선생님도 결혼 적령기잖아요."

"내가 보기에 코치는 분명 속고 있어."

"바로 그거죠. 이대로 엄청 비싼 보석 같은 걸 강제로 사게 될지도 모른다고요! 그러니 저 여자의 정체를 알 필요가 있다 이 말씀."

"그런 말도 안 되는……."

"오, 웬일로 죽이 맞는구나, 카도와키."

"그렇군요, 부장님."

하세쿠라 선배와 카도와키 선배가 손을 덥석 잡았다.

"그럼 바로 착수합시다."

선배 두 사람은 사이좋게 그 여자의 뒤를 쫓아갔다.

"아주 신이 났네……."

"그러게……."

"저렇게 되면 어쩔 수 없지. 우리는 선생님의 병문안이나 갈까."

우리는 낡은 철 계단을 올라가서 선생님의 집 앞에 섰다.

초인종도 없고, 문도 잠겨 있지 않았다. 가만히 살펴보니 집도 매우 낡았다.

"단 선생님—."

"대답이 없네⋯⋯."

"헉, 이미 자객이 손을 쓴 뒤가 아닐까!"

"저기, 코히나타 선배. 지금은 카도와키 선배가 없어서 만담에 리액션을 못 해요."

"칫—."

"가자."

후지와라가 문을 열고 단 선생님의 집 안으로 들어갔다.

"실례하겠습니다⋯⋯."

방 안으로 들어서니 독특한 향기가 났다.

"아, 헌책방 냄새다."

나는 이 냄새를 꽤 좋아한다.

"책이 산처럼 쌓여 있다니, 안 어울려—."

"아니, 국어 선생님인데 당연하지."

"⋯⋯월간 스트라이드가 한곳에 모여 있어."

"그것도 창간호부터 전부. 굉장해!"

작은 소반 위에는 스포츠 드링크와 레토르트 죽. 작은 냄비가 있다.

"이것은! 그 여자가 만든 걸까!"

 "맛있는 냄새가 나네. 수프? 맛있겠다!"

 "먹지 마, 야가미."

 "안 먹어."

 "미인에다가 가정적이라니……. 이대로라면 선생님은 한 방에 넘어가겠어!"

 "아, 선생님이다."

수많은 하드커버 책들과 스트라이드 책, 자료 사이에서 이불을 덮은 선생님을 발견했다.

이마에는 냉각 시트.

모두가 소란을 떠는 와중에도 선생님은 규칙적인 숨소리만 내며 잠들어 있었다.

 "저것 좀 봐!"

야가미가 가리킨 것은 베란다에 내걸린 빨래.

건조대에 잔뜩 걸린 단 선생님의 트레이닝복이 눈에 들어왔다.

 "전부 똑같은 트레이닝복이야."

 "선생님은 같은 트레이닝복을 여러 벌 가지고 계셨구나……."

 "계속 한 벌만 입고 사시는 줄 알았어."

 "나도."

 "우리 반 애들 대부분이 그런 줄 알던데."

 "모두에게 꼭 알려 줘야 해. 안 그러면 선생님이 너무 불쌍하잖아."

야가미가 어떤 책에 눈길을 주었다.

 "이거 앨범인가 봐."

"우와—, 학생 때의 선생님이다! 학교 체육복을 입고 계셔!"

"……젊다."

"아앗, 그렇게 몰래 보면 안 되는데."

"와, 굉장히 예쁜 사람하고 같이 찍은 사진이 있네."

"이러면 안 된다니까!"

앨범을 낚아채어 페이지를 닫았다.

젊은 시절의 선생님…….

좀 궁금하긴 했지만, 내가 먼저 그러지 말라고 했으면서 앨범을 볼 수는 없는 노릇이었다.

"선생님이 안 일어나시네."

"차라리 깨울까."

"주무시게 그냥 두자. 편히 쉬시면 빨리 나으실 거야……."

우리가 방을 나서려고 할 때, 선생님이 천천히 눈을 떴다.

"……."

"죄송합니다, 선생님! 많이 시끄러웠죠…….."

"……왜 이리 늦었어요, 어머니…….."

"어머니?!"

"푸흑."

야가미가 품 하고 웃음을 터뜨렸다.

단 선생님은 아직도 잠이 덜 깬 것 같았다.

"……."

"이제 수수께끼가 풀렸네! 그러니까 아까 그 여자 분은 선생님의 어머니셨구나!"

"그럴 수가."

"엄청 동안이었는데."

"그렇게나?!"

단 선생님은 안경을 끼고, 벌떡 몸을 일으켰다. 잠옷도 트레이닝복이었다.

"너희가 어쩐 일이지?"

이 상황에서 냉정한 한마디.

선생님은 이제 완전히 평소의 어조로 돌아왔다.

"선생님!"

"살아계셨다!"

"당연하지!"

"……뭐 하러 왔지?"

"저, 저어, 주무시는 데 방해하려는 건 아니었는데……."

"……문병이요."

"문병……?"

선생님은 차례로 우리의 얼굴을 보더니 고개를 숙였다.

"고맙다. 걱정하게 만들었구나."

"아, 아니에요. 정말 그냥 온 것뿐이라……."

"괜찮으신 것 같아서 다행이에요!"

"자고 나니까 훨씬 낫군."

"기계로 된 몸은 참 편리하네요."

"선생님, 수프 드실래요?"

"너희가 준비했나?"

"아니요. 선생님의 여자 친구분이 만들고 가신 거 아니에요?"

"여자 친구?"

"에이, 왜 시치미를 떼세요! 아무한테도 말 안 할게요!"

"짐작 가는 사람이 없는데……."

"아, 혹시."

나는 자신만만한 표정으로 말했다.

"선생님…… 혹시 요즘 학 같은 동물을 구해 주거나 하지는 않으셨어요?"

"!"

"이런."

"상상해 버렸어……."

선생님은 수프를 먹고 다시 잠이 들었다.

수프 맛을 보고, 수수께끼의 그 여자가 누군지 알아낸 것 같았다. "그 녀석이군."이라는 한마디만 남기고 그 외에는 아무것도 알려 주지 않았다.

우리는 살며시 아파트를 나왔다.

마침 하세쿠라 선배와 카도와키 선배가 돌아온 참이었다.

"정체는 알아냈어?"

"중간에 택시를 타고 가 버렸지 뭐야."

"그거 분명 알아차렸던 걸 거야……."

"운전기사 아저씨한테 앞에 가는 차를 쫓아가 주세요! 하면 되는데."

"그런 짓을 어떻게 하냐."

"다이안 누나 이름을 꺼내면 공짜로 태워 주지 않을까?"

"넌 우리 누나를 무슨 마피아인 줄 아나 본데."

"너희는 무슨 단서라도 찾았어?"

"안 가르쳐 줬어요."

"독하네."

"미인에다가 요리도 잘하고, 선생님을 깨우지도 않고 살며시 사라지는 배려까지 할 수 있는 여자였다고!"

"너무 완벽하잖아!"

"어이하여 토모시비 장의 미스터 단 선생님한테 그런 퍼펙트 우먼이……."

"할 줄 아는 게 국어와 스트라이드밖에 없는데!"

"스트라이드만 할 수 있으면 난 그걸로 충분해."

"헉, 선생님도, 후지와라도 혹시 그 한 우물만 파는 성실함이 인기의 비결……!"

"이 무슨 맹점! 인기의! 맹*……!"

"으윽!"

"아얏, 코히나타 씨가 혼신의 개그보다 성실함을 택했다! **기다리게, 코히나타 씨! 기다리게!**"

"……그럼 다시 러닝이나 할까."

"……네."

* 일본어로 인기 있다(모테루)와 맹점(모우텐)의 발음 유사성을 이용한 말장난을 하려다 그만둔 것.

"다녀왔습니다!"

"어서 와, 나나. 오늘도 연습 고생 많았어."

"에헤헤, 배가 너무 고프다."

"자, 채소 수프. 만들어 봤는데 먹을래?"

"응, 먹을래, 먹을래!"

사쿠라 언니의 채소 수프는 따듯하고 그리운 맛이 났다.

EXTRA INTERVAL

SIDE ASUMA MAYUZUM

마유즈미 아스마

「아스마의 고민」

마유즈미 아스마는 고민에 빠졌다. 사이세이 스트라이드 부원으로서가 아니라 댄스&보컬 그룹, 갤럭시 스탠더드의 마유즈미 아스마로서 깊은 고뇌에 빠진 것이다.

 "고민……. 끙끙거리다……. 신음………… Singing! **안 되겠어—!**"

머리를 쥐어뜯는 아스마.

 "으어어—! 필이 안 와—."

 "혼자서 웬 난리를. 무슨 일이에요?"

 "카에데구나. 네가 내 고통을 어찌 알겠냐."

 "그거 저도 동감이에요!"

 "뭐가 **이에요♥** 냐! 좀 이해하려고 해 봐. 좀 더 다가와 보라고.

이건 갤럭시 스탠더드 전체의 문제라고.”

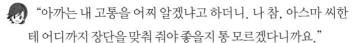 “아까는 내 고통을 어찌 알겠냐고 하더니. 나 참, 아스마 씨한테 어디까지 장단을 맞춰 줘야 좋을지 통 모르겠다니까요.”

“one for all, all for one이라고 하잖아.”

“갑자기 웬 영어예요? 그래서 무슨 일인데요?”

“있잖아, 이렇게 영혼을 뒤흔들 만한 가사가 좀처럼 생각이 안 난단 말이야!”

아스마는 갤럭시 스탠더드의 작사 담당. 현재 8기 멤버가 된 이후로 발매된 곡들 중 몇 개는 아스마가 지은 가사다. 다음에는 작곡에도 도전해 보겠다며 의욕을 드러내는 중이었다.

“아아, 창작자들이 겪는다는 슬럼프! 제법이네요!”

“너 은근 열 받게 하는구나.”

“그러고 보니 레이지 씨가 아스마 씨의 다음 가사는 기대한다고 했어요.”

“아, 정말? 그 사람한테 그런 말 들은 건 처음이니! 완전 감동.”

“아―. 하지만 꽤 압박감도 드는걸……. 그것도 ‘다음 가사’라니. 은근히 ‘지금 가사는 아직 멀었다’ 라는 뉘앙스가 느껴지잖아. 이거 열심히 해야겠네.”

“그건 제가 덧붙인 부분이에요.”

“그런 걸 멋대로 덧붙이냐! 기왕 하려거든 거짓말이라도 좋으니까 좀 더 희망적으로 부풀려 말하라고.”

“그러니까 레이지 씨가 기대한다는 얘기를 덧붙여 준 거잖아요.”

"젠장—, 내 감동을 돌려줘!"

아스마가 내던진 악보를 카에데는 쓱 피했다.

"니들은 맨날 신나서 좋겠네."

"아, 시끄러웠어요? 죄송해요."

"됐어, 됐어. 우리가 먼저 자리를 잡은 건데 뭐."

세노오 타스쿠는 컵 두 개를 들고 있었다. 컵에서는 따듯한 김이 솟아올랐다.

"아, 혹시 절찬 작사 중인 나한테 기운 내라고 주는 간식? 눈치가 빠른걸."

"둘 다 내 끼다."

오른손에 든 따듯한 우유를 왼손에 든 에스프레소 위에 부었다. 컵 안에서 향기로운 카페라테가 만들어졌다.

"아악—, 이럴 때 그런 헷갈리는 짓 좀 하지 마. 그리고 교토 사람이면 녹차나 마시라고."

"엄청난 편견 아이가."

"녹차가 얼마나 맛있는데. 잡스럽게 취급하지 마세요."

타스쿠는 혼자서 라테를 마셨다.

"하아, 세노오. 너 할 일 없으면 부탁 좀 들어줄래? 레이지 씨한테 뭐 좀 물어보고 오면 좋겠는데."

"싫데이. 알아서 가그라."

"내 가사를 레이지 씨가 어떻게 생각하고 있는지 진심을 듣고 싶단 말이야."

"뭐라꼬? 그게 진짜로 듣고 싶나?"

 "당연하지."

 "물어서 뭐할라꼬?"

 "칭찬이라도 받으면 엄청 의욕이 날 테니까."

 "몬 받으면?"

 "그러면 다음에 더 잘하려고 의욕을 내겠지."

 "그게 그거잖아요."

 "그래도 신경 쓰인다고."

"그게 뭔 짓이고."

"……니 가사가 진짜 별로면 그 레이지 씨가 그냥 놔둘 리가 없
지 않나."

 "……."

 "내는 니 가사를 별로 안 좋아한다만."

 "야."

"그라도 레이지 씨가 인정한 기면 우리는 노래하는 기 맞다. 그
게 다다."

　타스쿠는 마시던 라테를 놔두고, 문 밖으로 쓱 나갔다.

 "헤헤…… 뭐냐 쟤."

 "뭘 히죽거려요? 칠칠치 못하게."

 "넌 아무것도 모르는 구나, 카에데. 이 얼굴은 앞으로 전쟁터
로 향하는 용감한 전사와 같다고."

 "네에……?"

 "어떻게든 해 본다는 뜻이야."

221
PAGE

ASUMA MAYUZUMI
EXTRA INTERVAL

PRINCE OF STRIDE
TITLE

 "또 거창한 타이틀을……."

가사가 적힌 종이를 집어 들며 타스쿠가 말하자, 옆에서 레이지가 그걸 쓱 들여다 보았다. 타스쿠는 레이지가 보기 편한 위치로 옮겨 주었다.

 "「갤럭시 스탠드 업」? 무슨 뜻이야?"

 "의미를 따지자면……."

 "지금 생각하는 거예요?"

 "은하까지 휩쓰는 우리들의 '정열'!"

 "오, 펑키한데, 아스마!"

 "레이지 님, 어떠신가요?"

 "아스마다워서 좋은데. 그런 면이 참 마음에 들어."

 "아싸! 감사합니다~~~~!!"

아스마가 승리의 포즈를 취했다. 그러면서 휙 내린 팔꿈치가 카에데의 옆구리를 직격하는 바람에 아스마는 카에데의 무시무시한 설교 공격을 받게 되었다.

EXTRA INTERVAL

SIDE HOZUMI KOHINATA

코히나타 호즈미

「걱정 많은 두 사람」

기분 좋은 휴일 대낮.

코히나타 호즈미는 혼자 공원을 산책하는 중이었다.

가로수들이 선명한 에메랄드그린색의 잎을 매달고 있었다.

 "와아, 예쁘다."

평소 이 공원을 산책할 때는 이곳저곳으로 뛰어다니는 동생들을 살피기 바빠서 걸음을 멈추고 경치를 즐길 여유도 없었다.

오늘 동생들은 어머니와 함께 어린이 뮤지컬을 보러 외출했다. 원래는 호즈미가 데리고 갈 예정이었지만, 마침 쉬는 날이었던 어머니가 가고 싶어 했기에 그 자리를 양보했다.

공원을 빠져나가자 부드러운 커피 향기가 풍겨 왔다.

 "간식이나 먹을까ㅡ. 어라……? 이 카페는 항상 붐비던 장소

인데.”

인기가 많던 카페의 테라스 자리가 텅 비었다.

“단체 손님이 마침 빠져나가기라도 한 건가? 와아, 잘됐다. 제일 좋은 자리를 차지해야겠다—…… **으아아악!**”

그곳에 있던 건 틀림없이 귀신이었다!

……가 아니라.

“……여어, 호즈미. 마침 잘 왔다.”

하세쿠라 히스가 엄청나게 퉁명스러운 얼굴로 앉아 있었던 것이다.

“히스? 무슨 일이라도 있어?”

“딱히 없는데.”

‘이거 척 봐도 기분이 안 좋다는 건데…….’

당장에라도 맹수가 으르렁거리는 소리가 들릴 것만 같았다.

‘아하, 그래서 오늘 카페가 이렇게 텅텅 비었구나. 아주 영업 방해네…….’

“역시 오늘은 카페에서 쉴 기분이 아니네—. 히스, 그럼 다음에—.”

“호즈미.”

“히익!”

“일단 앉아.”

히스가 발로 의자를 턱 밀어 호즈미 쪽으로 보냈다.

‘이, 이렇게 얼굴을 구긴 사람하고 같이 있기 싫은데!’

“왜 그래?”

225
PAGE

HOZUMI KOHINATA
EXTRA INTERVAL

PRINCE OF STRIDE
TITLE

그러나 히스의 눈빛에 져서 그냥 자리에 앉고 말았다.

그래도 커피 값은 히스가 내주었다.

'나도 참 겁쟁이라니까⋯⋯.'

"⋯⋯."

'표정도 험악한데 아무 말도 안 하니 더 무서워!'

호즈미는 스마트폰을 꺼내어 카도와키 아유무에게 SOS 메시지를 보냈다.

「카도와키 공, SOS! 바로 공원에 있는 카페로 와 주게나.」

몇 초 후, 눈을 휘둥그렇게 뜬 나스링 일러스트 이모티콘과 함께 아유무의 답신이 도착했다.

「코히나타 공이 위기에 처했다면 바로 가겠소! 무슨 일이신가.」

「완전히 기분이 바닥을 치는 히스에게 붙잡히고 말았어~!」

「소인, 지금 자리를 비웠소이다.」

'메일인데 뭐가 자리를 비웠다는 거니! 아유무!'

그리고 아유무에게서 더 이상의 문자는 오지 않았다.

"히스, 나한테 무슨 할 말이라도 있어?"

"음, 너도 알고는 있겠지만."

"⋯⋯나스 시합 때의 일 때문에?"

각오하고 한 번 말을 꺼냈다.

나스 전의 제4구간. 난간을 발판 삼아 기다란 지그재그 계단을 단번에 뛰어내렸다. 시합에는 이겼지만 상당히 위험한 플레이였다.

 "그래……. 그때 내 속이 얼마나 탔는데."

 "미안해……."

 "다칠까 봐 걱정이지."

 '히스는 전에 다친 적이 있으니까……. 그래서 더욱 민감하게 구는 거겠지.'

 "조심할게. 이제 다시는 안 해."

 "네가 항상 열심히 기믹 연습하는 건 알고, 능숙하다는 것도 알아."

 "응."

 "하지만 너를 대신할 사람은 아무도 없어. 누구 하나 다치기만 해도 호난 스트부는 끝장이야."

히스의 퉁명스러운 얼굴에 부드러운 미소가 걸렸다.

HOZUMI KOHINATA
EXTRA INTERVAL

 "그러니까 안전만큼은…… 부탁한다."

히스는 고개를 깊게 숙였다.

 "히, 히스, 그렇게 머리 숙일 것까지야!"

 "……음, 어쨌든 이건 넘어가고……."

 "바로 넘어가는 거냐!"

 "문제는 또 하나 더 있어."

히스의 표정이 험악하게 변했다.

 "아직도 뭔가 남은 거야~?!"

그때, 자동차 엔진 소리가 나더니 굉장히 화려한 오픈카가 드리프트를 하며 들어왔다.

PRINCE OF STRIDE
TITLE

 "와아— 이니셜 D 같다……."

브레이크 소리를 울리며, 오픈카가 카페 앞에 멈췄다.

차와 마찬가지로 매우 화려한 여자가 두 명, 운전석과 조수석에서 내렸다.

 "왔네, 이니셜 D 같은 문제가."

차에서 내린 여자들, 그건 바로…… 히스의 누나, 다이안과 쇼나였다.

"어머, 호즈미."

"우와아, 오늘도 굉장하네요."

"뭐가 우와아, 라는 거니."

둘은 주문을 마치고 같은 테이블에 앉았다.

다이안은 카푸치노. 쇼나는 캐러멜 화이트 쇼콜라 라떼 큰 것.
모델인데 이런 걸 마셔도 괜찮을까…….

 "추가 시험은 괜찮았다고?"

나스 시합 전에 있었던 중간고사의 결과가 발표되었던 것이다.

"오자마자 그것부터 묻냐. ……아무튼 덕분에 괜찮았어."

"평소에 공부를 해 놓으면 이런 일이 없잖아."

'히스가 혼나고 있어…….'

"……."

'날 째려봤어!'

"다이 언니가 얼마나 걱정했는데."

"당연하지. 아빠랑 엄마가 해외에 있는 동안은 내가 보호자니까."

"알았어, 알았다고. 열심히 공부할게."

229
PAGE

HOZUMI KOHINATA
EXTRA INTERVAL

PRINCE OF STRIDE
TITLE

 "그리고 너희는 대신할 사람이 없다고. 한 명이라도 낙제를 하면 스트부는 출전 불가니까."

 "괜찮다니까. 추가 시험은 낙제점보다 10점 더 받았거든."

 "겨우 10점!"

 '히스도, 누나도 걱정이 많구나……. 역시 남매다.'

 "호즈미, 뭘 웃냐."

 "뭐? 내가 웃었어?"

 "아주 실실거리며 웃던데. 내가 혼나는 걸 보니까 그렇게 재밌냐?"

 "오해야! 누명이야!"

다이안과 쇼나가 자리에서 일어났다.

 "그건 일단 넘어가고, 가자."

 "남매가 세트로 넘어가는구나!"

쇼나가 호즈미의 팔을 붙잡았다.

 "어디로 간다는 거예요?"

 "말 안 했니? 이제부터 촬영하러 가야지."

 "그런 말을 언제 했다고. 못 들었는데요!"

 "알려 주면 도망갈 거잖아."

 "그래서 히스가 그렇게 표정을 구겼구나……."

 "커피 쐈잖아."

 "커피를 쏘는 것만으론 부족하다고!"

쇼나와 히스에 의해 양쪽에서 붙들린 호즈미는 그 화려한 차량 뒷좌석에 강제로 타게 되었다.

"저어, 촬영이라는 건 혹시……."

"호즈미가 왔으니까 여성용 제품 촬영도 할 수 있지."

"역시 여장이구나――!"

히스는 이미 달관한 표정이었다.

촬영 스튜디오를 향해 차가 달리기 시작했다.

"여성용이라면 쇼나 씨가 촬영하면 되잖아요……."

그때, 호즈미의 시야에 보도를 달리는 후지와라 타케루의 모습이 들어왔다. 트레이닝복 차림으로 조깅을 하는 중이었다.

"타케룽! 구해 줘―!"

"…………."

"이쪽을 봤는데도 무시하다니!! 저기, 타케루우웅―――!!"

순식간에 사정을 파악한 모양이다. 역시 놀라운 상황 판단력이었다.

"전 이쪽이라서."

"방향 전환이라니! 엄청 깔끔하게 커브를 돌았어!"

"칫, 놓쳤군."

"타케룽―! 컴백―――!"

"자자, 이제 포기하렴."

"모델 일을 하는 것도 스폰서가 요구하는 조건이니까."

"그야 그렇지만."

"그리고 내가 여장하는 것도 아닌데 뭐."

"너무해!"

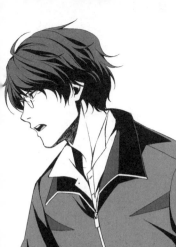

호난 학원 고등학교

나가미네 고등학교를 물리치긴 했지만, 그 승리 방식에 막연한 불안을
느끼는 히스. 아직도 서로에 대한 응어리가 맺힌 상태인 리쿠와 타케루.
한편 나나는 릴레이셔너로서의 능력을 조금씩 발휘해 나가는데. 다음
시합을 향해, 팀의 진정한 실력이 심판대에 오른다!

단 유지로
YUJIRO DAN

호난 스트라이드 부의 코치. 엄격하기로 유명하지만, 부원들의 성장을
누구보다도 진심으로 염려하고 생각한다. 그래서 스트라이드 협회의
방식에 납득을 하지 못하기도 한다.

PRINCE OF STRIDE 02 DIGEST

고교 스트라이드 동일본 대회 「엔드 오브 서머」의 우승을 향해 각지에서 개최되는 트라이얼
투어에 참전한 호난. 제1 스테이지인 나스에서 벌인 격전의 결과, 나가미네 고교에 간신히
승리. 그리고 운명의 라이벌, 사이세이와의 예기치 못한 만남——.
여름의 정점을 향해 각 학교의 열정이 가속도를 더한다!

END OF SUMMER '17
엔드 오브 서머'17

전국의 고등학생들이 동경하는 스트라이드와 문화가 함께하는 대대
적인 이벤트. 대형 스포츠 메이커 등의 지원으로 유지되고는 있지만,
현장의 실제 운영은 「일본 스트라이드 협회」가 맡고 있다. 협회는 출
전교의 관리, 경기 규칙 이외에도 각 시합에서 사용되는 기믹의 선정,
코스 조정 등의 업무도 수행한다.

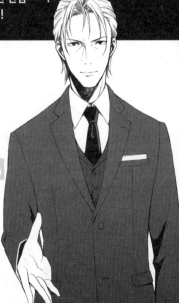

쿠로베 카몬
KAMON KUROBE

일본 스트라이드 협회의 이사장. 본인도 적극적으로 현장에 나가
고등학생들과 교류하곤 한다. 스트라이드에서 매우 드문 여자 릴레이셔
너인 나나에 대해 듣고 호난 팀 앞에 나타난다.

PRINCE OF STRIDE 02 STAFF

기획·원작/디자인 웍스: 소가베 슈지[FiFS]

텍스트: 나가카와 나루키

캐릭터 디자인: 노노 카나코[FiFS]

일러스트 제작: FiFS

북 디자인·로고 디자인: 우치코가 토모유키 [CHProduction

디자인·DTP: 츠노다 케이스케, 토미하타 코우지

프로듀스·연재: 전격 Girl'sStyle [ASCII MEDIA WORKS]

편집: 모리모토 쇼코, 요시다 노리코

Special Thanks : 이와자카 다이스케[Rejet],
　　　　　　　 노자와 에리[Rejet], 이이지마 나오키,
　　　　　　　 이마이 츠미테루히코, 요시다 치호, 오소

Continue to

나스에서의 시합 후, 사이세이 학원 멤버들과 마주친 나나 일

놀랍게도 그들도 같은 호텔에서 하루를 묵는다고 한다.

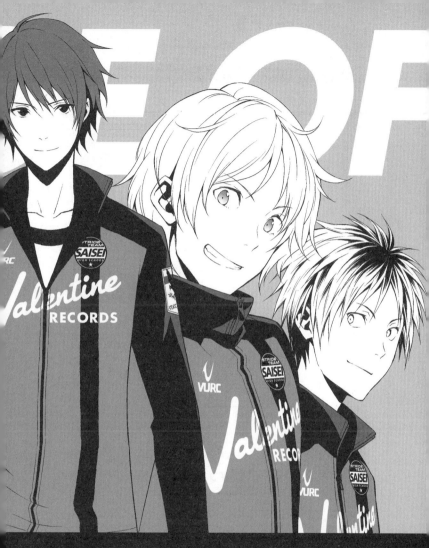

the NEXT STEP!

온천에서 깜짝! 탁구에서 털썩?! 유니폼을 유카타로 바꾸고,
두 학교의 뜨거운 접전이 시작될…… 지도?

색인	용어	해설
아	어웨이	영어로 「떨어진 곳에서」라는 의미를 가진 단어. 스트라이드만이 아니라 스포츠에서는 적진이나 그런 분위기를 가진 장소를 가리킨다. 반대로 자신의 진영은 홈이라고 부른다.
	아웃 인 아웃	자동차 레이스나 육상 경기에서 사용되는 코너링 주법. 커브 바깥에서부터 들어가, 안쪽을 통과하여 다시 바깥으로 빠져가면서 달린다. 코너링의 부담이 줄며 속도를 붙일 수 있다.
	인터벌 러닝	육상 경기 등에서 이루어지는 지구력 트레이닝법. 한계까지 스피드를 내는 달리기와 물 흐르듯 완만한 페이스의 달리기를 교차로 반복하여 심폐기능을 향상시킨다.
	익스트림	「과격」, 「극한」이라는 의미를 가진 영어 단어. 스트라이드에서는 주로 코스의 사양이나 달리기가 가혹하거나 과격할 때, 이 표현을 사용한다.
	S자 · 헤어핀 커브	도로의 형태를 가리키는 일반 용어. 되접어 꺾는 급커브를 머리핀 형태로 비유하여 헤어핀 커브, 급커브가 교대로 이어지는 길을 S자로 빗대어 S자 커브라고 부른다.
	엔드 오브 서머	EOS의 대회 로고! **END OF SUMMER** 동일본 고교 스트라이드의 최고를 가리키는 대회. 통칭 「EOS」. 일반적인 동아리 활동에서 시작하는 대회와는 비교할 수 없을 정도로, 상업적인 쇼업이 이루어진다. 또한 스트라이드의 대회를 축으로 한 복합적인 라이브 이벤트라는 면모가 강하다. 트라이얼 투어, 그룹 리그에서 승리하면, 결승 토너먼트에 출전할 수 있다.
	EOS(엔드 오브 서머) 트라이얼 투어	각지에서 4개 팀 1개 블록마다 전원 시합제로 이루어지는 경기. 블록 안에서 상위 2위 이내의 성적을 거두면 「EOS 그룹 리그」에 출전할 수 있다.

S자나 헤어핀 커브에서 스피드를 떨어뜨리지 않고 달리기 위해서는 아웃 인 아웃의 코스 확보가 유용하다!

리코 메모

스트라이드가 본격적으로 시작된 것은 지금으로부터 8년 전. 그리고 그 연대에 설립 및 활약했던, 초기의 고교 스트라이드 4개 팀은 「오리지널 포」라고 불러.

『스트라이드』 완전 정복 가이드! ②

「스트라이드」란······

시가지의 거리를 한 명 당 약 400m씩 전력으로 달리며, 사령탑(릴레이셔너)의 지시에 따라 러너 5명이 릴레이를 하는 익스트림 스포츠입니다!

Q 코스는 도로의 어디를 달리면 되는 건가요? (1학년 여자)

A. 코스 내부라면 어디를 달려도 괜찮아.

스트라이드는 시가지 내부를 달리니까 일반적인 육상 경기와는 달리 세부적으로 정해진 트랙이나 레인이 존재하지 않아. 역전 경주의 코스와 비슷하지만, 역전 경주보다는 좀 더 융통성이 있는 이미지야. 예를 들면, 도로를 건널 때는 그대로 건너든, 육교를 건너든 뭐든 괜찮아. 게다가 기믹 존의 내부라면 쇼트 컷도 가능해.

Q EOS 투어는 뭔가요? EE(좋은) O(온천) S(찾는) 투어? (3학년 남자)

A. 고교 스트라이드의 제일 큰 경기의 일부야!

동일본에서 최고의 고교 스트라이드 팀을 정하는 대회가 「엔드 오브 서머」, 통칭 「EOS」야. 그 명칭대로 여름 막바지에 개최를 하지. 투어라고 하는 건 지방에서 열리는 리그전에 참전하는 건데, 여기서 승점을 획득하면 EOS 예선에 진출할 수 있어. 여행은 아니지만 다양한 곳을 갈 수 있어서 즐거워!

Q 스트라이드에도 파울(반칙)이라든가 레드카드(실격 퇴장) 같은 게 있어요? (1학년 남자)

A. 파물과 파물에 의한 반칙패가 있어.

스트라이드는 익스트림 스포츠이기 때문에 다른 스포츠와 비교하면 세이프의 허용 범위는 넓을지도 몰라. 자신의 달리기로 상대의 주행을 막는 것도 경기의 하나이기도 하니까. 다만 고의적으로 상대를 다치게 하는건 반칙이야. 조금 과격하긴 하지만 스포츠맨십은 따르지.

Q EOS 트라이얼 투어는 한 번 패배하면 끝인가요? (2학년 여자)

A. 리그전이다. 상위 2위 안에만 들어가면 문제없지.

트라이얼 투어는 고교 스트라이드 대회 「EOS」 결승 토너먼트와 그 예선이 되는 그룹 리그에 진출하기 위한 것으로, 말하자면 예선의 예선이지. 4개 팀, 1개 블록 전원이 시합제로 경기가 이루어지고, 상위 2개 팀이 그룹 리그에 진출한다. 그러니까 반드시 전 경기에 승리해야 할 필요는 없지. 물론 전부 승리하면 좋다만.

색인	용어	해설
하	피치	속도. 스트라이드에서는 같은 거리를 달리는 필드 경기보다도 코스 형태나 상대 주자에 맞추어 그 자리에서의 피치 변경(달리는 속도 조절)이 필요하다.
	페이크	상대를 속이기 위한 동작. 페인트와 같음. 스타트를 하는 척 하는 행위 등이 이에 해당한다. 릴레이셔너가 가짜 GO 사인을 내는 속임수도 페이크의 일종.
	플립	트릭(기술)의 일종. 공중 일회전. 속도를 겨루는 스트라이드에서는 실용성이 낮지만, 〈화려한 기술〉로서는 인기가 높다. 종류는 「프런트 플립」, 「백 플립」, 「사이드 플립」 등이 있다.
	프리시전 점프	트릭의 일종. 목표로 하는 지점에 정확히 착지하는 기술. 레일에서 레일로 뛰는 것을 레일 프리시전 점프, 고저차가 있는 장소로 뛰는 것을 갭 점프라고 부른다. 미끄럼 방지 기능이 있는 특별 신발!
라	리커버	「되찾다」, 「수복」 등의 의미를 가지는 영어 단어. 「리커버리」와 동의어. 스트라이드에서는 자신이나 앞 주자의 뒤처진 거리나 실수를 만회하려는 경우에 사용된다.
	레일	볼트 연습용 기자재의 명칭. 또한 수평으로 설치된 가느다란 막대 형태의 기믹의 총칭. 철봉이나 난간, 가늘고 긴 발판 등도 레일이라고 부른다. 레일

참고로 사이세이 학원 스트 부의 레귤러는 반드시 「갤럭시 스탠더드」로서의 연예계 활동과 양립할 의무가 있다. 굉장해! 그리고 지금 멤버는 8대째라고 해.

용어	해설	색인
EOS(엔드 오브 서머) 그룹 리그	EOS의 예선. 트라이얼 투어에서 해당 블록 2위 이내인 총 16개 팀이 4개의 블록으로 나뉘어, 전원 시합제로 경기를 한다. 블록 상위 2위 이내가 결승 토너먼트에 진출한다.	아
EOS(엔드 오브 서머) 결승 토너먼트	트라이얼 투어의 그룹 리그에서 상위 성적을 거둔 8개 팀으로 이루어지는 토너먼트 (승자 진출 경기) 전. 이것으로 동일본 고교 스트라이드 팀들 중 1위가 결정된다.	
기믹 존	**돌계단도 기믹이 되곤 한다!** 코스 안에서 기믹(장해물)이 설치된 장소. 존의 돌파 방법은 자유. 존의 내부라면 우회나 쇼트 컷도 허용된다.	카
스타팅 블록	육상 경기에서 크라우칭 스타트를 행할 때 사용되는 기구. 경사가 달린 발판을 걷어차며 스타트를 하기 때문에 순발력이 높아진다. 블록 각도는 조정 가능.	
스트라이드 협회	정식 명칭은 「공익재단법인 일본 스트라이드 협회」. 국내의 경기 스포츠로서의 스트라이드 보급, 강화, 육성을 목적으로, 대회의 개최 및 관리 등의 업무를 한다.	
세트	레이스 스타트까지의 신호 「On your mark, get set(위치에서서 준비)」에 해당하는 것으로, 제 2 주자 이후의 스타트 지시. 「GO」가 나오면 언제나 달려나갈 수 있는 자세이다.	
세리머니	**승리 인터뷰도!** 공식 대회에서 행해지는 식전. 개회(오프닝)과 폐회(클로징)이 있다. 스테이지를 설치하고, 표창식이나 인터뷰 외에도 쇼 등이 이루어진다.	사

「오리지널 포」에는 그 갤럭시 스탠더드로 유명한 EOS 토너먼트 단골, 사이세이 고교나 명문・교토의 표토 학원, 후쿠오카의 호루텐 고교, 그리고 우리 호난 학원도 포함되어 있어!

PRINCE OF STRIDE 02

2021년 10월 15일 제1판 인쇄
2021년 10월 20일 제1판 발행

지음 나가카와 나루키
기획, 원작 소가베 슈지 [FiFS]

옮김 김진아

발행 영상출판미디어(주)
등록번호 제 2002-000003호
주소 21311 인천광역시 부평구 평천로 132 (청천동)
전화 032-505-2973(代) | FAX 032-505-2982

ISBN 979-11-380-0640-8
ISBN 979-11-380-0383-4 (세트)

구매 시 파손된 도서는 구매처에서 교환하실 수 있습니다.
기타 불편사항, 문의사항이 있으신 독자님께서는 노블엔진 홈페이지
[http://novelengine.com] 에서 Q&A 게시판을 이용해 주시기 바랍니다.

넷플릭스 애니메이션 방영작!
만화대상2018의 영예에 빛나는 이색 동물 군상극!

BEASTARS

1~14

만화 : 이타가키 파루 | 2021년 9월 제14권 출간

카쿠리요의 여관밥
~ 아야카시 여관으로 시집을 가다 ~
1~2

츠바키 아오이는 돌아가신 할아버지가 진 빚 때문에
요괴들의 세계 '카쿠리요(隱世)'의 전통 있는 여관
'텐진야'의 큰주인에게 시집가야하는 상황에 처하게 된다.

난처해진 아오이는 기사회생의 비책으로
'텐진야'에서 일해 빚을 갚겠다고 선언하는데…?

아야카시 여관을 무대로 펼쳐지는 아오이의 여관 부흥기!

만화 : 이오카 와코 / 원작 : 유우마 미도리

이것은, 있었을지 모를 「만약」의 이야기――.
또 하나의 「문호 스트레이독스」가 압도적 화력으로 만화화!

문호 스트레이독스 BEAST

1

납치당한 여동생을 찾기 위해 아쿠타가와 류노스케는
검은 옷의 남자에게 복수를 맹세했다.

하지만 길바닥에서 쓰러져 아사 직전이던 그의 앞에
자신을 무장 탐정사의 사원이라 칭하는 남자,
오다 사쿠노스케가 나타나는데…….

소설로 큰 인기를 끈 문호 스트레이독스 BEAST의 만화판!

만화 : 호시카와 시와스 / 원작 : 아사기리 카프카 │ 2021년 8월 제1권 출간